魅きつける！スイーツ・パッケージ・デザイン・コレクション

SWEETS PACKAGE
DESIGN COLLECTION

インパクト・コミュニケーションズ　編

g

はじめに

見て、買って、もらって嬉しい、心ときめくスイーツ。お菓子の美味しさは
もちろんですが、個性的な佇まいに惹かれて思わず手に取ってしまう
ことも多いと思います。市場で販売されているお菓子のパッケージは、
目にするもの全てが楽しくて美しく、つくり手のこだわりが詰まって
います。

パッケージデザインは、商品価値を伝える重要な要素です。ブランド
ストーリーやコンセプトをビジュアルで表現しつつ、ひと目で心を
捉えるものであること。メディアが多様化する時代において、発信力
を持ったデザインが求められ、さらに地球環境が大きく変化するな
か、サステナブルなものづくりへの取り組みも広くはじまっています。

本書では、数多ある最新スイーツのなかから、際立つ魅力を持ったお
菓子ブランドを厳選。洋・和菓子に分け、各ブランドのパッケージの
デザインコンセプトや素材、設計、印刷や加工の特徴についてわかり
やすく解説しています。
激化の一途を辿る市場のなか、これからの商品開発やデザイン戦略
を考える上で、一助となれば幸いです。

最後になりましたが、本書の制作にご協力をいただきました、全ての
企業の皆様、クリエイターの方々に心よりお礼を申し上げます。

contents

 洋菓子　焼き菓子やケーキ、チョコレートなど洋菓子のパッケージを中心に紹介。

和菓子　羊羹やまんじゅう、せんべいなどの和菓子や、和菓子メーカーが展開している菓子、
「和」をテーマにデザインされたパッケージを収録。

※本編で紹介しているブランドの名称、
　もしくは商品名を記載しています。

のびやかに想像力を膨らませて
ブランドに寄り添うデザインを目指す。

様々な企業やショップのブランディングを手掛け、魅力あるパッケージデザインを数々生み出し
ている粟辻デザイン。2020年には老舗洋菓子店・鎌倉ニュージャーマンの商品構成を一新、
ブランドをフレッシュにアップデートして注目された。一目で心惹かれるパッケージデザインの秘訣は
どこにあるのか。粟辻美早さん・麻喜さんのお二人に、鎌倉ニュージャーマンと、
親会社・モロゾフのAlex&Michaelを事例にお話をうかがった。

粟辻美早 Awatsuji Misa
粟辻麻喜 Awatsuji Maki

PROFILE

1995年粟辻美早と粟辻麻喜の姉妹を中心に、女性デザイナーによるデザインスタジオ、
株式会社粟辻デザインを設立。ショップ等のブランディングデザインの他、ホテルグラフィック、
パッケージなど、グラフィックデザインを中心に、サイン、空間プロデュースまで幅広く活動。

デザインの糸口は
コミュニケーションの中にある

——お二人はスイーツのパッケージデザインをたくさん手掛けていらっしゃいますが、"売れる商品"をつくる上でパッケージデザインをどのように位置付けていますか?

美早　デザインは、買っていただく動機になり得るという点では重要な役割を持っていると思います。実際SNSでは、「パッケージが可愛いから買ってみました」という投稿記事をよく見かけます。でも味に満足していただけなければ、それきりで次はありません。継続して売れるお菓子は、やはり商品自体のクオリティが高いですね。私たちも食べてみて美味しいと感じると、これは絶対売れる、売りたい!と思うので。
麻喜　試食をさせていただくと、正直

たまにピンとこないこともあるんです。特徴がぼやけていて、味からターゲットがイメージできない。率直にそうお伝えして、開発から参加する場合もあります。商品レベルで共感できれば、どの層に向けて考えればいいのかデザインの糸口が見つけやすいですし、そのほうがいい結果につながるような気がします。

—— 方向性の詰め方やプレゼンテーションで工夫されていることはありますか?

美早　まずヒアリングをもとに、デザインの方向性をビジュアルで示したイメージシートをつくり、クライアントに見ていただきます。鎌倉ニュージャーマンのリニューアルの時は、すでに「鎌倉」というキーワードがあったので、色を抑えて落ち着いた高級感を持たせるか、海と山に囲まれた鎌倉

のナチュラルな雰囲気を出すのか、あるいは鎌倉細工のような、少し可愛い、密度のある感じなのか。3つの方向性を示しました。
麻喜　プレゼンの際には、10案ほど提案させていただいたのですが、デザインの見え方やサイズ感など完成形をイメージしていただけるよう、立体モチーフも制作しました。親会社であるモロゾフの社長に直接プレゼンをさせていただいたのですが、デザインにとても精通された方で、決断が早く、プランが決まるのも即決でした。いつも熱心に提案を聞いてくださり、ダメだったらやり直せばいい、テコ入れすればいいと寛容に受け止めてくださいます。実際、売り場での見え方や、お客さまの反応を見て、オープン時から、実は常にマイナーチェンジしているんです。
美早　モロゾフの社内にはデザインチームがあり、印刷、形状、すべてに

鎌倉ニュージャーマン
半世紀以上にわたり、地元・鎌倉で愛されてきた鎌倉ニュージャーマン。
鎌倉市のシンボル「ササリンドウ」をモチーフに、ロゴやパッケージデザ
インをリニューアル。種類が増え過ぎた商品の仕分け整理から始め、
人気商品・かまくらカスターが担ってきたイメージを大切にしながら、その
他の主軸商品も引き立てたラインナップに。

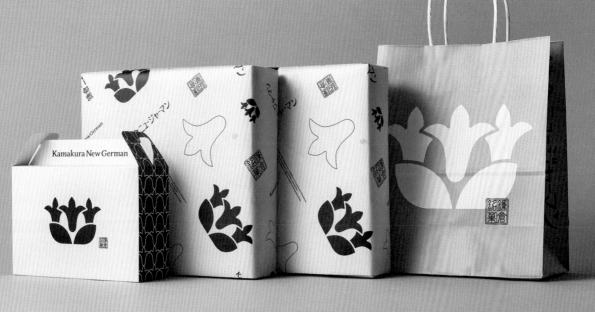

おいてノウハウをたくさんお持ちな
んです。素材や色の再現、印刷加工
など、こちらが希望することに対して、
いろいろ提案や的確なアドバイスを
してくださるので、とてもスムーズに
仕事を進めることができています。

—— お二人の中で役割分担はある
のですか?

麻喜 私はカタチというより、デザイ
ンの方向やコンセプトを考えることが
多いですね。それをどう具体的にビ
ジュアルに落とし込むかをデザイン
チームと相談してつくり込みます。
美早 私は、打ち合わせの中から
相手の本音を引き出すのが得意な
ので、コミュニケーション担当です。
一方、麻喜はコンセプトを組み立て

ながらイメージを膨らませることに長
けているので、私が担当の方と話を
進めている横で、デザインのイメージ
を描いているんです。打ち合わせが
終わった時には、ほぼイメージができ
ていたということが多くあります。

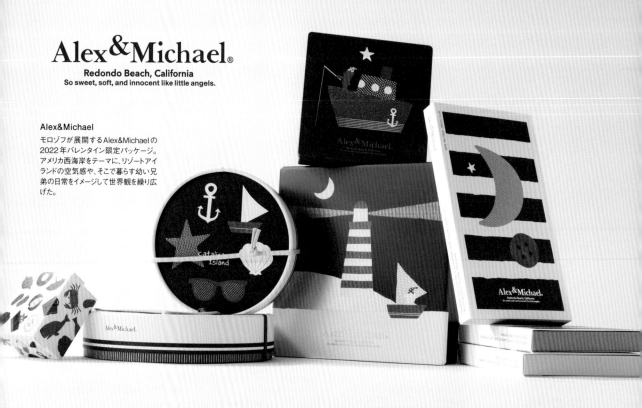

Alex&Michael®
Redondo Beach, California
So sweet, soft, and innocent like little angels.

Alex&Michael
モロゾフが展開するAlex&Michaelの
2022年バレンタイン限定パッケージ。
アメリカ西海岸をテーマに、リゾートアイ
ランドの空気感や、そこで暮らす幼い兄
弟の日常をイメージして世界観を繰り広
げた。

ブランドのコンセプトは
感性から導く

—— デザインのプロセスで一番重
要だと思うのはどんなことですか?

美早　クライアントの思いやイメージ
を大切にしつつ、いかに自分たちの
想像力を膨らませていくか。その膨ら
ませ方を間違えると、クライアントはも
ちろん、お客さまにも響きません。イ
メージをのびやかに飛躍させつつも、
期待されているところは外さないよ
うに。その過程がデザインする上で、
とても大切だと思っています。
麻喜　鎌倉ニュージャーマンをきっ
かけに担当させていただいた、モロ
ゾフのAlex&Michaelは、アメリカ
西海岸に暮らすアレックスとマイケ
ルという幼い兄弟のライフスタイ
ルをテーマにしたブランドなのですが、
リブランディングにあたり依頼された

のは、彼らの日常や周辺の空気感
が感じられるデザインにして欲しいと
いうことでした。しかしながら、彼らが
育ってきた環境を肌で感じ取るのは
難しい。参考資料として見せていた
だいた、夕日に向かって海辺で佇む
兄弟の後ろ姿を眺めながら、西海岸
の風景や人々など、他の資料も集め、
彼らが遊んだり、笑ったり、眠ったり、
頭の中で映像をつくり出しイメージを
膨らませていきました。

—— イラストのトーンも重要ですね。
ディレクションはどのようにしている
のですか?

美早　自分たちのグラフィックの中
で考えられる絵づくりをしたいという思
いがあり、イラストを外注することはほ
とんどありません。Alex&Michaelの
イラストも、カタチが少し歪んでいた
り、ハンコのように少し擦れていたり、

イラストレーターが意図的に描くもの
とは違う、線やカタチがブランドに寄
り添えるのではないかと考えました。
イラストというよりは、かなりグラフィッ
ク寄りの表現だと思います。

—— いいパッケージデザインが生
まれるクライアントとの関係性という
のはありますか?

麻喜　私たちは消費者に近い目線
でデザインを考えるため、市場のプロ
であるクライアントの意見はとても貴
重です。意見交換を重ね、深い信頼
関係を築いていくことが大切だと考
えています。
美早　まずは、クライアントが喜んで
これを売りたい!とワクワクするデザ
インを一緒につくり出すこと。その感
情をその先にいらっしゃるお客さまに
パッケージデザインとして届けるのが
私たちの使命だと思っています。

文=杉瀬由希 Sugise Yuki

かくれんぼをテーマにデザインされ
た板チョコのパッケージ。箱の中
にもイラストが描かれ、チョコレート
を食べると可愛いイラストが見つ
かる仕掛けになっている。

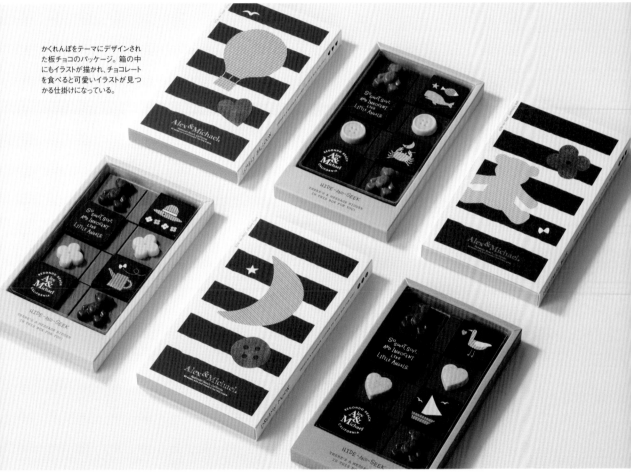

本書の見方

ブランド名・
または商品名　　制作・販売元

・商品
・販売元
・スタッフクレジット

ブランドの詳細や
パッケージのコン
セプト

デザインや印刷・
加工のポイント

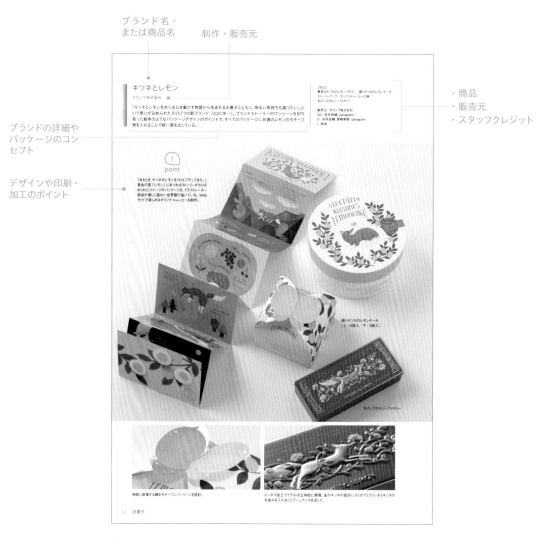

キツネとレモン
モロゾフ株式会社

「キツネとレモンをめぐる心を動かす物語から生まれるお菓子とともに、明るい気持ちも届けたい」という思いが込められたモロゾフの新ブランド（2022年〜）。ブランドストーリーのワンシーンを切り取った絵本のようなパッケージデザインがポイントで、すべてのパッケージに共通のレモンのモチーフ柄を入れることで統一感を出している。

【商品】
夢見るキツネのレモンフラワー　眠りキツネのレモンケーキ
ストーリーブック　サンクスケーユーの朝
冬のノスタルジックメモリー
【販売元】 モロゾフ株式会社
AD　赤井佑輔（paragram）
D　赤井佑輔、頭桐美穂（paragram）
I　西末

(!) point

「あるとき キツネがレモンをくわえてやってきた。」黄金の実「レモン」にまつわるストーリーがちりばめられたスイーツのパッケージを、イラストレーター西末が優しく温かい世界観で描いている。Webサイトで楽しめるオリジナルムービーも制作。

眠りキツネのレモンケーキ
（上：6個入／下：3個入）

冬のノスタルジックメモリー

物語に登場する蝶をモチーフにパッケージを設計。

エンボス加工でイラストを立体的に表現。金のキツネの部分にスミのアミでうっすらキツネの毛並みを入れることでニュアンスを出した。

● CREDIT

CD…クリエイティブディレクター　　　Ph…フォトグラファー
AD…アートディレクター　　　　　　　P…プロデューサー
D …デザイナー　　　　　　　　　　　PR…広報
CW…コピーライター　　　　　　　　　A…広告代理店
I …イラストレーター　　　　　　　　　※代表的な略称です。

※本書では、洋菓子・和菓子のカテゴリーに分けて紹介していますが、
デザインのテイストによりカテゴリーを分けているケースがあります。

※季節商品、限定商品など、販売を終了している商品があります。

洋菓子

キツネとレモン

モロゾフ株式会社

「キツネとレモンをめぐる心を動かす物語から生まれるお菓子とともに、明るい気持ちも届けたい」という思いが込められたモロゾフの新ブランド（2022年〜）。ブランドストーリーのワンシーンを切り取った絵本のようなパッケージデザインがポイントで、すべてのパッケージに共通のレモンのモチーフ柄を入れることで統一感を出している。

【商品】
夢見るキツネのレモンフラワー／眠りキツネのレモンケーキ／ストーリーブック／サンクストゥーユーの旅／冬のノスタルジックメモリー

販売元：モロゾフ株式会社
デザイン会社：paragram
AD：赤井佑輔（paragram）
D：赤井佑輔、青柳美穂（paragram）
I：西淑

! point

「あるとき キツネがレモンをくわえてやってきた。」黄金の実「レモン」にまつわるストーリーがちりばめられたスイーツのパッケージを、イラストレーター西淑が優しく温かい世界観で描いている。Webサイトで楽しめるオリジナルムービーも制作。

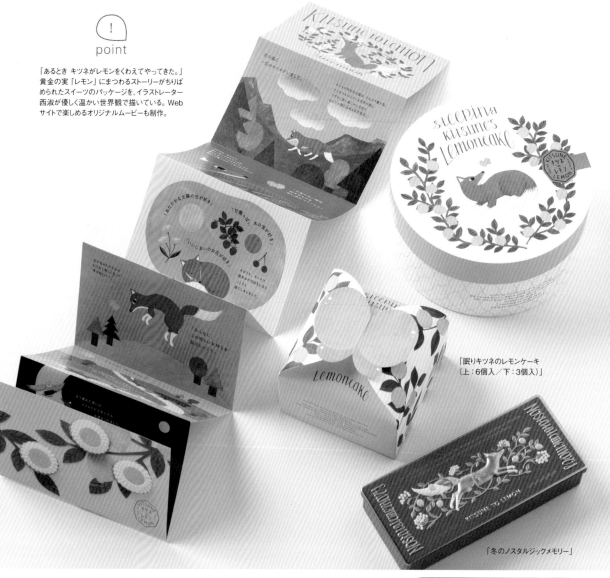

「眠りキツネのレモンケーキ
（上：6個入／下：3個入）」

「冬のノスタルジックメモリー」

物語に登場する蝶をモチーフにパッケージを設計。

エンボス加工でイラストを立体的に表現。金のキツネの部分にスミのアミでうっすらキツネの毛並みを入れることでニュアンスを出した。

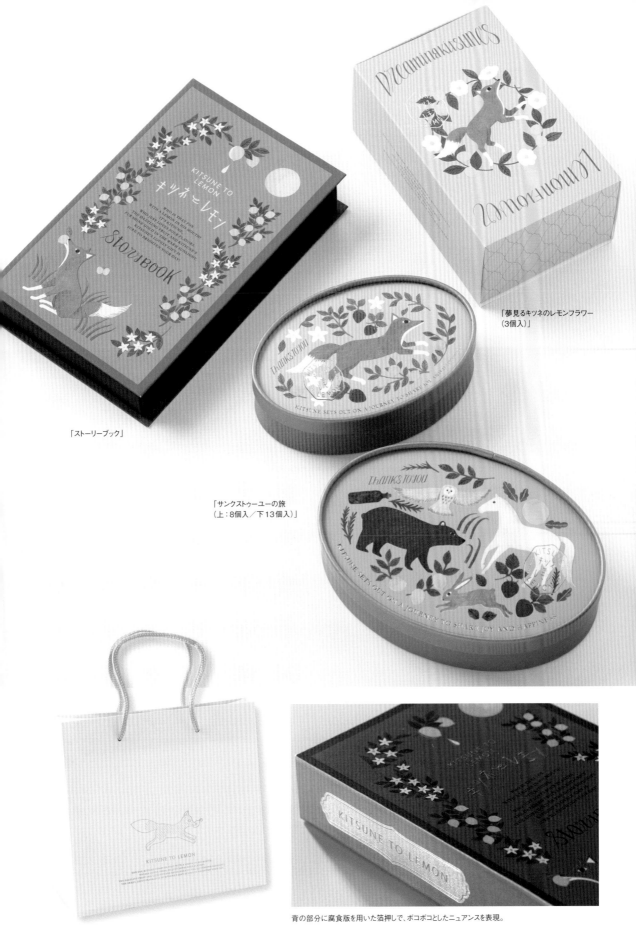

「ストーリーブック」

「夢見るキツネのレモンフラワー
（3個入）」

「サンクストゥーユーの旅
（上：8個入／下13個入）」

背の部分に腐食版を用いた箔押しで、ボコボコとしたニュアンスを表現。

CANTUS（カントス）

NORTHEETS

2019年、北海道で誕生した食のブランド「CANTUS」のコンセプトは、北の大地で素朴だけれど逞しく、心がホッと温かい気持ちになれるようなお店。ロゴデザインでもそのコンセプトを体現している。ブランドイメージは、北海道古来の動植物が雪原の光の中で煌めいているビジュアル。北国独特の自然の大らかさがありながら、モノトーンの写真や、キリッと引き締まったブランドロゴでまとめ、デザイン全体を、柔らかさがありながら甘すぎないイメージで表現している。

【商品】
CANTUS缶／ビスコッティ／
米粉クッキー／ドーナツ

販売元：NORTHEETS
デザイン会社：KIGI Co.,Ltd.
CD：辻 佐織（AERIE）
AD：植原亮輔（KIGI）
D：Sarene Chan（KIGI）
P：辻 佐織（AERIE）
I：渡邉良重（KIGI）

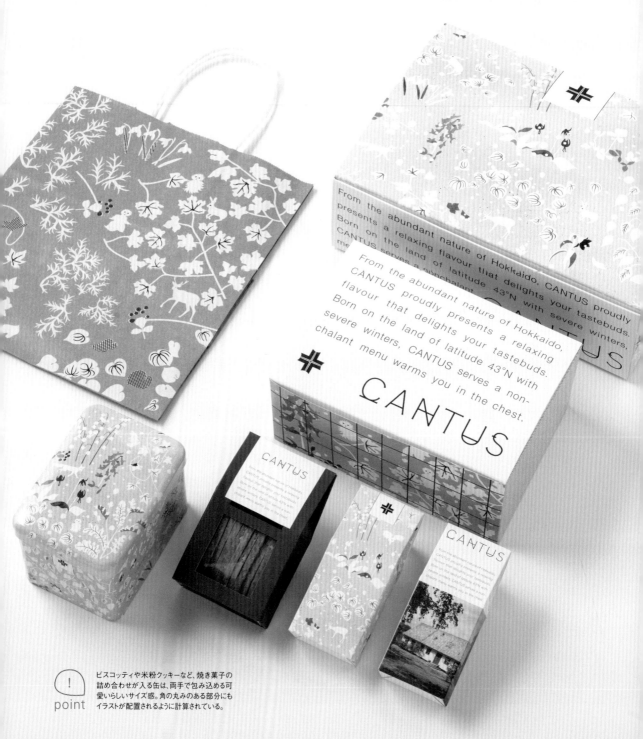

point ビスコッティや米粉クッキーなど、焼き菓子の詰め合わせが入る缶は、両手で包み込む可愛らしいサイズ感。角の丸みのある部分にもイラストが配置されるように計算されている。

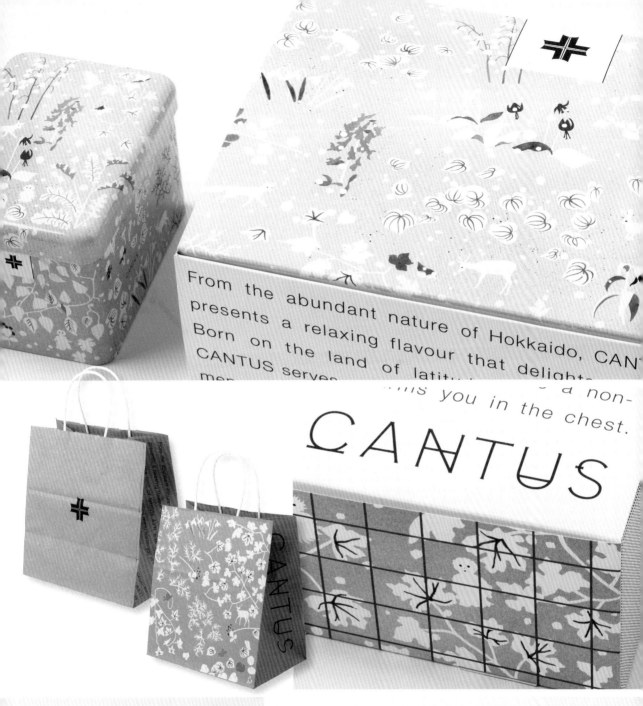

From the abundant nature of Hokkaido, CAN...
presents a relaxing flavour that delight...
Born on the land of latit...
CANTUS serves...
...ms you in the chest.

CANTUS

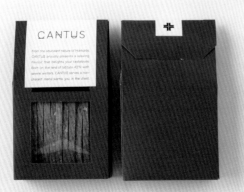

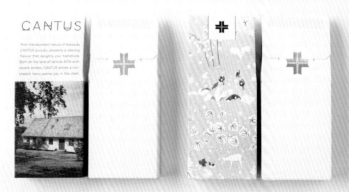

十字のロゴは、北極星のイメージとともに、分野の異なるプロフェッショナルが集まってつくりあげたブランドであることを意味している。

コーヒーラボ（モロゾフ×オニバスコーヒー）

モロゾフ株式会社

こだわりの豆と焙煎でコーヒー好きを魅了している「オニバスコーヒー」と「モロゾフ」がコラボしたチョコレートブランドの商品を新たなデザインで2022年1月に発売。パッケージは、オニバスコーヒーのサインも手掛ける黒板アーティスト、デザイナーの「チョークボーイ」によるデザイン。金や白の箔押し加工、ブリキ缶に浮き出すエンボス加工など、スタイリッシュかつあたたかみのある表現。

【商品】
オニバスブレンド／オニバスクランチ／オニバスショコラ／
オニバスビーンズ（ホンジュラス）／オニバスビーンズ（グアテマラ）／
オニバスビーンズ（ケニア）

販売元：モロゾフ株式会社
D：CHALKBOY

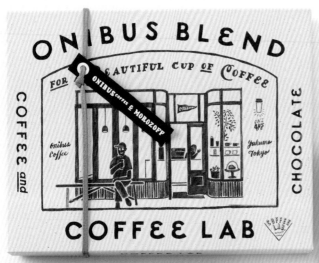

「オニバスブレンド」

point チョークアートを「チョークグラフィック」として発展させたチョークボーイの作風を生かしたデザイン。手描き風のクラシックなイメージに仕上がっている。

「オニバスクランチ」

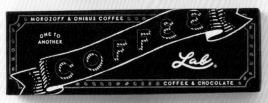

「オニバスショコラ」

「オニバスビーンズ
（ホンジュラス）」

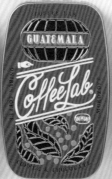

「オニバスビーンズ
（グアテマラ）」

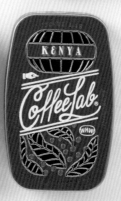

「オニバスビーンズ
（ケニア）」

ブリキに浮き出しエンボス加工を施した、立体感のある「オニバスビーンズ」の缶。

ショコラギャラリー by モロゾフ

モロゾフ株式会社

「感謝を伝えるアートなショコラ」がコンセプトの「モロゾフ」のショコラギャラリーシリーズ。絵本作家や版画作家、イラストレーターなど、様々なシーンで活躍する旬のアーティストが「感謝」というひとつのテーマを個性豊かに表現している。フレームの中におさまったアート作品を思わせるボックスは、食べ終わった後も、壁に掛けたりインテリアとして楽しめる。

【商品】
ショコラギャラリー（優しい思い出、スペシャルティータイム、Full Glasses、Warm day、あなたが そばにいてくれること、希望はめぐる、毛糸玉と子犬、星降る夜に、幸せな時間）

販売元：モロゾフ株式会社
デザイン会社：paragram　AD：赤井佑輔（paragram）
D：赤井佑輔、清野萌奈（paragram）
I：ほりはた まお、山川はるか、unpis、朝野ペコ、tupera tupera、柊有花、ZUCK、花松あゆみ、谷小夏

point 2022年のショコラギャラリーシリーズ。額縁のような箱はマットな質感が品のある佇まい。動物、花、流れ星、グラスモチーフなど、アーティストがイメージする「感謝」が表現され、贈る相手を想像しながら選ぶのが楽しい。

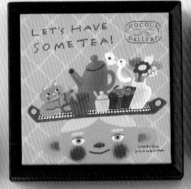

「スペシャルティータイム (by 山川はるか)」

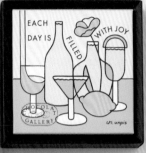

「Full Glasses (by unpis)」

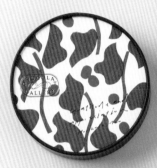

「優しい思い出 (by ほりはた まお)」

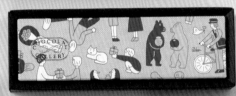

「Warm day (by 朝野ペコ)」

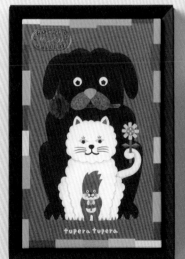

「あなたが そばにいてくれること (by tupera tupera)」

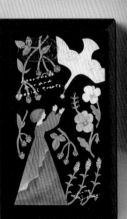

「希望はめぐる (by 柊有花)」

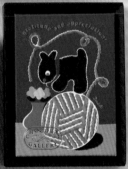

「毛糸玉と子犬 (by ZUCK)」

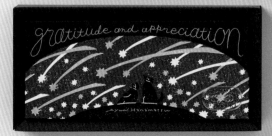

「星降る夜に (by 花松あゆみ)」

「幸せな時間 (by 谷小夏)」

imperfect（インパーフェクト）

imperfect株式会社

【商品】
サブレ・タルティーヌ／グレーズドナッツ ハニー＆オレンジ／
チョコレートバーク ナッツ＆クランベリー／
チョコレートバーク ストロベリー＆ヘーゼルナッツ

販売元：imperfect株式会社
デザイン会社：株式会社6D-K
AD・D：木住野彰悟

「あなたの『おいしい』を、だれかの『うれしい』に。」をテーマに、人や社会にWell（よい）素材を用いた美味しさを提供するウェルフード＆ドリンクブランド。新聞紙の原紙を使用した包装紙は、昔の魚屋や八百屋、海外のマルシェをイメージし、店主とお客さまが笑顔で会話を交わしながら、新聞紙でくるっと包んだような素朴な温かみを現代的に表現した。店舗ではスタッフが一点一点梱包している。

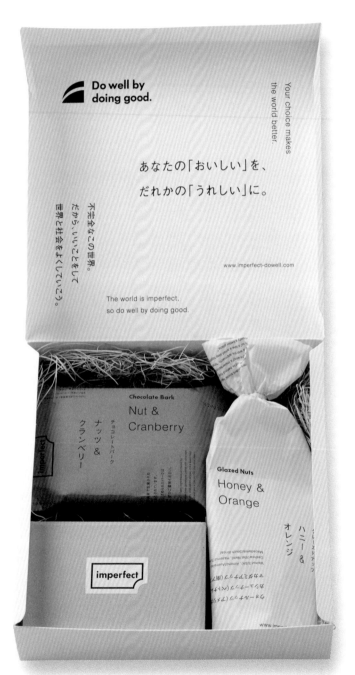

point ブランドは2019年にスタート。消費者に「おいしい」と喜んでもらうことで、農家の生活・労働環境の改善や環境保全につながるサイクルづくりを目指している。その思いを和英文のメッセージに込め、パッケージにあしらった。

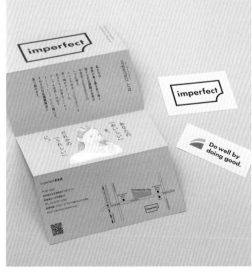

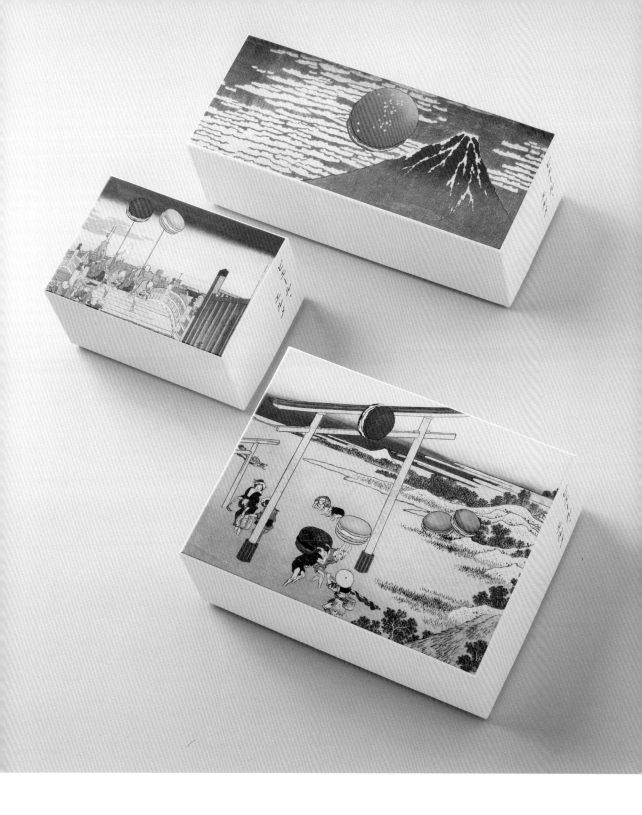

Made in ピエール・エルメ

PH PARIS JAPON 株式会社

葛飾北斎の「凱風快晴」や歌川広重の「日本橋 朝之景」に、カラフルなマカロンが描かれた遊び心あふれるデザイン。抹茶や白味噌を使った独創的な味わいを含むマカロンを楽しめる逸品だ。サイズの異なる3種類のパッケージには、異なる浮世絵が描かれており、マカロンの色彩が際立つよう、浮世絵をモノクロにて再現している。それぞれのマカロンは実際のメニューにあるものを浮世絵調に描いている。

【商品】
（上から）マカロン6個詰合わせ／マカロン3個詰合わせ／
マカロン10個詰合わせ

販売元：PH PARIS JAPON株式会社
D：柏木 円

Do you know
the real reason
behind the
crescent moon?
The full moon
gradually
melts...

(!)
point

個包装も物語の世界観を最大限に生か
したデザインに。箱（下）には箔を効果的
に用い、表現に深みを持たせている。

CARAMEL MONDAY
（キャラメルマンデー）

株式会社中村屋

新宿中村屋が2019年から展開するキャラメル菓子のブラ
ンド。「満月が三日月になるまでに流れ落ちたキャラメルの
しずくが湖となり、それを飲んだ森の動物たちを輝かせ、
前へ進む旅人を優しく励ます――」。パッケージはそんなブ
ランドストーリーが伝わる、細部まで工夫が凝らされたデ
ザインとなっている。メイン商品のひとつ「ダブルキャラメ
ルムーン」はソフトキャラメルをビターキャラメルで包み、
丸いクッキーで満月のように仕立てたお菓子。8個入り、12
個入りの箱にはブランドストーリーの全容が楽しめるミニ
絵本が挿入されている。

【商品】
ダブルキャラメルムーン 5個入り、12個入り／
キャラメルベリーサンド 8個入り

販売元：株式会社中村屋
デザイン会社：KIGI Co.,Ltd.
CD・AD：植原亮輔（KIGI） D：大坪メイ
I：渡邉良重（KIGI）

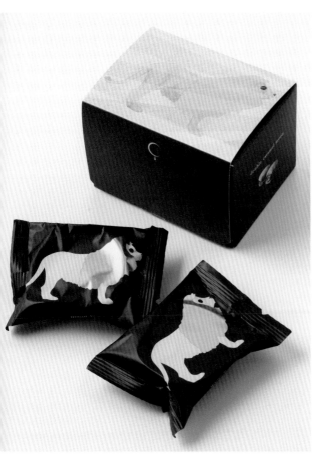

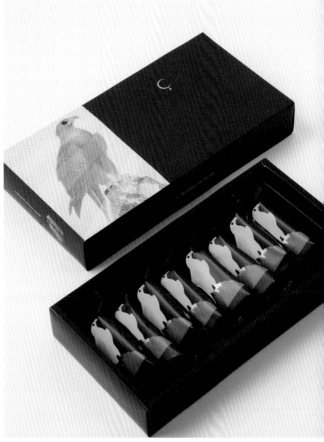

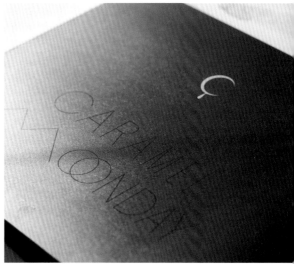

「山」と「月」を忍ばせた、美しいブランドロゴ。

Fairycake Fair (フェアリーケーキフェア)

CPCenter (有限会社コンテンポラリープランニングセンター)

「Fairycake Fair」は、菓子研究家のいがらしろみがプロデュースするカップケーキとビスケットのブランド。個々のお菓子のフレーバーやコンセプトに合うモチーフ、カラーで描かれたイラストは、歴代パッケージを手掛けてきた前田ひさえによるものだ。独特の世界観のイラストが商品の魅力をより引き立て、物語の絵本のようにパッケージからお菓子の世界が広がっている。2021年には、アーティスト・坂本美雨とコラボレーションした猫のシリーズも誕生（坂本美雨×前田ひさえ×フェアリーケーキフェア お菓子プロジェクト）。発酵バターの芳醇な味と香りが楽しめるこだわりのフレーバーや、楽しく再利用できるパッケージデザイン、収益の一部を猫の保護活動に還元するシステムなど、新しい視点と3者の思いが詰まっている。

【商品】
■定番商品 (P22、P23下)
ベイクドZOO ／ ベイクドチョコベリー ／ プチカドーはとハート ／ プチカドーユニコーン ／ プチカドーシャノワール

■坂本美雨×前田ひさえ×フェアリーケーキフェア お菓子プロジェクト (P23上)
My favorite Mint chocolate Cookie (チョコミントサンドクッキー) ／ LetterBOX cat cookie ネコクッキーレターボックス ／ Miracle Cat Cookie Tin 神様のいたずらネコクッキー缶

販売元：CPCenter
P・CD：CPCenter
AD・D：今井クミ (APIS LABORATORY) [P22]
D：森 千尋 (CPCenter) [P23]
I：前田ひさえ

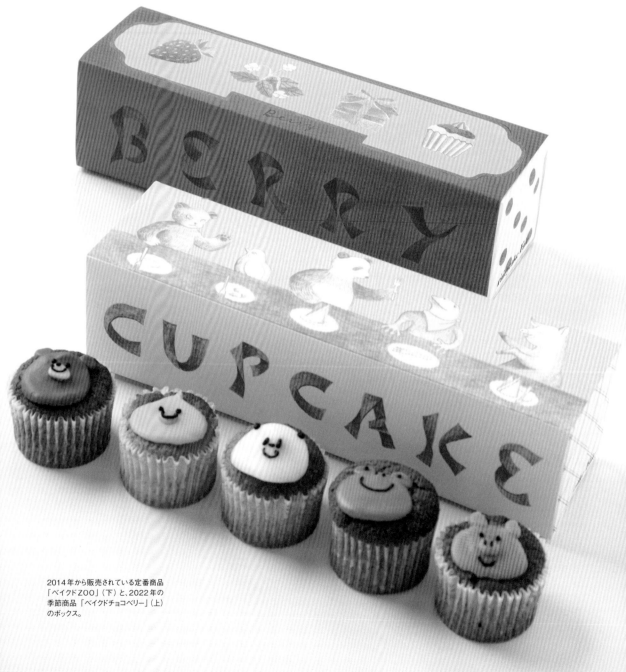

2014年から販売されている定番商品
「ベイクドZOO」（下）と、2022年の
季節商品「ベイクドチョコベリー」（上）
のボックス。

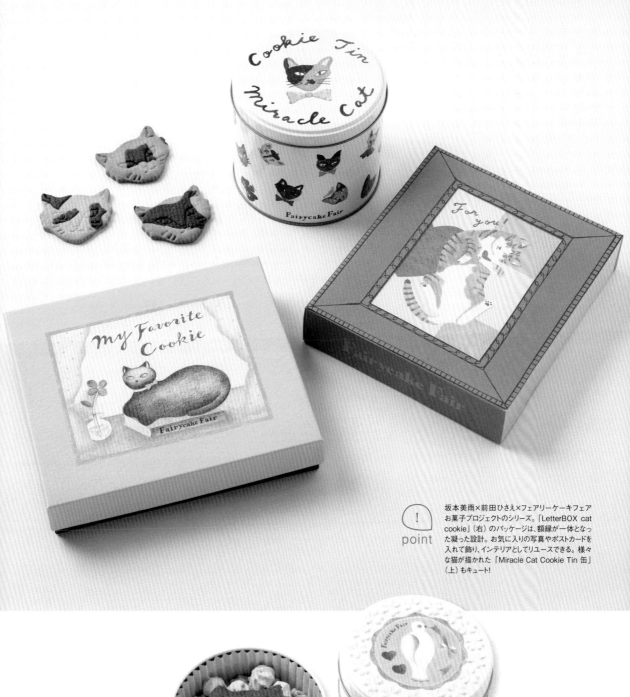

坂本美雨×前田ひさえ×フェアリーケーキフェア
お菓子プロジェクトのシリーズ。「LetterBOX cat
cookie」（右）のパッケージは、額縁が一体となっ
た凝った設計。お気に入りの写真やポストカードを
入れて飾り、インテリアとしてリユースできる。様々
な猫が描かれた「Miracle Cat Cookie Tin 缶」
（上）もキュート!

point

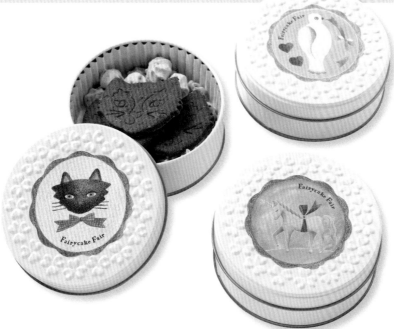

フランス語で「小さな贈り
物」を意味する、定番商品
のプチガドーシリーズ。食べ
終わったあと小物入れとし
ても使える。

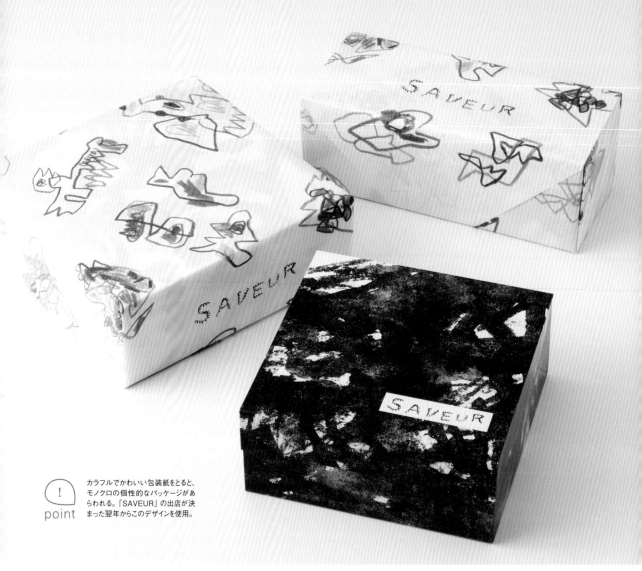

! point

カラフルでかわいい包装紙をとると、モノクロの個性的なパッケージがあらわれる。「SAVEUR」の出店が決まった翌年からこのデザインを使用。

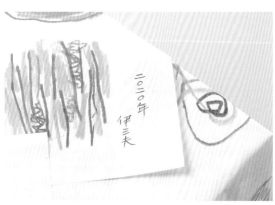

SAVEUR（サヴール）

YAECA

「SAVEUR」は、ファッションブランド「YAECA」が2020年に田園調布に出店した洋菓子店。どこか懐かしくて素朴な味わいのあるケーキや焼き菓子を提供している。パッケージや包装紙のビジュアルを担当したのは、画家の牧野伊三夫。民芸にも通じる素朴さやあたたかみ、その中に隠れているスパイス的な要素が、「SAVEUR」のお菓子にも通じている。

【商品】
ガトー・ア・ラ・クレーム／ガトー・オ・ブール18cm／ガトー・オ・ブール15cm

販売元：YAECA
CD：服部哲弘、井出恭子（YAECA）
I：牧野伊三夫
D：富田光浩（ONE INC.）

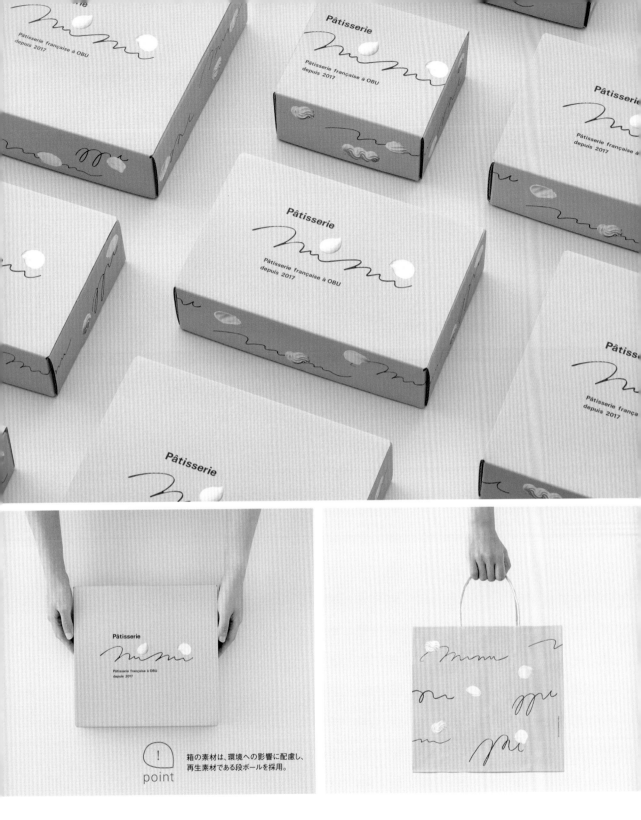

! point 箱の素材は、環境への影響に配慮し、
再生素材である段ボールを採用。

Pâtisserie mimi（パティスリーミミ）アソートギフトセット

Pâtisserie mimi

パリで修行した夫婦のパティシエが、地元の食材を用いて丁寧につくるスイーツが人気の洋菓子店。
おしゃれな内装と美しいお菓子が話題を呼んでいる。2021年にリニューアルを行い、パッケージも
一新。洋菓子店では珍しいグレーをブランドカラーに、手描きのラインと白いホイップクリームで表現。
シンプルかつ洗練された、お店のクオリティを感じさせるパッケージデザインとなっている。

【商品】
アソートギフトセット S M L

販売元：Pâtisserie mimi
AD：木住野彰吾（6D）
D：木住野彰吾、加藤乃梨佳（6D）

ルル メリー

株式会社メリーチョコレートカムパニー

おいしく、楽しく、ゆったり流れる「縷々（ルル）」とした時間を提供するチョコレートブランド、「ルル メリー」
の定番商品・季節限定商品のラインナップ。雄大な自然の中でスイーツを楽しむ様子をテーマに、
商品ラインごとにデザインを変えて展開するパッケージは、可憐で幻想的な美しさ。中に眠るおいしい
お菓子に出会うまでの時間も楽しく感じられるよう演出されている。

【商品】
ショコラサブレ／レモンサブレ／ルルガトー／
ルルガレット（現在は販売中止）／
季節のショコラサブレ（林檎、フランボワーズ）／
ショコラテリーヌ（グリオット、オランジュ）

販売元：株式会社メリーチョコレートカムパニー
デザイン会社：株式会社ドラフト

赤や黄色、ピンクなどカラフルな花を主役に打ち出した、
明るく華やかなデザイン。このパッケージを目的に、ライ
ンナップで買い揃える人も多い。

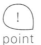

印刷インキは、米ぬかなどの植物由来成分を原料
の一部に用いた「バイオマスインキ」を使用。

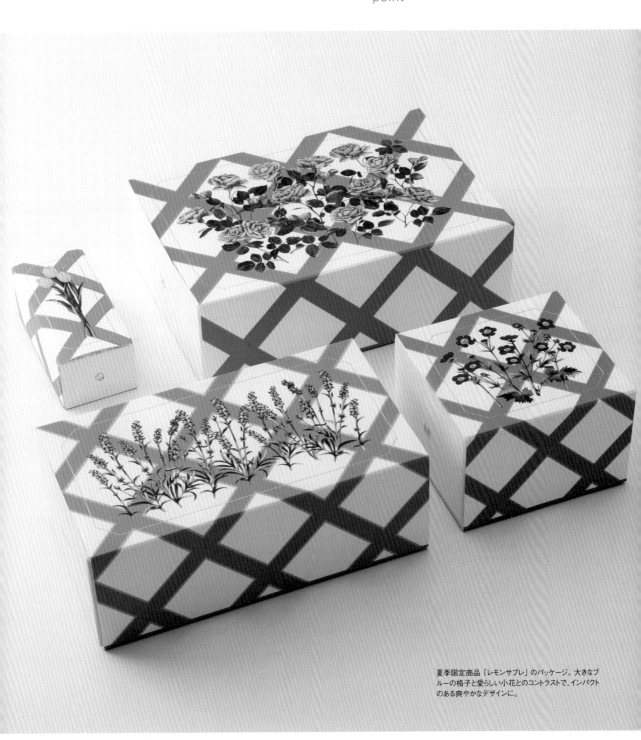

夏季限定商品「レモンサブレ」のパッケージ。大きなブ
ルーの格子と愛らしい小花とのコントラストで、インパクト
のある爽やかなデザインに。

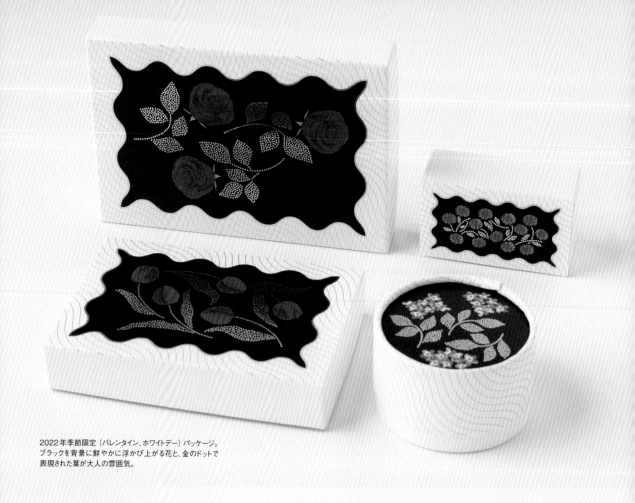

2022年季節限定（バレンタイン、ホワイトデー）パッケージ。
ブラックを背景に鮮やかに浮かび上がる花と、金のドットで
表現された葉が大人の雰囲気。

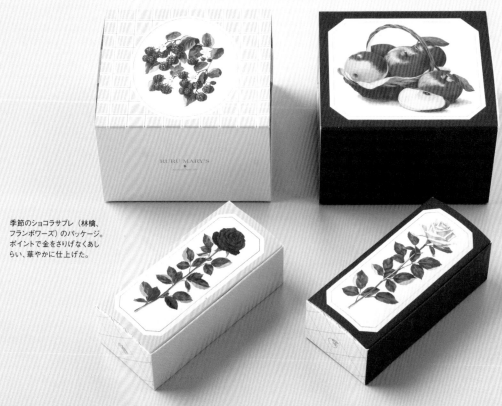

季節のショコラサブレ（林檎、
フランボワーズ）のパッケージ。
ポイントで金をさりげなくあし
らい、華やかに仕上げた。

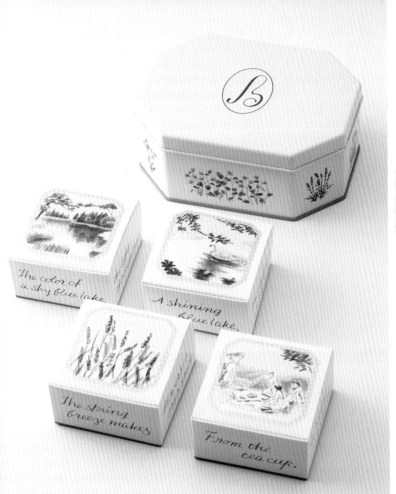

光り輝く空や湖、雄大な山々、香る草花、
鳥のさえずり──。誰しもが憧れるのどか
な自然の情景を、モノクロで記憶の中の
原風景のように表現している。

Afternoon Tea TEAROOM

株式会社サザビーリーグ　アイビーカンパニー

午後のお茶の時間を豊かに演出する「Afternoon Tea TEAROOM」のスイーツと紅茶。苺モチーフの2022年春季限定ギフト（P30）は、創作ユニットsunuiによる質感のあるコラージュと、料理人にして作画家のトラネコボンボンの線画を組み合わせ、ふんわり春らしいイメージに。2021年冬季限定ギフト（P31）は、塩川いづみの描く幸せの青い鳥をモチーフに、大切な人へのギフトパッケージとしてデザインされている。

【商品】
冬季限定ギフト／春季限定ギフト

■P30（2022年 春季限定ギフト）
AD：sunui　D：sunui　I：トラネコボンボン

■P31（2021年 冬季限定ギフト）
デザイン会社：IDR
AD：前 百合香　I：塩川いづみ　D：尾崎未知

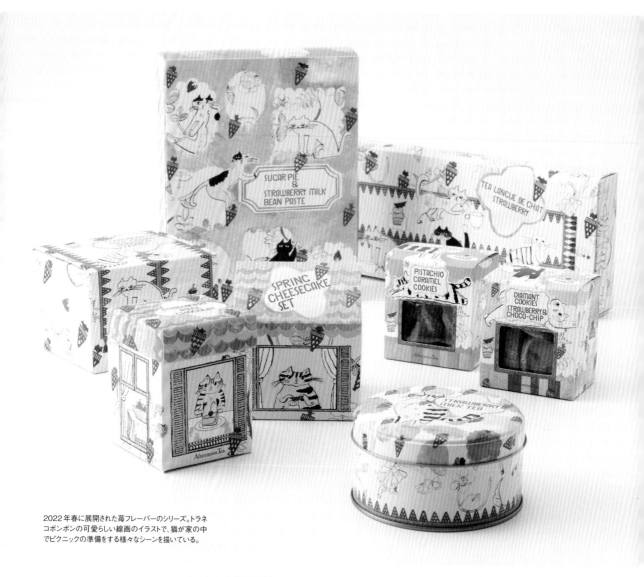

2022年春に展開された苺フレーバーのシリーズ。トラネコボンボンの可愛らしい線画のイラストで、猫が家の中でピクニックの準備をする様々なシーンを描いている。

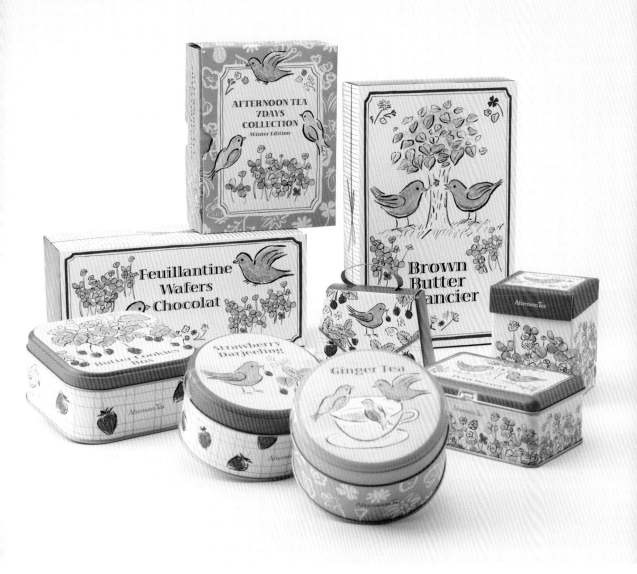

2021年冬のシリーズは、イラストレーター塩川いづみの描く、幸せの青い鳥がテーマ。
「アフタヌーンティー7デイズコレクション」（下）は、1週間毎日違うお茶を楽しめる
よう、7種類をセレクトした人気商品。箱入り絵本のような凝ったパッケージも評判だ。

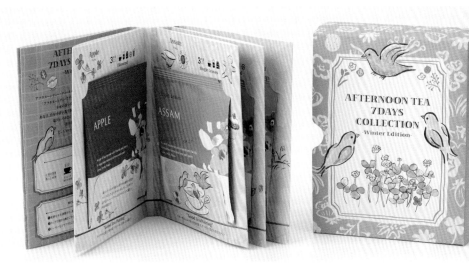

チーズガーデン

株式会社庫や

那須の自然とともに美味しいチーズケーキを届けたいと、改良を重ねてきた「庫や」。2020年、新スローガンの「那須の美しい自然とともに。」を意識したパッケージデザインに一新。焼き菓子のシリーズでチェック柄を採用した理由は、西洋文化に大きな影響をうけた那須の開拓の歴史によるもの。各商品の色合いは、那須の美しい自然をイメージ。『フィナンシェ』の緑は那須高原の木々や牧草を、『ガレットチーズ』の赤は那須の夕暮れや町のあたたかさを、『ラングドシャ』の青は那須の美しい空などを表現している。

【商品】
チーズガーデン
※商品名は各写真に記載。

販売元：株式会社庫や
企画制作：good design company
CD：水野 学（good design company）
AD：佐々木海（good design company）
D：大作皐紀、小川竜由（good design company）
CW：蛭田瑞穂（writing style）
［御用邸ストロベリーシリーズ］
I：センザキリョウスケ

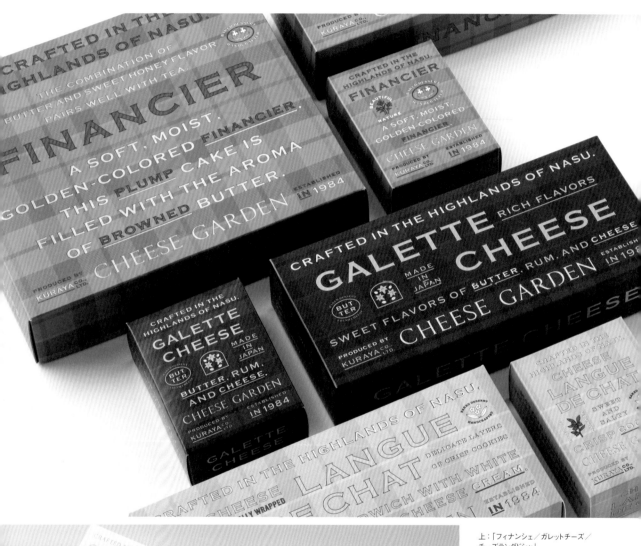

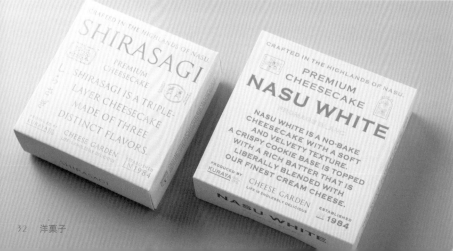

上：「フィナンシェ／ガレットチーズ／チーズラングドシャ」
下：「しらさぎ／NASU WHITE フロマージュブラン」

「しらさぎ」は文字に金色の箔押しをほどこし、華やかさと品格のあるデザインに。『NASU WHITE』は那須の空に舞う粉雪をイメージした白の下地に、空色と木いちごのピンクをアクセントカラーに。

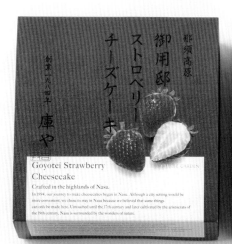
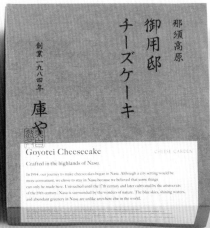

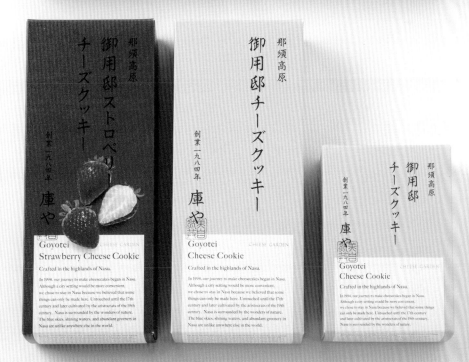

「御用邸チーズケーキ／御用邸ストロベリーチーズケーキ／
御用邸チーズクッキー／御用邸ストロベリーチーズクッキー」

定番商品の御用邸チーズケーキも発売28年目にして、2022年1月に大リニューアル。「那須高原のお土産から、日本の定番チーズケーキへの進化」を目指し、お土産としてはもちろん、友人への手土産や贈り物シーンにもふさわしく、日本の伝統色であるグレーをベースに、シンプルで洗練されたデザインに生まれ変わった。

和洋折衷のデザインで、英文を配置したラベル風のデザインがポイント。シールのように浮き上がらせて見せるために、あえて白い部分に影をつけている。また、赤の落款の部分は、押印したときの箱とシールのズレを再現。

ピスタチオマニア

株式会社レガリーノ

イタリアのウエハースとスイーツの老舗「BABBI」の最高級ピスタチオペーストを使用したブランド。パッケージはナッツの女王と称されるピスタチオをモチーフに、ピスタチオを愛する人々がピスタチオのある暮らしを楽しんでいる様子が外国の絵本風に描かれている。箱、バケツ缶、巾着など、お菓子の種類ごとに形状も絵柄も異なるので、パッケージで選んでも楽しい。

【商品】
ストロベリーピスタチオ 12個入り／ストロベリーピスタチオ＆クランチ 20個入り／ディープピスタチオ 4個入り／ピスタチオフィナンシェ 6個入り／ウィークエンドピスタチオ 4個入り

販売元：株式会社レガリーノ
デザイン会社：株式会社レガリーノ
AD：木村岳央
I：くらはしれい

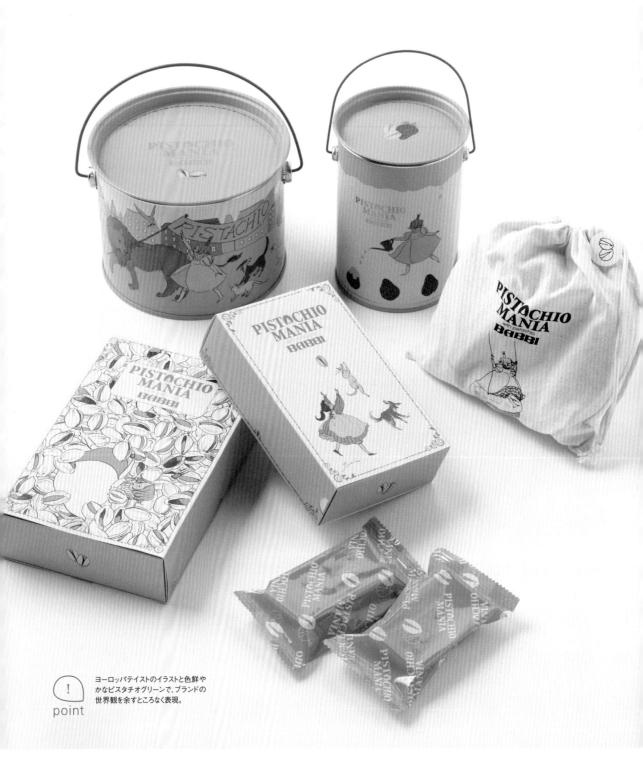

(!) point

ヨーロッパテイストのイラストと色鮮やかなピスタチオグリーンで、ブランドの世界観を余すところなく表現。

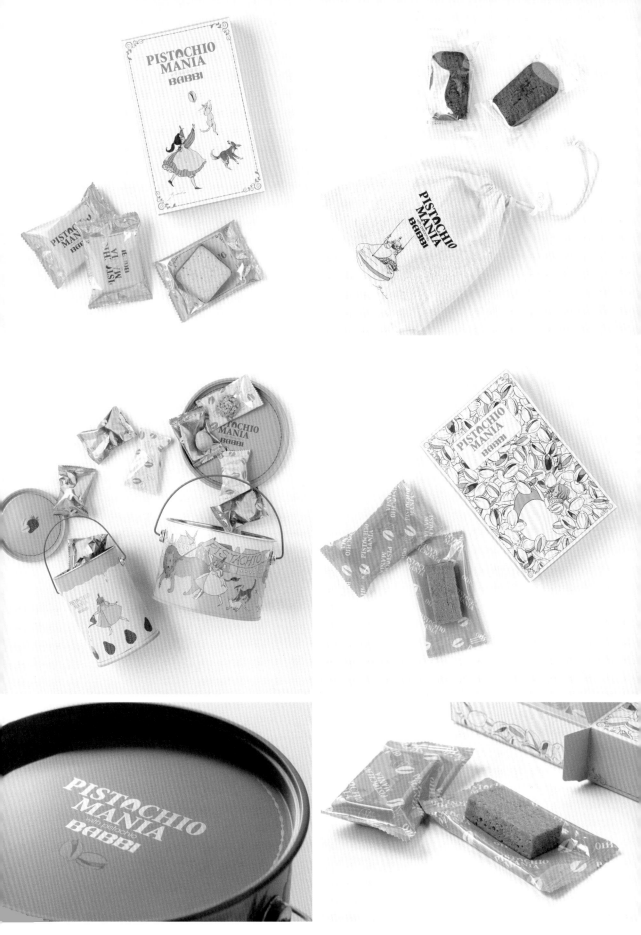

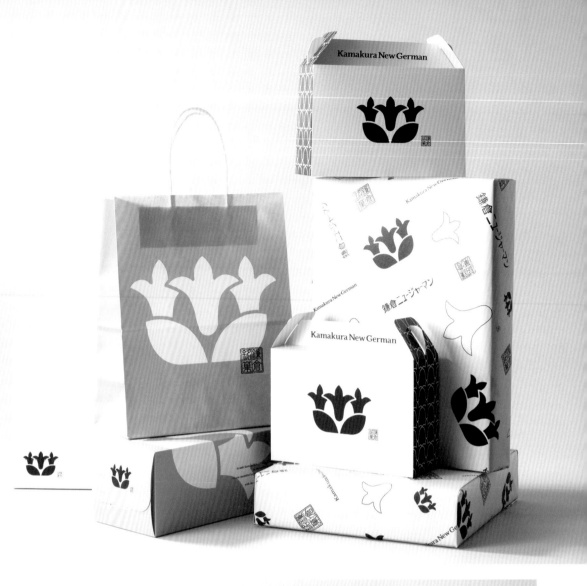

鎌倉ニュージャーマン

株式会社鎌倉ニュージャーマン

幅広い世代に愛されてきた「鎌倉ニュージャーマン」が2020年
にリニューアル。鎌倉の市章である「ササリンドウ」をモチーフに
したシンボルマークと、どこか懐かしい書体を組み合わせ、親し
みの湧くブランドロゴをデザインした。ロゴと調和したパターン
模様が美しいレトロモダンなパッケージは、古都・鎌倉の銘菓と
して手土産や贈答品にふさわしい佇まいとなっている。

【商品】
鎌倉ニュージャーマン
※商品名は各写真に記載。

販売元：株式会社鎌倉ニュージャーマン
デザイン会社：株式会社粟辻デザイン
AD：粟辻美早、粟辻麻喜　D：深堀遥子

※バレンタインなどのイベント商品は現在取扱いは終了しております。

point

シルバーに色を重ねることでメタリックに見せ
たり、グロスとマットを使い分けたりと、特殊な
紙や加工を用いることなく印刷のみでテクス
チャーのある風合いを表現している。

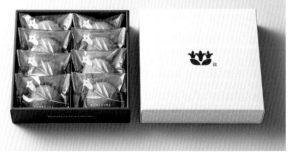

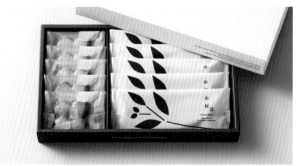

上：「かまくらミニ 8個入」　下：「鎌倉咲菓 10個入」

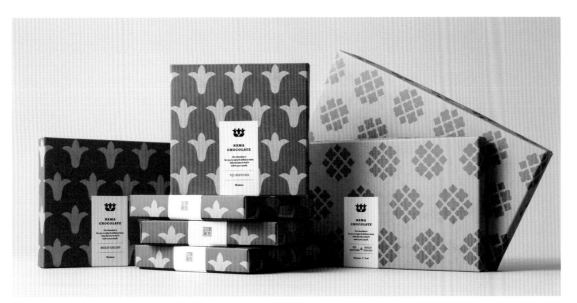

「2021年・2022年バレンタイン　生チョコレート 20個入×1種、40個入（20個入×2種セット）」

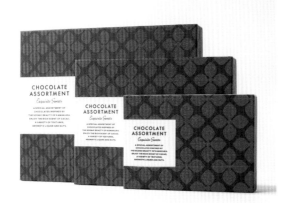

「2022年バレンタイン　チョコレートアソートメント（6個入、12個入、20個入）」

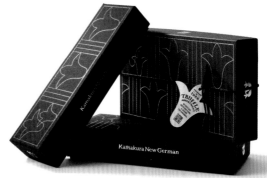

「2022年バレンタイン　トリュフアソートメント（4個入、8個入）」

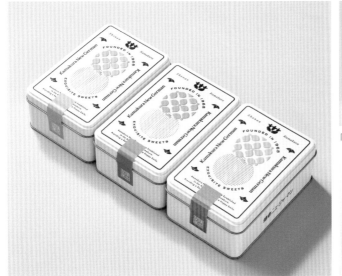

「2022年バレンタイン　かまくらセレクション 12個入（あじさい缶 黄）、
あじさいチョコレート12個入（あじさい缶 ピンク）、かまくらボーロ 10個入（あじさい缶 青 ※通年商品）」

「2021年・2022年お正月　ミニギフトボックス（お正月パッケージ）」

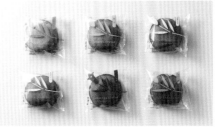

「かまくらカスター　通年商品（カスタード、チョコレート、抹茶）3種、
その他季節限定」

ネコシェフ

株式会社シュクレイ

チーズと森の果実を掛け合わせた進化系のお菓子ブランド。毎日お菓子づくりに明け暮れるねこの
ネコシェフが、ユニークなお菓子をつくっているというコンセプトだ。肉球をあしらったフィナンシェや
チーズフルーツバーガーなど、個性的なラインナップ。イラストレーターの水沢そらの愛くるしいイラ
ストが、独特の世界観を演出している。

【商品】
カマンベール&レーズン 5個入り／チェダー&クランベリー 5個
入り／ゴルゴンゾーラ&イチジク 5個入り／ネコシェフバー
ガーセット 3個入り／フィナンシェ 5個入り

販売元：株式会社シュクレイ
AD・D：河西達也（THAT'S ALL RIGHT.）
D：金子健吾（THAT'S ALL RIGHT.）
I：水沢そら

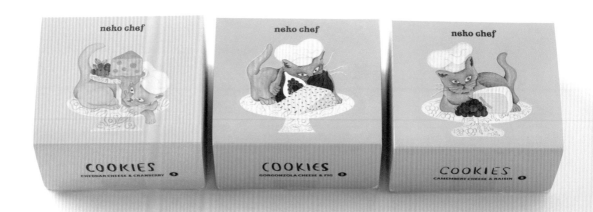

point

パッケージや個包装に
描かれた、ねこのネコ
シェフの表情が一つひと
つ異なり、楽しさを誘う。

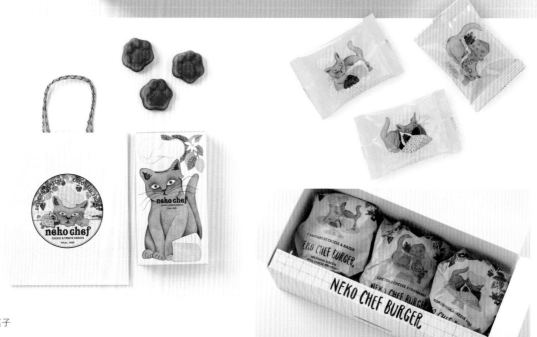

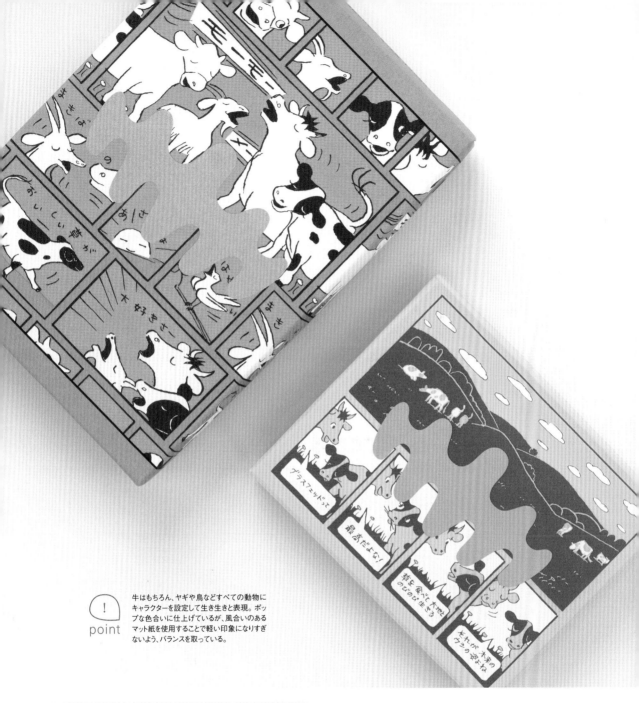

牛はもちろん、ヤギや鳥などすべての動物に
キャラクターを設定して生き生きと表現。ポッ
プな色合いに仕上げているが、風合いのある
マット紙を使用することで軽い印象になりすぎ
ないよう、バランスを取っている。

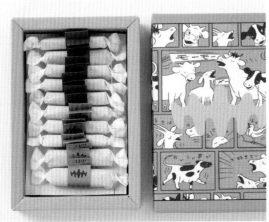

CRAFT MILK SHOP
（クラフトミルクショップ）

CRAFT MILK SHOP

自然放牧にこだわる全国各地の牧場から仕入れた乳製品のセレクト
や、オリジナル商品展開を行なうブランド。2021年にスタートした。
既存の食品・乳製品のデザインと差別化するため、牛を主人公とした
コマ割り漫画風のグラフィックでクラフトミルクの持つストーリーや
ポイントを表現。軽くなり過ぎない絶妙な塩梅でブランドの実直さを
保持している。

【商品】
クラフトミルクキャラメル10本セット／クラフトミルクチョコレート"つぶ"

販売元：CRAFT MILK SHOP
デザイン会社：paragram
AD：赤井佑輔（paragram）　D：清野萌奈（paragram）　I：北住ユキ

ピュアココ

株式会社庫や

【商品】
ピュアココ／ピュアココ ハーフ＆ハーフ

販売元：株式会社庫や
企画制作：Tamotsu Yagi Design
I：鹿児島睦

驚きの食感と味覚が人気のチョコレートスイーツブランド。"純粋な"＝pure、"今"＝cocoという思いを込めて2011年11月に誕生した。美味しいだけでなく、見て楽しい、食べて楽しいがコンセプト。陶芸やテキスタイルの分野で活躍するアーティスト、鹿児島睦が手掛けたアートワークを全面に配した、洗練されたパッケージが特徴だ。帽子スタイルのスクエア型のボックスは、個数によってデザインが異なり、食べたあとも、置いておきたい仕様となっている。

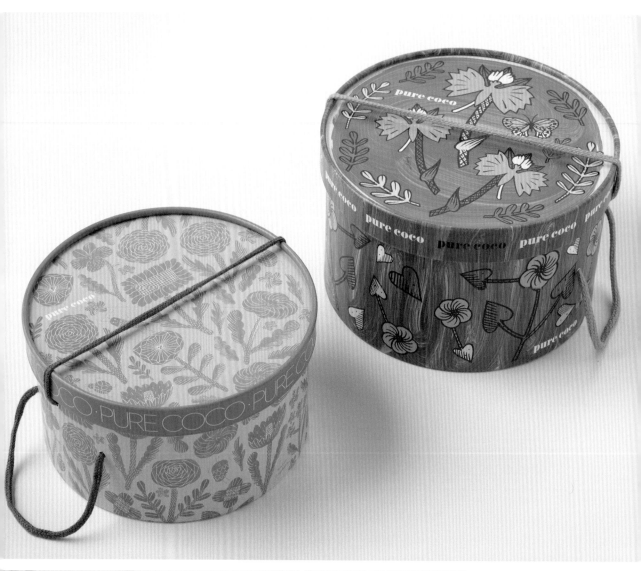

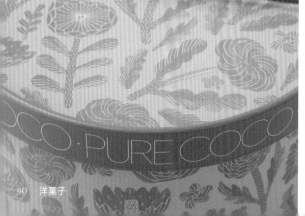

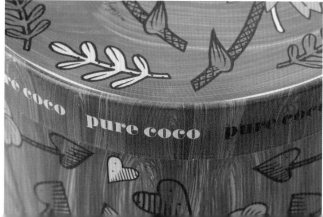

! point

箱の側面もイラストで
彩られており、特別感を
感じるパッケージとなっ
ている。

バターのいとこ

株式会社チャウス

酪農が盛んな那須で生まれた、無脂肪乳をアップサイクルしたお菓子。牛乳からバターはわずか4%しか採れず、残りのほとんど（90%）は無脂肪乳になり、安価に販売されている。その無脂肪乳の価値を高めることで、酪農家がより持続的にバターづくりができるようにと誕生したのが「バターのいとこ」だ。パッケージに記載されている数字も、まさにこの割合を表している。食べる人も、原料をつくる酪農家も、お菓子をつくる地域も、すべての人が笑顔になることから、"GOOD LINKS, GOOD LIFE"、「よろこびの連鎖が豊かな食卓へ」というキャッチコピーも採用。

【商品】
バターのいとこ詰め合わせ A ／
バターのいとこ THE GOLDEN BOX

販売元：株式会社チャウス
デザイン会社：ALNICO DESIGN
CD：宮本吾一（バターのいとこ）
D：平塚大輔（ALNICO DESIGN）
レシピ監修：後藤裕一、仲村和浩（Tangentes）

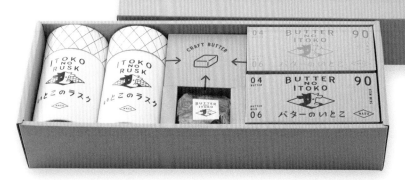

! point

パッケージはクラフト紙でしっかりとしたつくりになっていて、食べ終わった後も小物を入れたり再利用してもらえるようにという想いが込められている。手に取った時に質感からこだわりを感じられ、箔押しされたコピーや牛のイラストが目を引く。SNSでも"映える""かわいい"と注目のスイーツブランドとなっている。商品開発を手掛けたのは、那須の魅力がたくさん集まるプラットフォーム的な複合施設「Chus（チャウス）」と那須の自然と人とジャージー牛の牧場「森林ノ牧場」。

「バターのいとこ詰め合わせ A」
もっともベーシックな「ミルク味」と「チョコ味」が入った詰め合わせ。ラスクもグラノーラも入った、いろんな味を楽しめるアソートBOX。

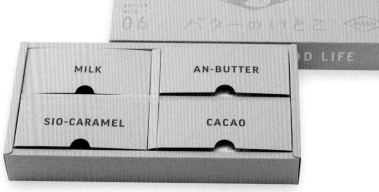

「バターのいとこ THE GOLDEN BOX」
ミルク・チョコ・あんバター・塩キャラメルの4種類の詰め合わせが入ったセットボックス。箔押しした数字は、牛乳からバターをつくるときに出る無脂肪乳（90%）、バター（4%）、バターミルク（6%）の割合。パッケージを見たお客さまが「何の数字だろう？」と思ってもらえるように、数字をシンボリックにデザインしている。

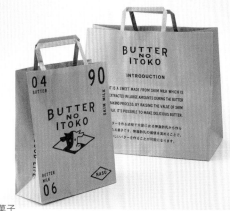

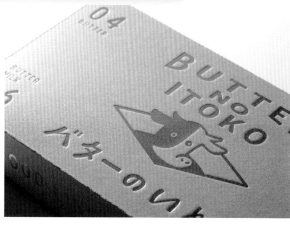

ヨゲンノトリクッキー

株式会社ハグワークス

ヨゲンノトリとは頭が2つある不思議な鳥。安政4年（1857年）に石川県の白山に現れ、翌年に流行する
コレラを予言し、「私の姿を朝と夕に拝んだら助かる」と語ったとされる。コロナ禍となった2020年、
この伝説にあやかり、笑顔を届けたいと考案されたのが「ヨゲンノトリクッキー」だ。デザインは古文書
をイメージし、活版印刷でヨゲンノトリが現れた当時を再現した。

【商品】
ヨゲンノトリクッキー

販売元：株式会社ハグワークス
企画・D：松原紙器製作所

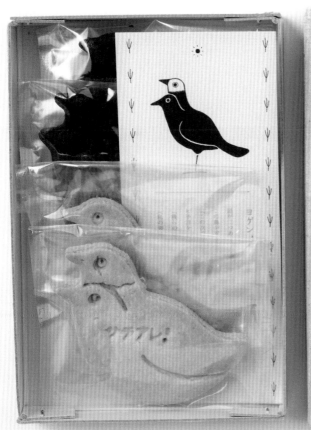

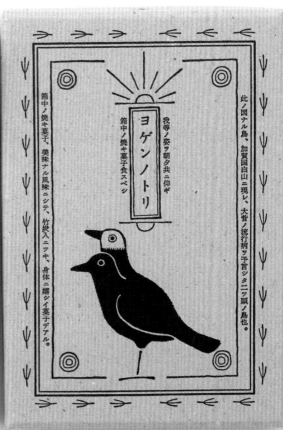

point
箱は模様に至るまですべて活版印刷。くっきりとした凹凸感を出すため、
フタの印刷部分だけでも4度刷りしている。活版印刷の温かみのある
味わいに、再生紙を使用したボール紙の風合いが好相性。

レモンノキ

レモンノキ

レモンをこよなく愛するオーナーパティシエが選び抜いた素材で手づくりする、シンプルで特別なレモンケーキのブランド。パッケージはデザイナー自らがレモン畑へ足を運び、素材となるレモンの木をリサーチ。インスパイアされたという枝の大きな棘をモチーフに、レモン本来の酸味を大切にした商品の味わいやブランドそのものの象徴としてデザインしている。

【商品】
サブレ缶（レモンノハナ）／
レモンケーキ（グレー：レモンノミ）（黄色：コマエレモンケーキ）

販売元：レモンノキ
デザイン会社：株式会社ヒダマリ
AD・D：関本明子
CW：国井美果
Ph：山本康平

! point レモンの木が生え、花が咲き、実が成るまでのストーリーを感じさせるよう、パッケージをはじめ販促物全体をトータルで設計している。

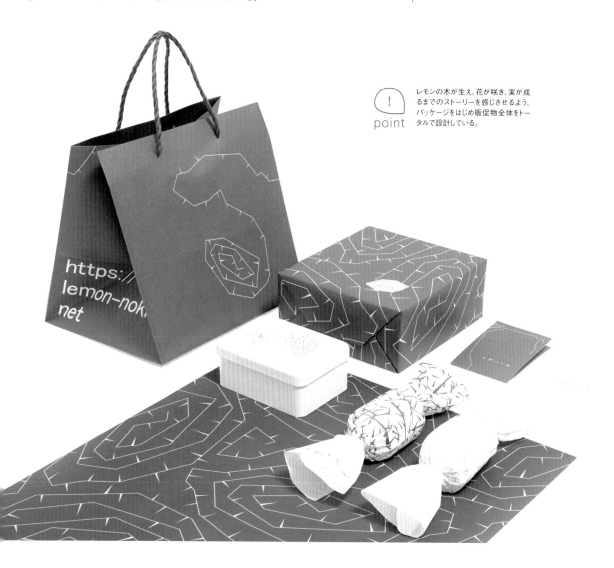

山の上ホテル×nendo オリジナルギフト「書斎シリーズ」

株式会社山の上ホテル

【商品】
ブック型 文庫本サイズ フィナンシェ／お道具箱／
ファイルボックス型 詰め合わせ

販売元：株式会社山の上ホテル
デザイン会社：有限会社 nendo
AD：佐藤オオキ

老舗・山の上ホテルのオリジナルスイーツ。ホテルを愛した文豪たちへのオマージュとしてもふさわしい、「書斎」をモチーフにしたデザイン。スリーブから本を取り出す時の高揚感を感じさせるブック型パッケージや、どこか懐かしさが漂うお道具箱など、商品を通じてここでしか得られない体験を提案する。食べ終わった後は本棚や机に並べ、ファイルボックスや小物入れとしても使える仕様に。

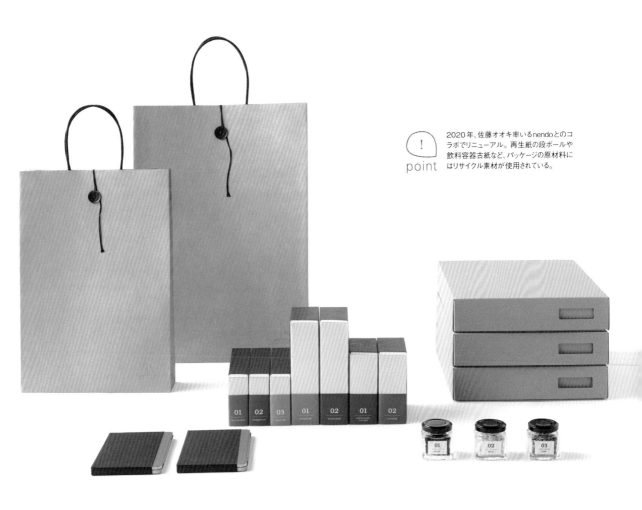

! point　2020年、佐藤オオキ率いる nendo とのコラボでリニューアル。再生紙の段ボールや飲料容器古紙など、パッケージの原材料にはリサイクル素材が使用されている。

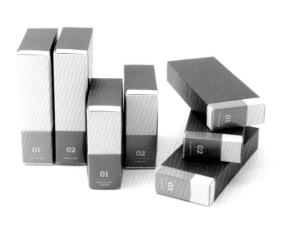

45

PAS DE DEUX（パドゥドゥ）

株式会社セシオ

35年以上にわたり国産食材にこだわった洋菓子をつくるブランド。2020年から使用されるパッケージの数々は、落ち着いたブルー系カラーに金の箔押しを施した、凛とした上品なデザイン。ラインナップで陳列された時に「自然と調和したシンプルで美しいお菓子」の空気感が伝わるよう計算されている。ケーキのボックスは、ケーキが崩れずに美しく配送できる機能性と、ギフトにふさわしい特別感やわくわく感を両立。

【商品】
完熟レモンムースケーキ／はちみつサンド 4個入り／BIRTHDAY CAKE BOX／クッキー缶mini／カステラボックスプレーン／カステラ・ティーギフト／パドゥドゥクッキー缶M

販売元：株式会社セシオ
デザイン会社：RIDDLE DESIGN BANK
CD：Lucy+K
AD：RIDDLE DESIGN BANK
ブランドディレクター：河合由海
ヴィジュアルディレクター：小林明日香

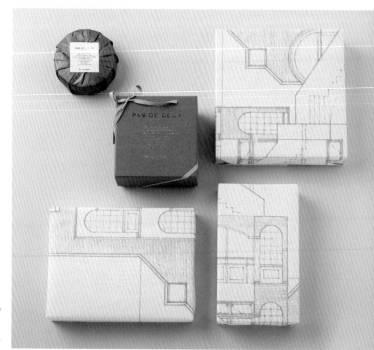

point

「完熟レモンムースケーキ」や「BIRTHDAY CAKE BOX」（写真下・正方形）は貼り箱を採用。「はちみつサンド」や「カステラボックス」（写真下・中央、下）は箱＋スリーブで高級感を、「クッキー」（写真下・上）は缶でカジュアル感を演出している。

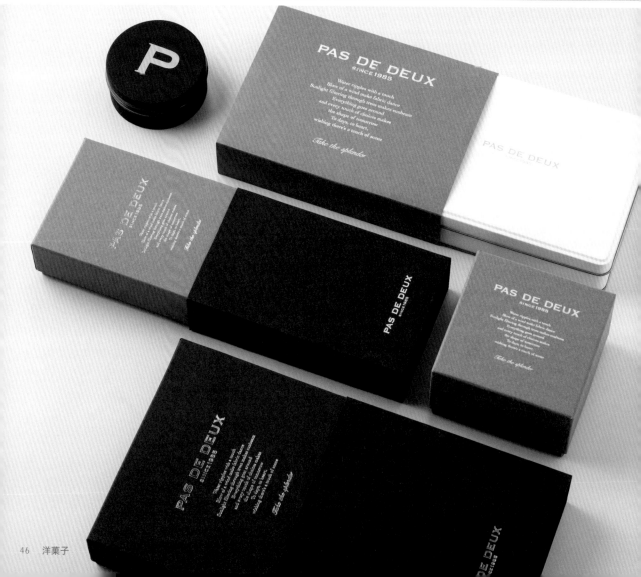

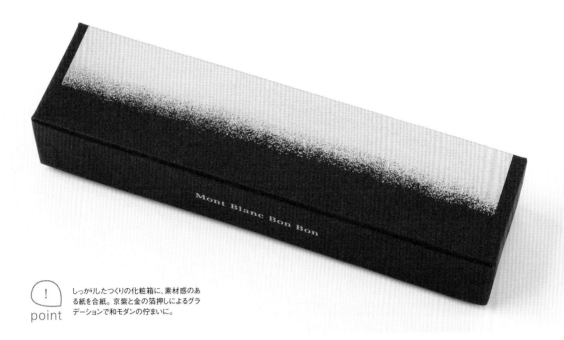

(!) point　しっかりしたつくりの化粧箱に、素材感のある紙を合紙。京紫と金の箔押しによるグラデーションで和モダンの佇まいに。

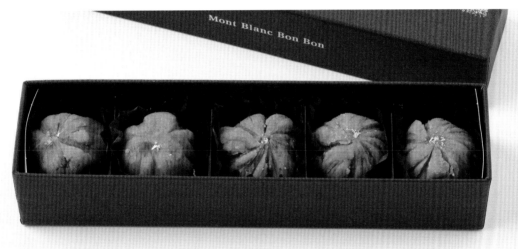

Mont Blanc Bon Bon
（モンブラン・ボン・ボン）

株式会社セシオ

一番人気のモンブランを遠方の人にも楽しんで欲しいと開発された、配送にも対応したプティ・フール。店にとって新しい挑戦であったことから、パッケージは「相反するものとの共存をあきらめず、しなやかに挑戦し続ける」というブランドアイデンティティを軸に据えてデザイン。風や波紋、山の稜線などの自然を連想させながら、揺るぎない意思も感じさせる仕上がりに。

【商品】
モンブラン・ボン・ボン

販売元：株式会社セシオ
デザイン会社：10 inc
CD：柿木原政広　AD：内堀結友　CW：岡山真子
ブランドディレクター：河合由海
ヴィジュアルディレクター：小林明日香

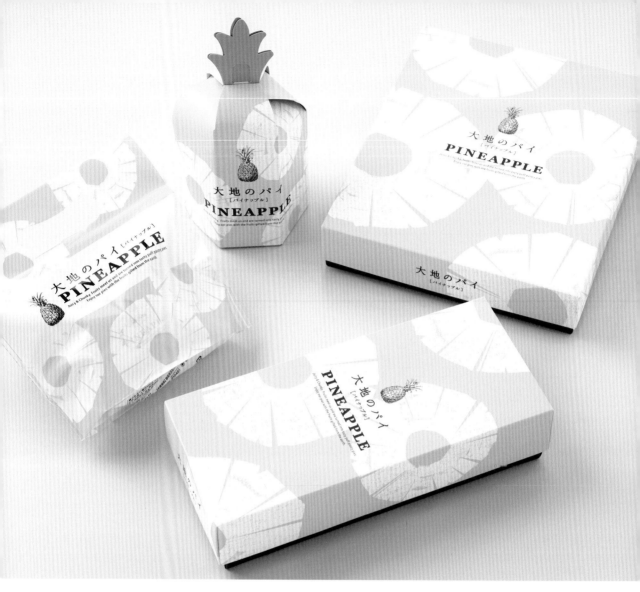

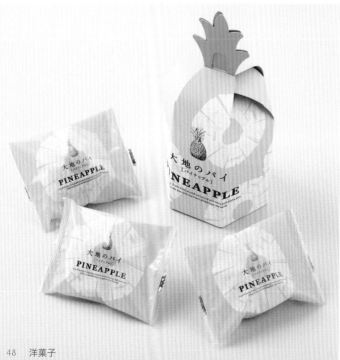

point

箱はサトウキビ搾汁後の残滓「バガス」を原料とした紙を使用。沖縄で出会ったパイナップルから大地のパイが誕生したという商品ストーリーとマッチし、ザラつきのある素朴な手触りも商品のナチュラルなイメージによく合っている。

大地のパイ パイナップル

有限会社春華堂

ドライフルーツ、フレッシュフルーツの2種類のパイナップルをパイ生地で包んだ、「ごろごろ、じゅわり」の独特な食感が楽しいパイスイーツ。パイナップルそのものを彷彿とさせる鮮やかな黄色地に白い輪切りのパターンのコントラストが、キラキラと光る常夏の太陽のよう。その太陽のもとで育ったパイナップルの美味しさも自ずと伝わってくるデザインに仕上がった。

【商品】
大地のパイ パイナップル
（単品、3個入BAG、3個入BOX、5個入BOX、8個入BOX）

販売元：有限会社春華堂
デザイン会社：株式会社粟辻デザイン
AD：粟辻美早、粟辻麻喜　D：深堀遥子

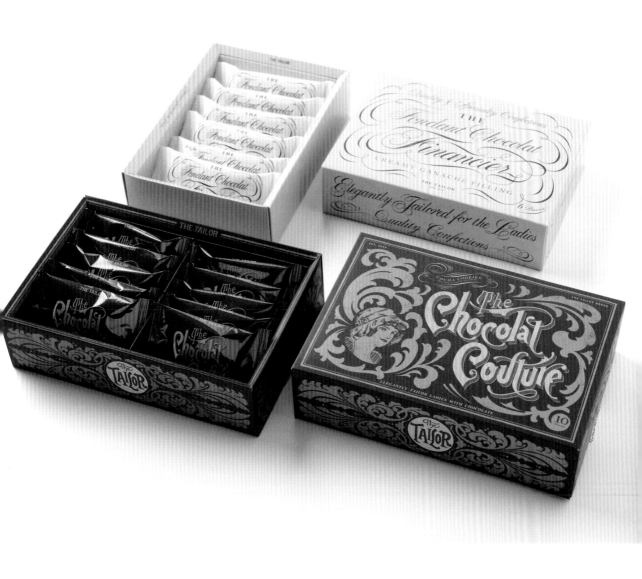

ザ・テイラー

株式会社シュクレイ

「チョコレートで女性をエレガントに仕立てる」というコンセプトから生まれたチョコレート菓子専門店。サインペインターの比内直人のイラストの存在感が生かされた、重厚で、英国の老舗パティスリーを思わせるパッケージデザインになっている。同ブランドでありながら、お菓子のアイテムによって書体やかたちも変えているのが特徴だ。

【商品】
ザ・ショコラクチュール 10個入り／
ザ・フォンダンショコラフィナンシェ 6個入り／
ザ・ショコラフィユタージュ 6個入り

販売元：株式会社シュクレイ
AD・D：佐々木敦（THAT'S ALL RIGHT.）
I：比内直人（NUTS ART WORKS）

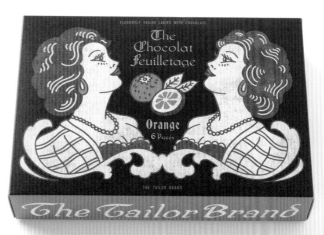

point 女性の頬の部分など、あえて印刷が擦れたような加工がほどこされている。

pâtisserie OKASHI GAKU (パティスリー オカシ ガク)
ショートケーキ缶

株式会社GAKU

【商品】
ショートケーキ缶

販売元：株式会社GAKU
CD・AD：橋本 学

2021年に発売後、ショートケーキが自動販売機で購入できると、SNSでもたちまち話題となったショートケーキ缶。ケーキのマイナス要素である、「形崩れしやすい、包んでいるのを待つ時間が長い、持ち運びしづらい」という部分を解消し、「運びやすく、渡しやすく、伝えやすいパッケージ」にしたいという思いから生まれた。360度、側面から美しい断面が楽しめる。

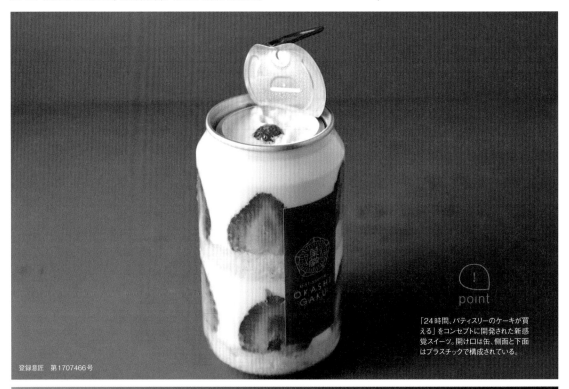

point

「24時間、パティスリーのケーキが買える」をコンセプトに開発された新感覚スイーツ。開け口は缶、側面と下面はプラスチックで構成されている。

登録意匠　第1707466号

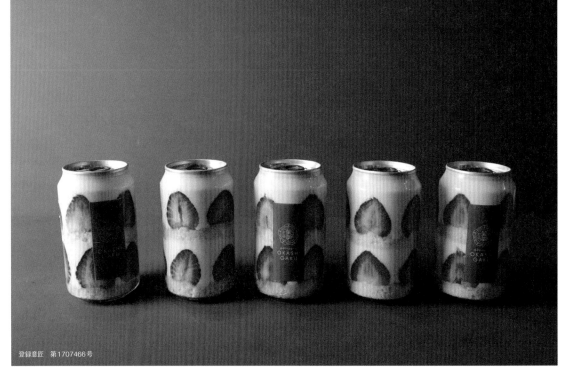

登録意匠　第1707466号

CACAOLOGY（カカオロジー）

株式会社新世

カカオの購買から商品化まで、一貫してチョコレートを製造するBean to Barのスタイルを目指して、2021年に立ち上げたブランド。「CACAOCRU」は、「なめらかプリン」の火付け役となった「パステル」の商品開発者であったパティシエ 宮根聖征氏とタッグを組み、商品を開発した。ブランドカラーは、シンプルな黒に設定し、ストイックさや品格を表現している。

【商品】
CACAOCRU（カカオクリュ）

販売元：株式会社新世
デザイン会社：エイトブランディングデザイン
ブランディングデザイナー：西澤明洋、橘あずさ、
服部冴佳、武田香葉子

point

ロゴの要素を全面黒箔で施し、グラフィックパターンによってブランドの世界観を訴求。

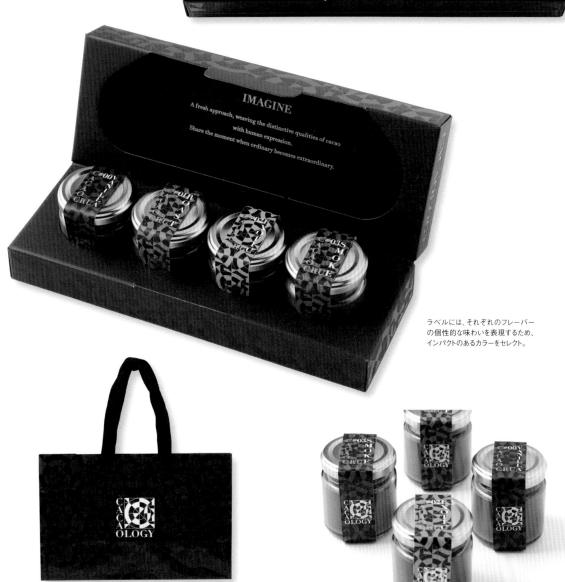

ラベルには、それぞれのフレーバーの個性的な味わいを表現するため、インパクトのあるカラーをセレクト。

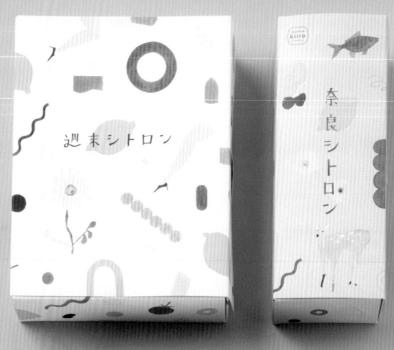

point

"シトロンさん" の世界観があふれる
「週末シトロン」のパッケージは、おもた
せやプレゼント、"バラマキ系"ギフト
にもちょうどいい8個入りのサイズ。
「奈良シトロン」は、奈良の可愛いお
土産物を目指してデザイン。奈良県
は靴下の生産量が日本一であること
から、鹿が靴下を履いているイラスト。
大和郡山は金魚が有名なことから金
魚を入れるなど、奈良の魅力を伝える
モチーフをちりばめた。「週末シトロン」
とシトロンさんの宝物をサブレにした
「水曜日のサブレ」がセットになったシト
ロン＆サブレ缶は、側面4面のそれ
ぞれの見え方や蓋の折り返し部分な
ど細部まで乙女心をくすぐるデザイン
が施されている。

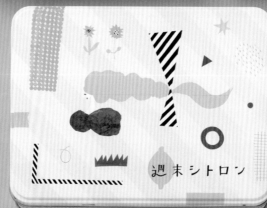

週末シトロン

株式会社青春

2006年に奈良県でスタートしたカフェ＆写真館・写真教室の複合
ショップ「ナナツモリ」。こちらはその運営を行なう株式会社青春が
開発したレモンケーキ「週末シトロン」。「週末、ウキウキしてお出か
けしたくなる女の子」をイメージしてデザインしたというパッケージ
は、人気作家「Subikiawa食器店」によるもの。中身のスイーツと呼
応するようなイラストはずっと眺めていたくなるような可愛らしさ。

【商品】
週末シトロン 8個入りBOX／シトロン＆サブレ缶／奈良シトロン 5個入りBOX

販売元：株式会社青春
CD・AD：株式会社青春
D・I：Subikiawa 食器店
PL：株式会社青春

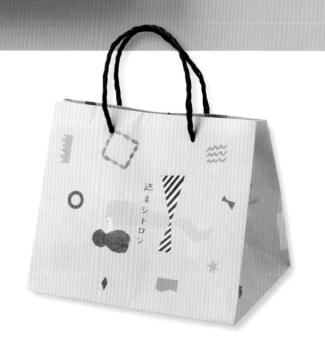

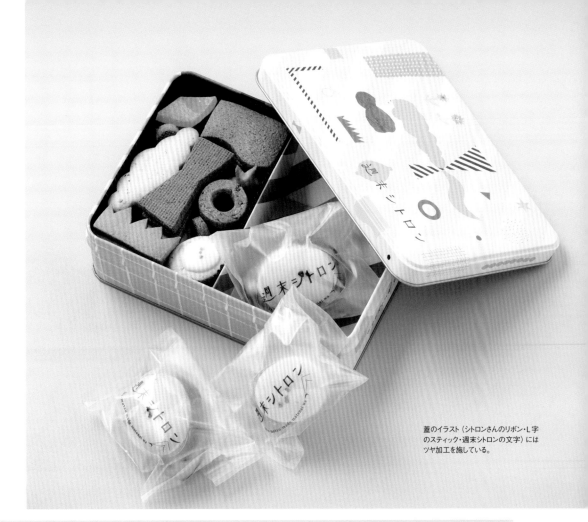

蓋のイラスト（シトロンさんのリボン・L字
のスティック・週末シトロンの文字）には
ツヤ加工を施している。

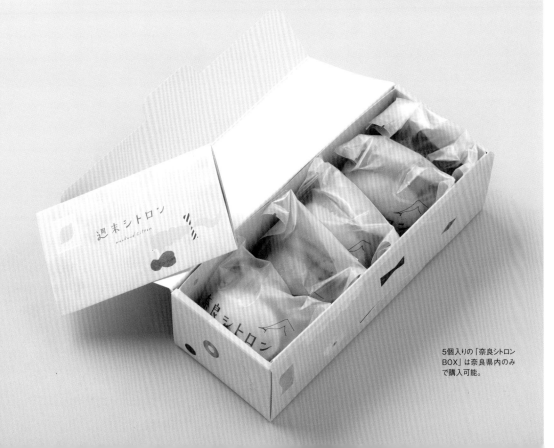

5個入りの「奈良シトロン
BOX」は奈良県内のみ
で購入可能。

Fika（フィーカ）

メトロ製菓株式会社

伊勢丹新宿店限定ブランドとして2013年に誕生した、北欧菓子の専門店。世界で活躍する女性デザイナーが手掛ける多彩なデザインが人気のブランドだ。写真上段は、同ブランドのアイコン的存在、北欧のクッキー「ハッロングロットル」のストロベリー。下段はクッキーのアートボックスで、キャンディを食べてドミノで遊ぶ、そんな楽し気な様子が描かれたパッケージに。

【商品】
ハッロングロットル（ストロベリー）／クッキーアソートA

I：ハンナ・コノラ

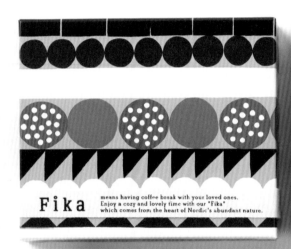

 point 外箱のデザインは、2つともフィンランドのヘルシンキを拠点に活動しているアーティスト、ハンナ・コノラによるもの。ロゴをプリントしたコットンリボンは、漂白せず、そのままの風合いを残したものを使用している。

POMOLOGY（ポモロジー）

メトロ製菓株式会社

「POMOLOGY」はフルーツが主役のお菓子をつくるフルーツキッチン。季節ごとに様々な個性をもつ、高品質な日本のフルーツをもっと身近に楽しんでもらいたいという思いから2020年に生まれた。「POMOLOGY」は英語で「果実学」という意味を持ち、多くの人に個性的なフルーツの魅力を深く知ってもらいたいという思いも込められており、パッケージデザインにもそのコンセプトが反映されている。

【商品】
クッキーボックス（レモン、ベリーズ）／
国産りんごのプチパイ 6個入り／フルーツバー 4個入り

販売元：メトロ製菓株式会社
デザイン会社：株式会社 日本デザインセンター
CD：佐野真弓、長瀬香子　AD：岡崎由佳
PL・CW：長瀬香子　I：三宅瑠人
PR：細見裕太
販売店：伊勢丹新宿店

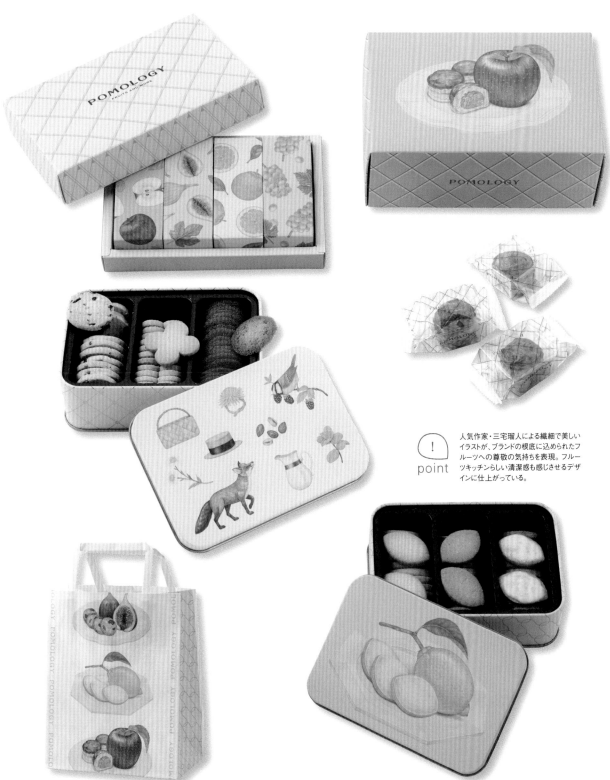

! point 人気作家・三宅瑠人による繊細で美しいイラストが、ブランドの根底に込められたフルーツへの尊敬の気持ちを表現。フルーツキッチンらしい清潔感も感じさせるデザインに仕上がっている。

BUTTER STATE's (バターステイツ) by 銀のぶどう

株式会社グレープストーン

ファッションで自己表現するように、商品の個性を際立たせたハイブラン
ドな店づくりを目指してデザインされたパッケージ。バターをたっぷりと
使った贅沢な味わいや、高品質な素材、重量感などがもたらす商品の高級
感を、はっきりとした色合いでファッショナブルに表現した。メイン商品に
はリサイクル率の高い段ボール素材を使用し、環境にも配慮している。

【商品】
「バターステイツ」
(3種5個入り)、8個入り)(5種12個入り、21個入り) フレア／アソート缶／ケーキ／レーズンサンド
「ストロベリーバターショコラサンド」

販売元：株式会社グレープストーン　D：石松彰子　設計：中島玲佳

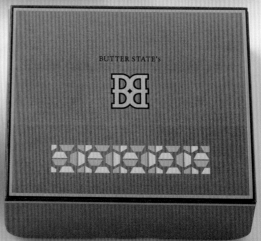

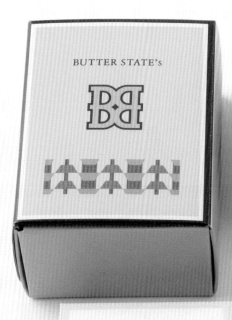

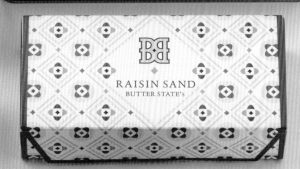

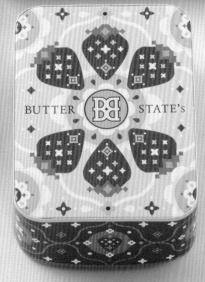

point

明るいカラーリングと記憶に残るモダンなロゴマークで、洗練されたバタースイーツ専門店の魅力をアピール。

Atelier FROZEN（アトリエフローズン）

味の素冷凍食品株式会社

「大人の女性のためのスイーツ」がコンセプト。高度な冷凍技術を駆使した、高品質のお取り寄せスイーツだ。夜の大切な自分の時間に、ゆったりとお菓子を楽しんでほしいという思いが込められている。ビジュアルは、夜の象徴の月と大人の女性をモチーフに、額縁に入った美術作品のような佇まいとなっている。

【商品】
「月と、私と、濃厚と。」
テリーヌショコラ（ecobox）／テリーヌチーズ（ecobox）／
テリーヌショコラ（giftbox）／テリーヌチーズ（giftbox）

販売元：味の素冷凍食品株式会社
CD・AD：小山秀一郎（博報堂）
D：坂本俊太、宮崎琢也（博報堂）　I：中山信一
PL・CW：服部隆幸（博報堂）
マーケティングディレクター：入江謙太（博報堂）

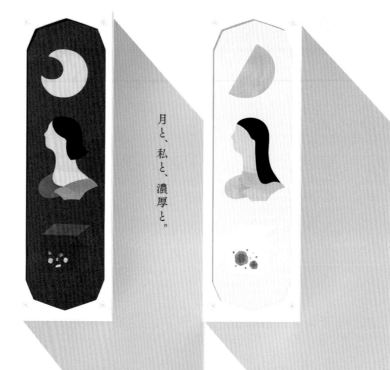

月と、私と、濃厚と。

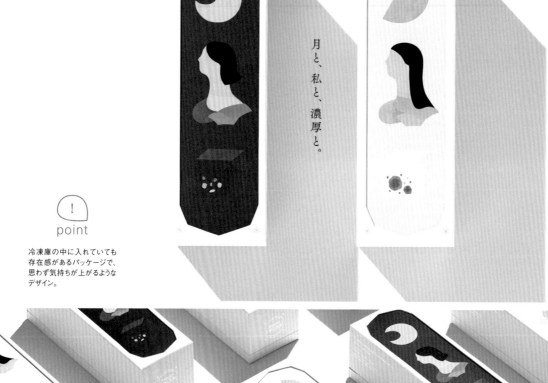

point

冷凍庫の中に入れていても
存在感があるパッケージで、
思わず気持ちが上がるような
デザイン。

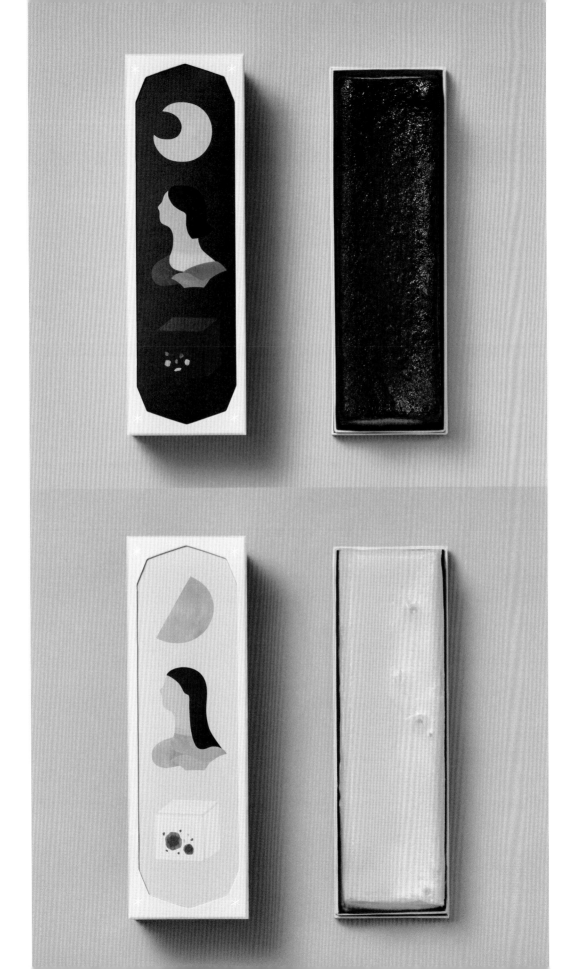

CACAOCAT（カカオキャット）

DADACA INC.

なめらかさにこだわったプレミアムチョコレートのブランド。チョコレートと同じく世界中で愛されている猫を、様々なアートワークでパッケージ等に使用し、ブランド展開している。「自由でわがままな猫でさえ虜（とりこ）にしてしまいたい、記憶に刻まれるくらいの体験を届けたい」という想いを込めて、猫の「爪あと」をブランドの象徴にしている。アイテムにより、異なるアーティストとコラボし、様々な猫の世界が楽しめるのが魅力だ。

【商品】
CACAOCAT ミックス 9個入り CAT／I love CACAOCAT ミックス 9個、28個入り／CACAOCAT ミックス 13個入り BLACK／CACAOCAT 缶 ミックス 14個入り BLACK／CACAOCAT ミックス 20個入り／CACAOCAT 缶 ミックス 14個入り WHITE／CACAOCAT Bake 3個入り（ダーク、ミルク、抹茶、オレンジ、ストロベリー、ホワイト&ウォールナッツ）

販売元：DADACA INC.
CD・AD：池端 慶　D：池端 慶、可兒静季、飯塚龍平
Artwork：木野聡子、魚谷 彩、Kamwei Fong、Orie Kawamura

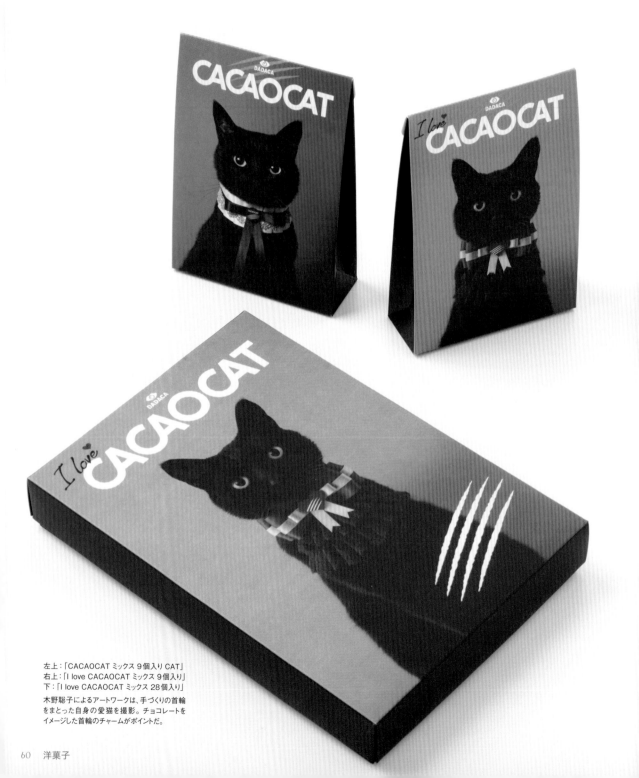

左上：「CACAOCAT ミックス 9個入り CAT」
右上：「I love CACAOCAT ミックス 9個入り」
下：「I love CACAOCAT ミックス 28個入り」
木野聡子によるアートワークは、手づくりの首輪をまとった自身の愛猫を撮影。チョコレートをイメージした首輪のチャームがポイントだ。

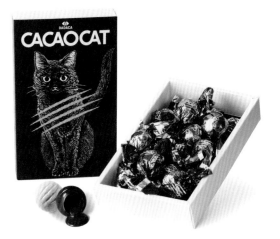

左上：「CACAOCAT
ミックス 13 個入り BLACK」
右上：「CACAOCAT 缶
ミックス 14 個入り BLACK」
切り絵作家の魚谷 彩によるアートワークは、切り絵とは思えない毛並みや生命感と切り絵特有のシャープな線が特徴。

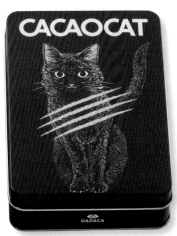

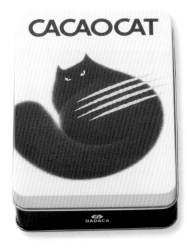

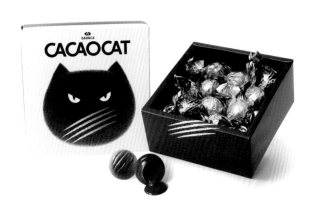

左下：「CACAOCAT 缶 ミックス 14 個入り WHITE」
右下：「CACAOCAT ミックス 20 個入り」
マレーシアのアーティストKamwei Fongによるオリジナルアートワークは、ペン1本で繊細に描かれた毛並みと特徴的な表情が魅力。

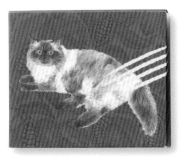
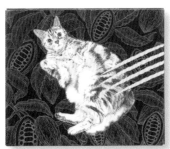
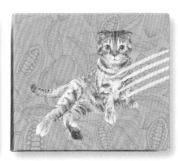

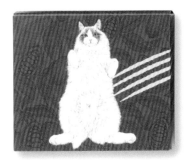

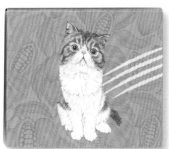

「CACAOCAT Bake 3 個入り（ダーク、ミルク、抹茶、オレンジ、ストロベリー、ホワイト&ウォールナッツ）」
CACAOCAT Bakeはオリジナルクーベルチュールチョコレートを生地の半分以上に練り込んだクッキー。パッケージには、SNSで募集した複数の猫モデルを、Orie kawamuraによるイラストで表現し、それぞれのフレーバーパッケージに使用。猫を飼っている人を中心に、発売前から話題をつくるためのキャンペーンとして展開した。

キャラメルゴーストハウス

株式会社シュクレイ

「キャラメルが大好物のゴーストがつくる、オバケ自慢のキャラメルスイーツ」が
コンセプト。キャラメルが好物のオバケと相棒のメルちゃんの紡ぐストーリーが、
それぞれのパッケージに表現されている。これまでにないような色づかいとキャラ
クター設定で、古い絵本のような独特の世界観を創出している。

【商品】
キャラメルチョコレートクッキー 5個入り／キャラメルガレット 8個入り／
キャラメルアップルケーキ／レアアップルケーキ

販売元：株式会社シュクレイ
AD・D：河西達也（THAT'S ALL RIGHT.）　I：北澤平祐

上箱には、イラストが中央から少しずらして貼られており、手づくり感を感じさせる。

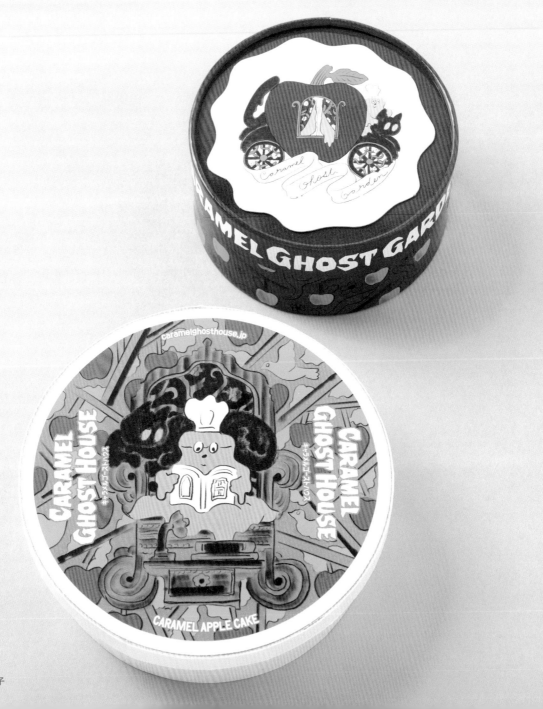

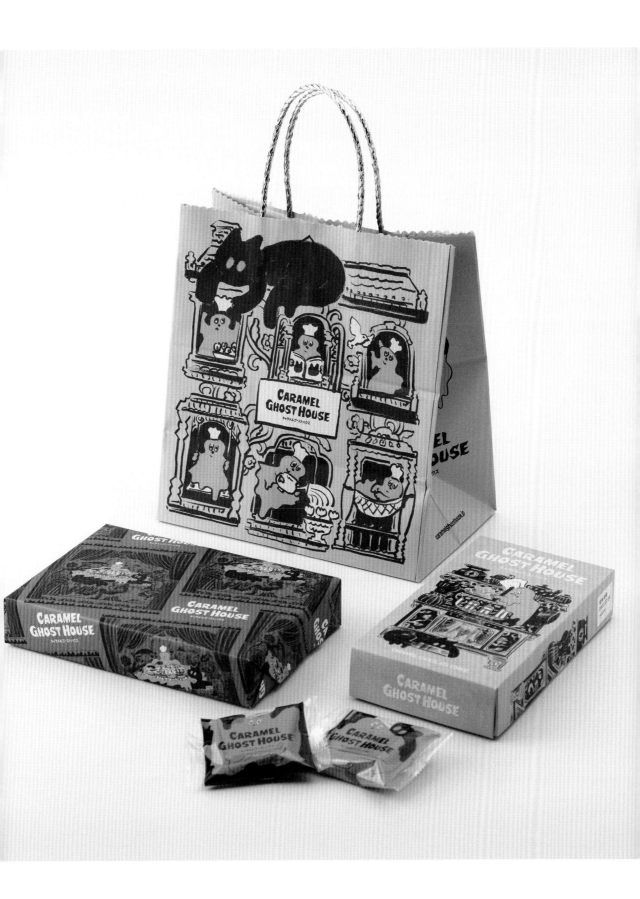

ミュゼ・ドゥ・ショコラ テオブロマ

有限会社テオブロマ

日本を代表するショコラティエ、土屋公二シェフが手掛けるチョコレート専門店。和素材や香辛料などを取り入れたチョコレートのバリエーションも豊富だ。チョコレートのクオリティはもちろん、パッケージのカラフルな色づかいや画家・樋上公実子によるアートワークが魅力を増幅させている。

【商品】
ショコラ3種アソート／キャラメルアソート／
ルビー＆フリュイセッシェ／タブレット抹茶／
ショコラ ブルーボヌール

販売元：有限会社テオブロマ
デザイン会社：Hacolino Design株式会社
D：野渡千明
I：樋上公実子（画家）

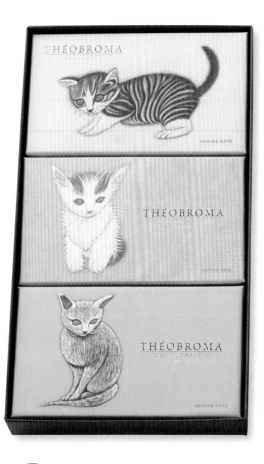

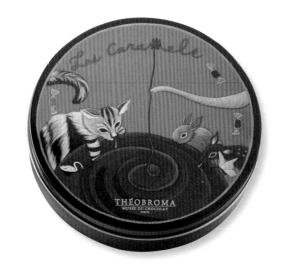

point ブランドの全てのパッケージに関してリサイクル可能な用紙を使用。また、ショコラ3種アソートボックスの芯材には再生紙を使用している。

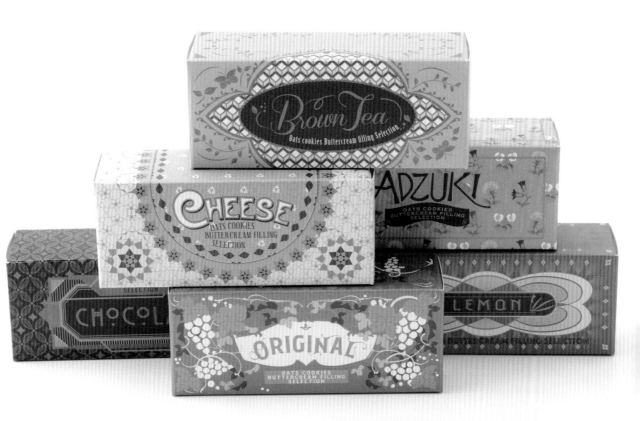

 point

お菓子を手に取る人に視覚からも喜んでもらえるものを目指した
デザイン。金の特色の表現には特にこだわり、それぞれCMYKの
下刷りを施すことでパッケージごとに異なる風合いに仕上げている。

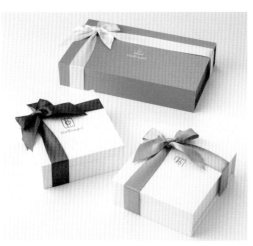

Huffnagel（フフナーゲル）

株式会社かをり

2020年に誕生した、「あの頃と今、時空を結ぶホテル」がテーマの横浜のスイーツブランド。ブランド
名の「Huffnagel」は、1860年の横浜開港当時、外国人居留地に誕生した日本初の西洋式ホテルにち
なんでいる。その場所に居をかまえる洋菓子製造販売店が、老舗フレンチレストラン伝統の洋菓子を
再現したブランドだ。パッケージはアールヌーボー調の装飾性に溢れたデザインで、商品の試作段階
からデザイナーが参加し、味とデザインがリンクするように開発が進められた。

【商品】
ORIGINAL（オリジナル）／ADZUKI（あんバター）／CHEESE
（チーズ）／LEMON（レモン）／BROWN TEA（ほうじ茶）／
CHOCOLATE（チョコレート）

販売元：株式会社かをり
CD：石島康裕（株式会社テクトニクス）
AD：中原奈々
D・I：辻元万里子（辻元万里子デザイン室）

SNOWS（スノー）

株式会社COC

「北海道を代表する新しい土産菓子をつくりたい」という思いから2021年に生まれたスイーツブランド。各商品は、放牧酪農牧場の牛乳をはじめ、北海道産のバターや小麦粉、砂糖など、こだわりの素材をつかって製造されている。パッケージデザインは、北海道という土地が持つ情緒をどう表現するかを軸に開発され、版画家の大谷一良の作品を起用。白を基調とした色展開が美しく、ブランドの世界観を生かした洗練されたシリーズとなっている。

【商品】
スノーサンド／森ノ木／スノーボール／森ノ幹

販売元：株式会社COC
CD：貞清誠治
D：貞清誠治、杉浦良輔
版画：大谷一良
P：長沼真太郎、阿座上陽平
Ph：bird and insect

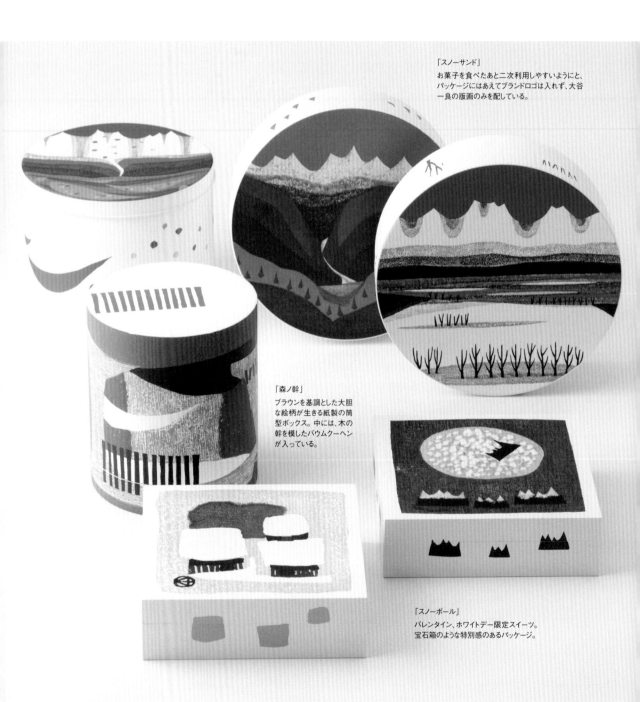

「スノーサンド」
お菓子を食べたあと二次利用しやすいようにと、パッケージにはあえてブランドロゴは入れず、大谷一良の版画のみを配している。

「森ノ幹」
ブラウンを基調とした大胆な絵柄が生きる紙製の筒型ボックス。中には、木の幹を模したバウムクーヘンが入っている。

「スノーボール」
バレンタイン、ホワイトデー限定スイーツ。宝石箱のような特別感のあるパッケージ。

point 紙筒（スノーサンド／森ノ幹）、Vカット紙箱（スノーボール）は、手作業によって制作。蓋と胴体の嵌合や柄合わせなど、丁寧な調整がなされている。環境に配慮し、可能な限り紙製品でパッケージを構成しようと取り組んでいる。

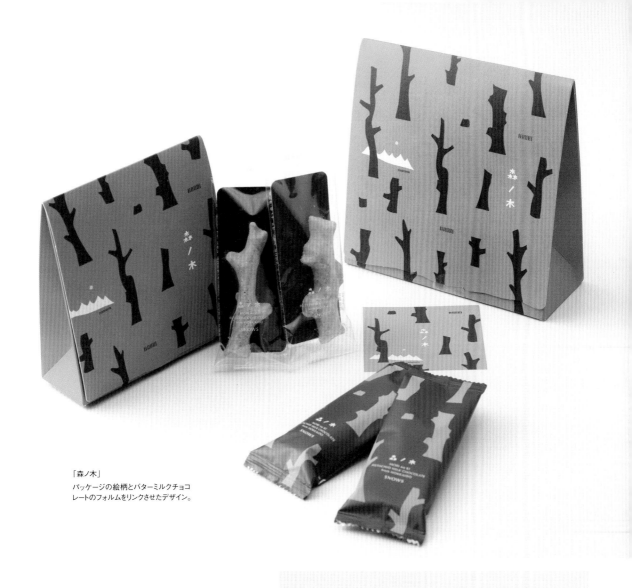

「森ノ木」
パッケージの絵柄とバターミルクチョコ
レートのフォルムをリンクさせたデザイン。

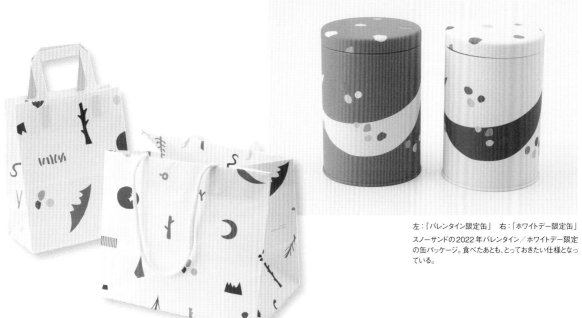

左：「バレンタイン限定缶」　右：「ホワイトデー限定缶」
スノーサンドの2022年バレンタイン／ホワイトデー限定
の缶パッケージ。食べたあとも、とっておきたい仕様となって
いる。

右上：巾着は、自社で運営しているシルクスクリーン印刷所「SURUCCHA」にて、お店の
スタッフが手刷り。中のクッキーも巾着もスタッフの手づくりという心のこもった商品だ。
左上：紙袋にはオリジナルのリバーシブル原紙を使用。内側がクラフト紙、外側は全面に
白インキの印刷を施した仕様となっている。

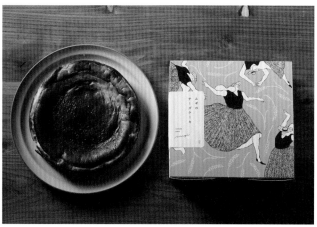

焼菓子とごはん CAFEMUGI
マフィン、チーズケーキ、クッキー、珈琲豆

焼菓子とごはん CAFEMUGI

仙台にある、手づくりの焼き菓子やランチが人気のカフェ。店名は小麦のムギから由来。麦わら帽子を
かぶった「小麦さん」というキャラクターが楽しく踊っているイラストをキービジュアルに展開して
いる。ボックス型のパッケージは、一番人気のマフィン4個セットと、チーズケーキ5号サイズが兼用
で入るサイズを割り出し、オリジナルで型を起こして作成している。

【商品】
マフィン／チーズケーキ／クッキー／珈琲豆

販売元：焼菓子とごはん CAFEMUGI
デザイン会社：BRIGHT inc.
CD・AD：ARAKAWA Kei（BRIGHT inc.）
D：ARAKAWA Kei, ITO Sarika（BRIGHT inc.）
I：NAGANO Chisato

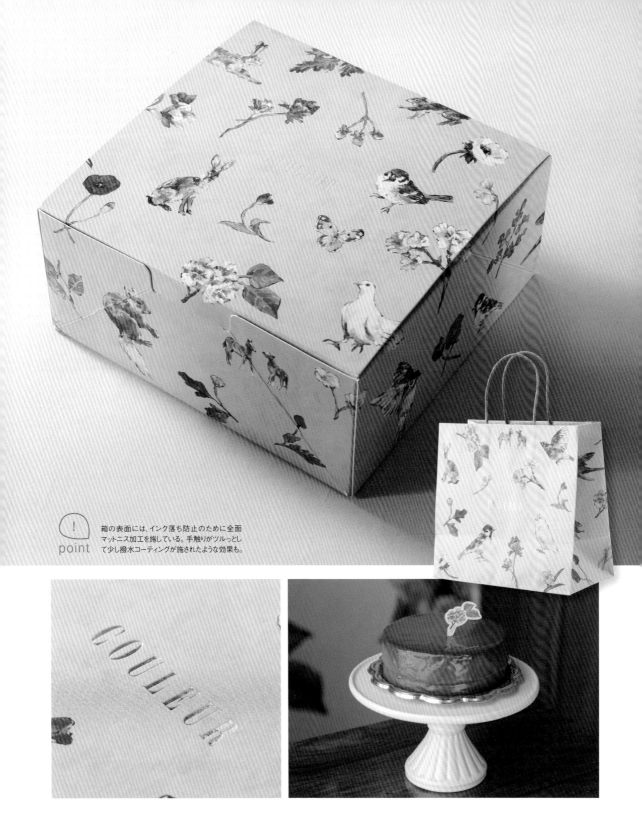

! **point**
箱の表面には、インク落ち防止のために全面
マットニス加工を施している。手触りがツルっとし
て少し撥水コーティングが施されたような効果も。

COULEUR（クルール）12cmホールケーキ

COULEUR（塩釜にある12cmのホールケーキ専門店）

2021年3月にオープンした、直径12cmのホールケーキの専門店。シーズンごとに変わるケーキと
フォトジェニックな内装が話題だ。ケーキは、通常サイズより少し小さめの4号サイズ。プレゼントや
お土産としての需要を踏まえ、パッケージデザインは女性に好まれる色づかいやモチーフを意識、
また、普段づかいもしてもらいたいというお店の思いから、高級過ぎず、カジュアル過ぎないデザイン
を目指したという。

【商品】
12cmホールケーキ

販売元：株式会社セカンドカラー
デザイン会社：BRIGHT inc.
CD・AD：ARAKAWA Kei（BRIGHT inc.）
D：ITO Sarika, ITO Asako（BRIGHT inc.）
I：SHOJIMA Ayune

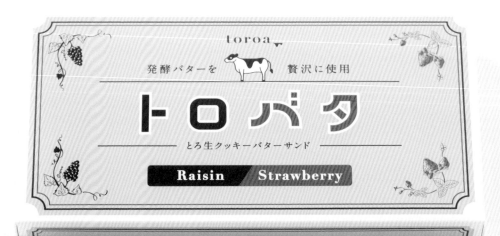

point

思わず誰かに手土産として贈りたくなる
ように設計されたデザイン。パッケージ
上部に描かれた牛もポイント。

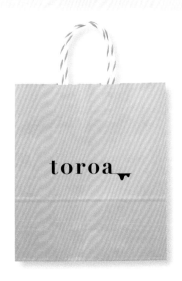

toroa（トロア）トロバタ

株式会社フードクリエイティブファクトリー

2021年12月に発売された「トロバタ」は、発酵バターを
たっぷり使用し、クリームを限界ギリギリまで挟んだレー
ズンバターサンド。バターを贅沢に使用していることがひ
と目で伝わるように、バターの箱そのものをイメージさせ
るパッケージに仕上げた。シンプルでくつろぎを与えるブ
ランドイメージを保つため、牛はポップで可愛くなり過ぎ
ないフォルムに。

【商品】
トロバタ

販売元：株式会社フードクリエイティブファクトリー
CD：今井裕平（kenma）　AD：木村美智子（kenma）
D：山下蓮佳（kenma）

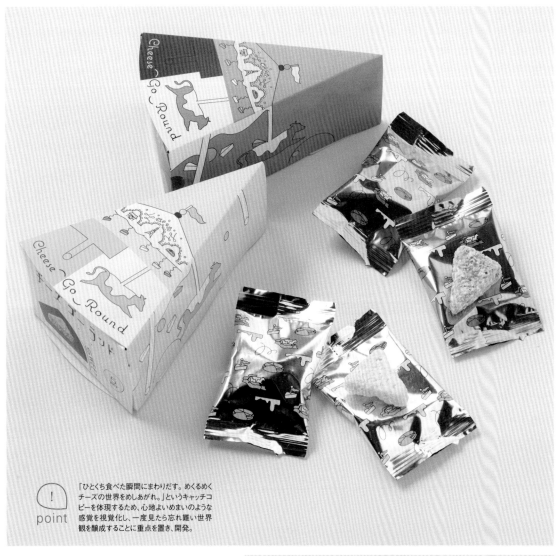

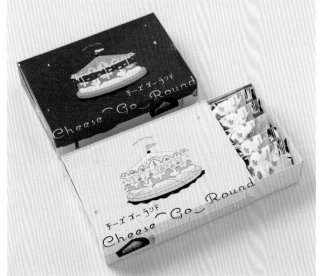

point
「ひとくち食べた瞬間にまわりだす。めくるめく
チーズの世界をめしあがれ。」というキャッチコ
ピーを体現するため、心地よいめまいのような
感覚を視覚化し、一度見たら忘れ難い世界
観を醸成することに重点を置き、開発。

チーズゴーランド

株式会社JR東日本クロスステーション リテールカンパニー

JR東京駅で2021年に新たな東京土産として発売された
「チーズゴーランド」。濃厚なチーズの味と、意表をつく「サ
クッ」とした食感で、これまでに出会ったことがないようなお
菓子を目指した商品。「ひとくち食べた瞬間にまわりだす。めく
るめくチーズの世界をめしあがれ。」というキャッチコピーを
体現した外箱のパッケージは、フラットな加工が逆に印象的
な仕上がりに。

【商品】
チーズゴーランド　SWEET、SMOKY

販売元：株式会社JR東日本クロスステーション リテールカンパニー
デザイン会社：株式会社たきコーポレーション たき工房
CD：木村高典　AD：曳原 航　I：竹井晴日
CW：山田季世　P：井上元気　PL：齋藤拓磨

イラストレーションに視線を集めるため、2次的な情報となる質感や印刷加工を極力抑えたフラットな外箱
素材を選定。また、お菓子を食べるまでの導線にも物語のような起伏を演出するため、個包装にはアルミ
素材の光の反射をあえてそのままにしたピースパッケージを選定。フラットな箱を開けるとキラキラしたピー
スパッケージが出てくる意外性を目指した。

クッキー同盟

株式会社ブロードエッジ・ファクトリー

2019年にスタートした、英国の伝統菓子や食文化の精神をリスペクトするクッキーブランド。英国からインスパイアされた独自のブランドストーリーを掲げ、「妖精たちがつくった、生命が宿るクッキー」として、一つひとつの味にキャラクターを設定。パッケージデザインにも展開している。ボックスの側面やショッパーにあしらわれた色鮮やかなグラフィックは、ウィリアム・モリスへのオマージュ。

【商品】
クッキー同盟レモン・ド・レモン／ヴィクトリア・ラズベリー／オレンジ・チョコビター／クッキー同盟アソート缶 15個入り／抹茶スコッツ りQ／焙じ茶スコッツ そうQ

販売元：株式会社ブロードエッジ・ファクトリー
デザイン会社：AFFORDANCE inc.　AD・D・I：平野篤史
CW：兼田美穂（そこそこ社）　PR：稲生敏明（WAIKIKI inc.）

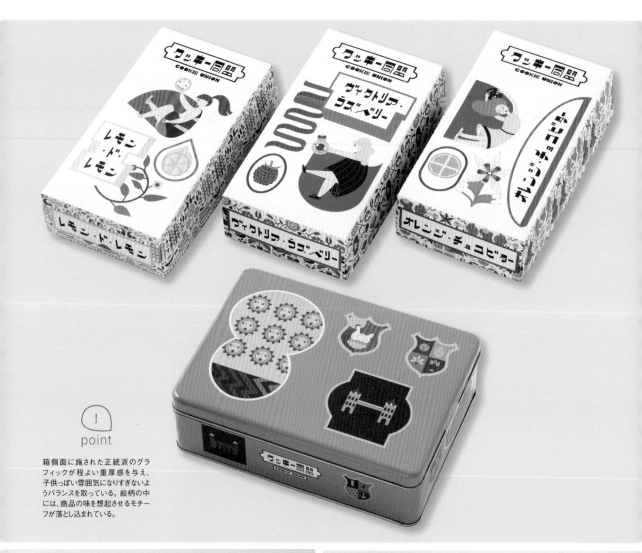

(!)
point

箱側面に施された正統派のグラフィックが程よい重厚感を与え、子供っぽい雰囲気になりすぎないようバランスを取っている。絵柄の中には、商品の味を想起させるモチーフが落とし込まれている。

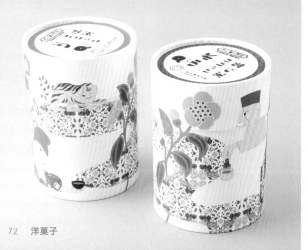

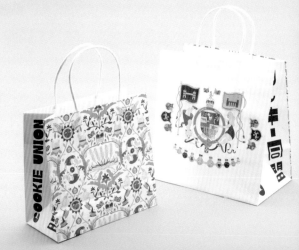

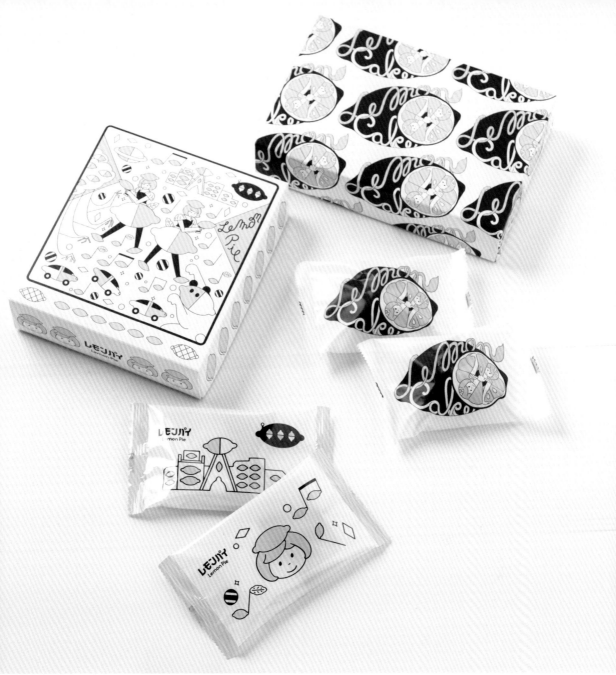

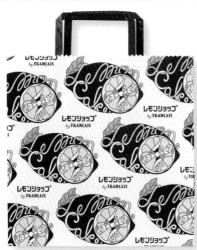

レモンショップ by FRANÇAIS

株式会社シュクレイ

ミルフィユで有名な、果実を楽しむ洋菓子ブランド「フランセ」から
生まれたレモンスイーツ専門店。「レモンケーキ」(上) のパッケージは、
鮮やかなイエローに、スタイリッシュなブラックが目に飛び込んで
くる。「レモンパイ」(下)には、テレビに映るアイドルの女の子たちが
描かれており、手土産で喜ばれるキュートな仕上がりになっている。

【商品】
レモンケーキ 4個入り／レモンパイ 6枚入り
※レモンパイは期間限定商品となります

販売元：株式会社シュクレイ
AD・D：河西達也（THAT'S ALL RIGHT.）　I：北澤平祐

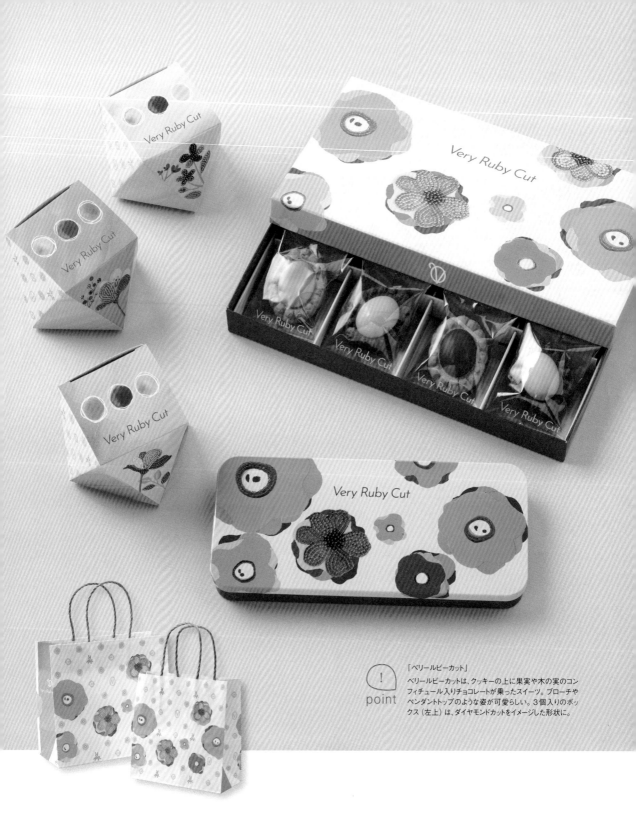

point 「ベリールビーカット」
ベリールビーカットは、クッキーの上に果実や木の実のコンフィチュール入りチョコレートが乗ったスイーツ。ブローチやペンダントトップのような姿が可愛らしい。3個入りのボックス（左上）は、ダイヤモンドカットをイメージした形状に。

ベリールビーカット／キャラメルージュ

株式会社グレープストーン

ルビー色の宝石がコンセプトのファッショナブルでHappyなスイーツブランド。パッケージは、ビーズの装飾をあしらったカラフルな花がモチーフ。ビーズのキラキラ感を表現できるよう、紙箱ではツヤニスとマットニスを効果的に使い分けている。さらに、鮮やかな色が美しく保たれるよう耐磨性のあるニスを使用するなど表面加工にもこだわっている。

【商品】
ベリールビーカット／キャラメルージュ

販売元：株式会社グレープストーン
I・D：松田春花
設計：中島玲佳
※お取り扱いがない場合があります。

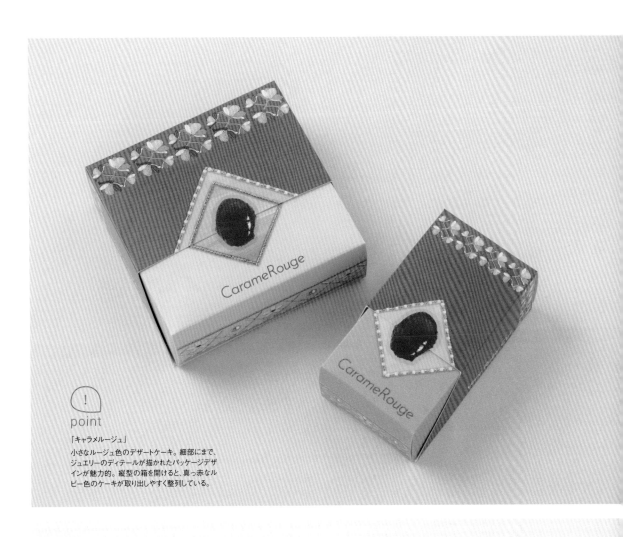

!
point

「キャラメルージュ」
小さなルージュ色のデザートケーキ。細部にまで、
ジュエリーのディテールが描かれたパッケージデザ
インが魅力的。縦型の箱を開けると、真っ赤なル
ビー色のケーキが取り出しやすく整列している。

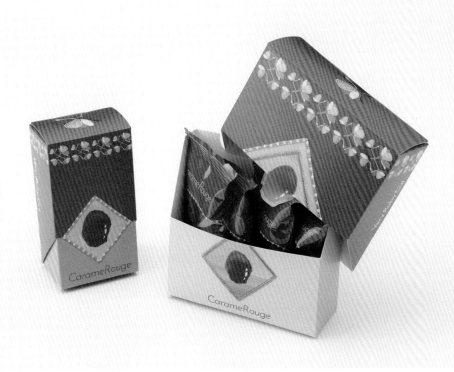

クルミのおやつ

大畑食品株式会社

金沢の老舗佃煮店が佃煮製法の技術を活用して開発したお菓子。2015年の誕生からロングセラーとなっている。佃煮＝和のイメージを取り払い、クルミを食べるリスのロゴマークをあしらったポップで洋風なパッケージで、観光客や女性、若い人たちが手に取りやすいデザインに。お出かけのお供にもぴったりの手頃なサイズの缶は、蓋がしっかり閉まるので中身が湿気ず、最後まで美味しく食べられる。

【商品】
「クルミのおやつ」
ファミリーパック（メープルシロップ、大野醤油）／リス缶入り（メープルシロップ、大野醤油風味、生姜カラメル、黒糖カラメル）
「クルミと果実」
クランベリー＆パパイヤ リス缶入り

販売元：大畑食品株式会社
デザイン会社：有限会社ナカグロ　D：西尾実弥

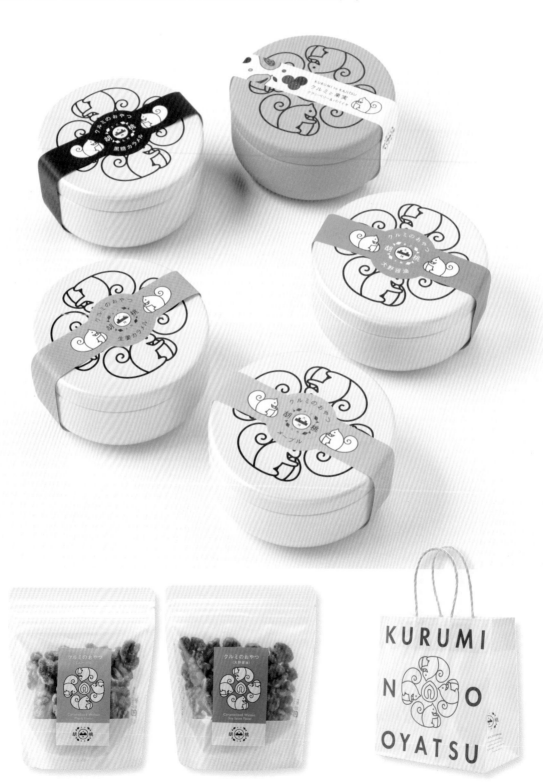

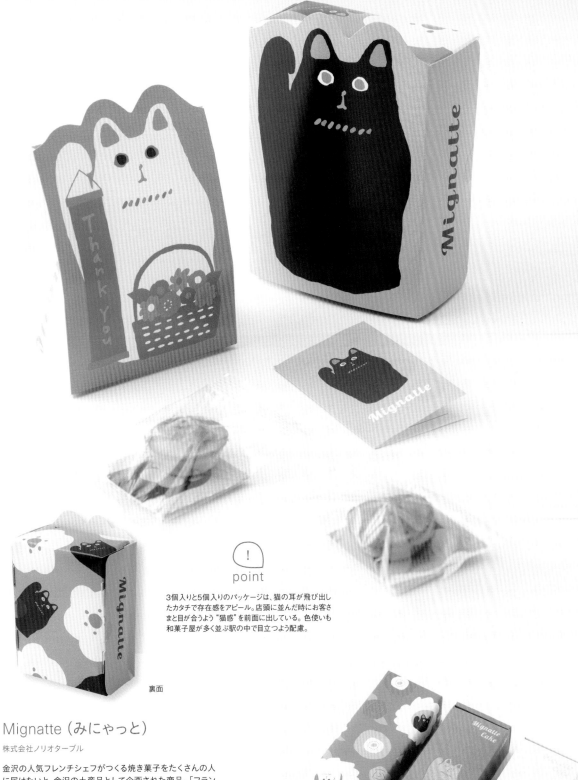

! point

3個入りと5個入りのパッケージは、猫の耳が飛び出したカタチで存在感をアピール。店頭に並んだ時にお客さまと目が合うよう"猫感"を前面に出している。色使いも和菓子屋が多く並ぶ駅の中で目立つよう配慮。

裏面

Mignatte（みにゃっと）

株式会社ノリオターブル

金沢の人気フレンチシェフがつくる焼き菓子をたくさんの人に届けたいと、金沢の土産品として企画された商品。「フランス生まれの、金沢で暮らす招き猫」というストーリーを設定し、和と洋を掛け合わせたデザインに落とし込んだ。店頭でアイキャッチになる可愛いパッケージは、商品を知らなかった人にも出会いのチャンスを生み出すものとなっている。

【商品】
Mignatte Petit　みにゃっと ぷてぃ

販売元：株式会社ノリオターブル
デザイン会社：有限会社ナカグロ
AD：小松基恭　D・I：佐久間裕子

ベリーアップ

株式会社シュクレイ

いちごの焼き菓子をメインとしたブランド。東京駅で販売されている。「わたしたちの上にいつもイチゴがありますように」がコンセプト。パッケージにはゆるかわいいテイストで「いちごを頭にのせた女の子」「鼻の上にイチゴを載せた犬」が描かれており、個包装も同デザインにて展開している。

【商品】
いちごケーキ 6個入り／いちごサンドクッキー 8個入り

販売元：株式会社シュクレイ
AD・D：湯本メイ・河西達也（THAT'S ALL RIGHT.）
I：塩川いづみ

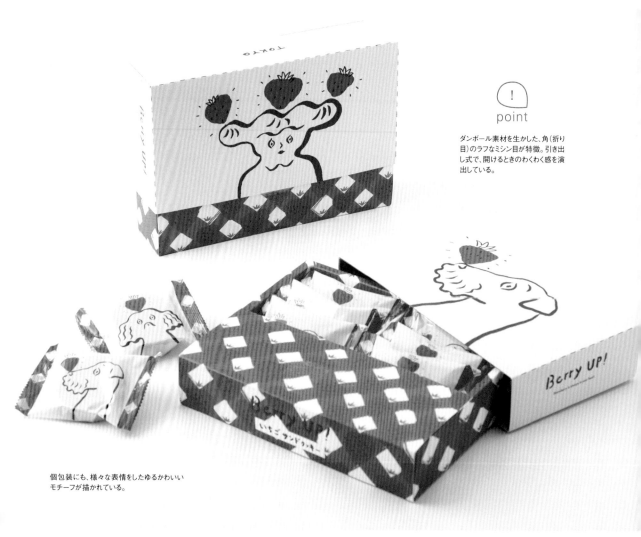

point

ダンボール素材を生かした、角（折り目）のラフなミシン目が特徴。引き出し式で、開けるときのわくわく感を演出している。

個包装にも、様々な表情をしたゆるかわいいモチーフが描かれている。

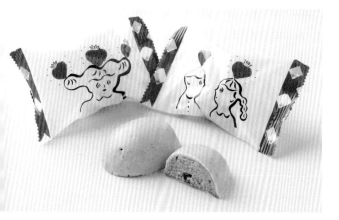

イチゴショップ by FRANÇAIS

株式会社シュクレイ

パッケージもお菓子も可愛すぎると話題の、イチゴの魅力たっぷりのイチゴスイーツ専門店。モチーフは、イチゴのドレスを着た女の子。レトロなイメージがお菓子の世界観を広げている。牛乳パックのようなベイクドショコラのパッケージもかわいらしい。ショッパーには、前面のロゴに加え、側面には「いちご商店街」が描かれている。

【商品】
<生>イチゴミルクケーキ 3個入り／
イチゴミルクサンド 6個入り／
イチゴミルクベイクドショコラ 6個入り

販売元：株式会社シュクレイ
AD：河西達也（THAT'S ALL RIGHT.）
D：岡田有紗（THAT'S ALL RIGHT.）
I：北澤平祐

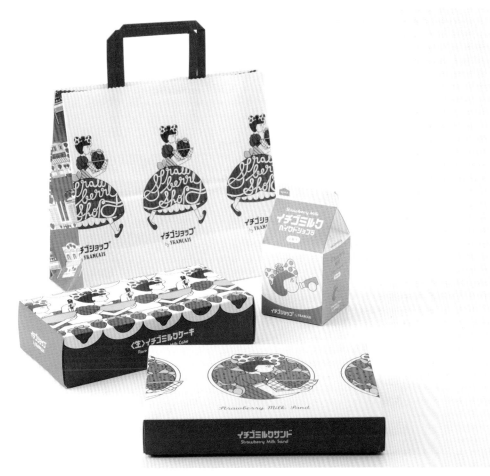

! point イチゴミルクサンドの個包装や、お菓子にもキャラクターの少女が描かれている。

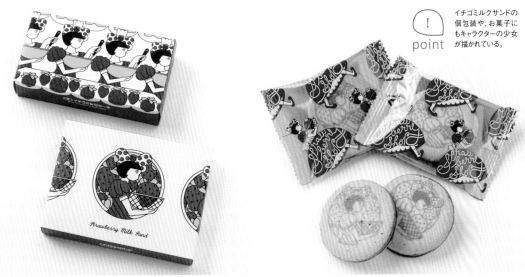

79

776CHEESECAKE（ナナロクチーズケーキ）／
Bee Hacchee（ビーハッチー）

清正製菓株式会社

「776CHEESECAKE（ナナロクチーズケーキ）」は熊本発祥のチーズケーキ専門店。スフレチーズケーキ、レアチーズケーキ、ニューヨークチーズケーキ、ベイクドチーズケーキの4種類で展開され、熊本県産の素材が全ての商品に使われている。パッケージには、実際の海外のチーズ容器をイメージして「わっぱ」型を採用。洋菓子のイメージにシンプルながらも個性を演出している。

【商品】
776スフレチーズケーキ／776ベイクドチーズケーキ／
Bee Hacchee（ビーハッチー）

販売元：清正製菓株式会社
D：古庄伸吾（PREO DESIGN）

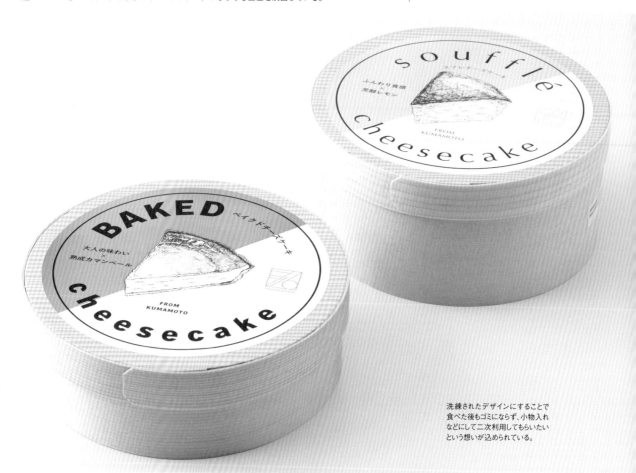

洗練されたデザインにすることで
食べた後もゴミにならず、小物入れ
などにして二次利用してもらいたい
という想いが込められている。

! point

ギフトボックスは、耐久性と高級感を犠牲にしないように段ボールに紙を貼り合わせた。手提げ袋はクラフト紙のままではチープな印象になるため、深みが出るように「ムラ」をわざと印刷している。

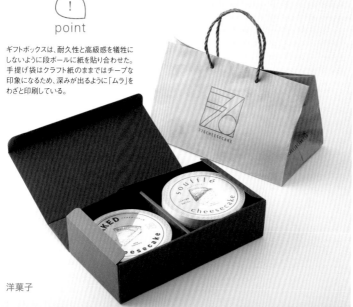

ギフトボックスは、ゴールドの箔押しで上品な仕上がりに。

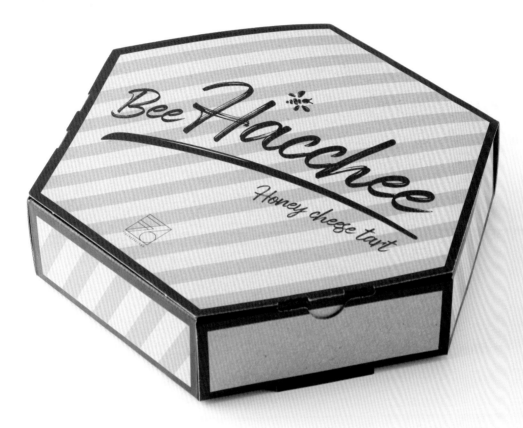

「Bee Hacchee」は少しカジュアル感のある印象を目指し、クラフト紙でパッケージを制作。クラフト紙に黄色の印刷というのは色が沈んでしまい表現に苦心したが、紙器会社の協力のもと、イメージ通りの発色に仕上がったという。

広尾のビスティーヌ

株式会社トリコロール

「日常生活を少しだけ上質に」をブランドコンセプトに、東京・広尾に本店を構えるブーランジェリー。2020年発売の話題のスイーツ「広尾のビスティーヌ」は、スパイスを独自にブレンドして焼き上げたビスキュイに、クランベリーとチーズガナッシュを挟み、サクッとした食感が魅力。パッケージには、優しいタッチのイラストで広尾在住の女性が愛犬と散歩をしている様子や広尾の街並み、店舗外観とともに、有栖川宮記念公園が描かれている。

【商品】
広尾のビスティーヌ（クランベリーチーズ、マログラッセ）4個箱、8個箱、12個箱

販売元：株式会社トリコロール
AD：株式会社トリコロール

個包装のパッケージでは、専用サイズのプラスチックケースを作成し、
お菓子が割れにくく破片が落ちづらい設計にこだわった。

DE CARNERO CASTE（デ カルネロ カステ）

株式会社 CARNERO FARM

「羊のカスティーリャ」は、手仕事と素材にこだわり、丁寧に焼き上げられたカステラに、かわいい絵柄の焼印が押された特別感のあるスイーツだ。お菓子のみならず、箱にも格別の思いが込められており、観音開きにした際に、カステラが飛び出すような形をオーナー自らが考案したという。また、箱自体に絵をあしらうことで包装紙を巻かなくても成立するエコな取り組みにもつながっている。

【商品】
羊のカスティーリャ プレーンカステラ／スパイスカステラ

販売元: 株式会社 CARNERO FARM
I: 岩男はな（羊のカスティーリャ）、
福田利之（スパイスカステラ）

point

様々な作家とコラボしているのも大きな特徴。イラストレーター福田利之とコラボしたスパイスカステラのパッケージは、2019年、東京店がオープンした時から展開。

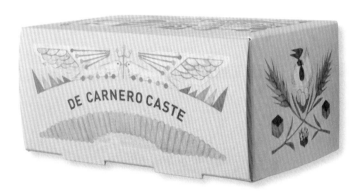

2017年から展開する通常パッケージは、箱の表にブランドロゴを打ち出し、ひと目でどこの商品かわかるように。

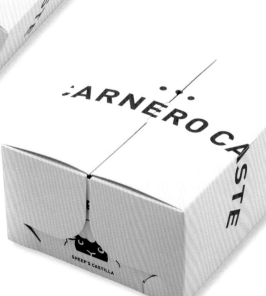

namidame（ナミダメ）

有限会社ナカグロ

【商品】
ナミダメのマイレモンちゃん

販売元：有限会社ナカグロ
デザイン会社：有限会社ナカグロ
D：西尾実弥
協力：松原紙器製作所

「食べるとほろっと涙がでちゃう、人と地球にやさしい、おいしいおやつ」をコンセプトに考案された
ネーミング＆デザイン。手提げを含めパッケージは環境負荷を軽減し、二次利用して欲しいという思い
から、ホッチキスを使わないシンプルな仕様に。箱は地元・金沢の紙器製作所の協力のもと、金の箔押
し部分に立体的な凹感が生まれるよう、通常より柔らかい紙で製作している。

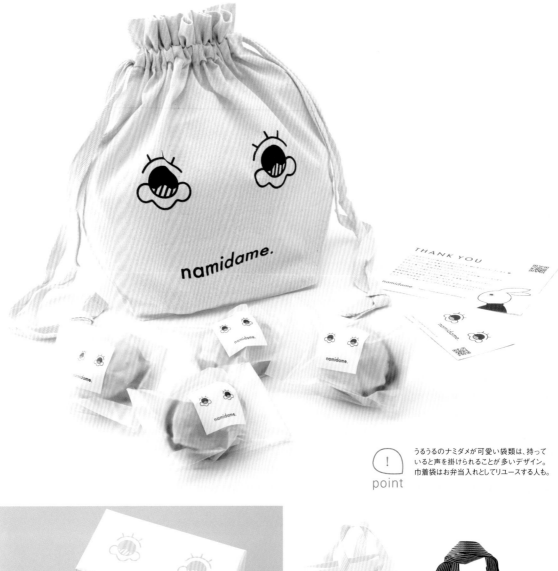

point

うるうるのナミダメが可愛い袋類は、持って
いると声を掛けられることが多いデザイン。
巾着袋はお弁当入れとしてリユースする人も。

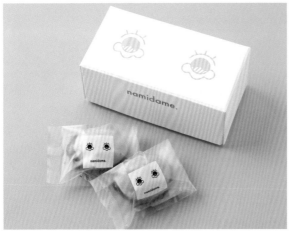

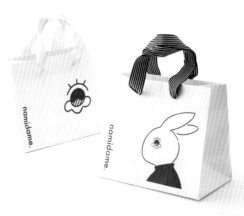

Minori はじまりのりんご

株式会社明月堂

ギフトスイーツを販売するメーカーのブライダルブランド。「明月堂」の社名からインスパイアされ、2匹のうさぎがりんごの木をきっかけに共に生きるストーリーを考案。ネーミングやデザインに展開した。パッケージはお菓子を通して幸せを届けるツールとして捉え、商品名は敢えて記載しないなど、贈り手の思いが伝わるよう配慮されている。同じ世界観でつくられたプチギフト用のパッケージもキュート。

【商品】
まるごとりんごのバームクーヘン 丸箱入り、スリーブ箱入り／プチギフト 1 個入り（りんご型）、2 個入り（キューブ）

販売元：株式会社明月堂
デザイン会社：有限会社ナカグロ
AD：小松基恭　D：佐久間裕子
I：佐久間裕子

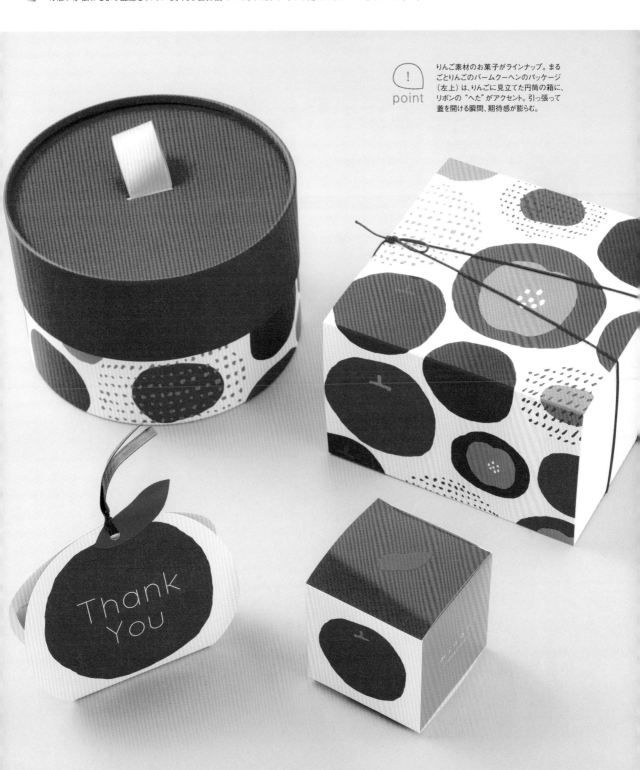

! point

りんご素材のお菓子がラインナップ。まるごとりんごのバームクーヘンのパッケージ（左上）は、りんごに見立てた円筒の箱に、リボンの"へた"がアクセント。引っ張って蓋を開ける瞬間、期待感が膨らむ。

85

キムラミルク

株式会社 木村屋總本店

創業150周年を迎えた「木村屋總本店」が、2019年に東京・渋谷スクランブルスクエアにオープンした新業態「キムラミルク」。「あんぱんと牛乳の優しさをかわいらしく楽しむお店」をコンセプトに、伝統技術と牧場から直送された牛乳を組み合わせた商品を展開している。パッケージは、「キムラヤのパン」のロゴをベースに、レトロで可愛らしくポップなデザインながらも新鮮な表情。

【商品】
キムラミルク

販売元：株式会社 木村屋總本店
CD：牧野圭太、栄出賢蔵（カラス）
AD・D：斉藤和義（カラス）
プロジェクトマネージャー：水上 瞳（カラス）

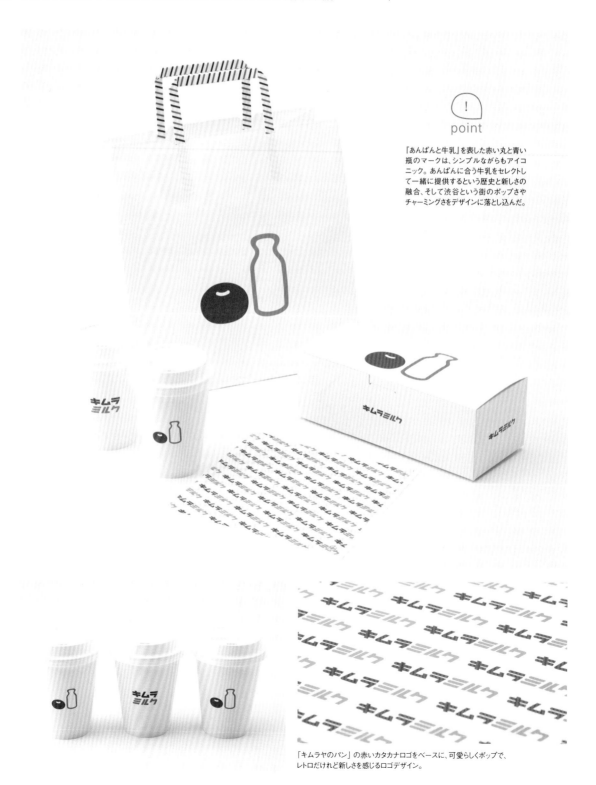

(!)
point

『あんぱんと牛乳』を表した赤い丸と青い瓶のマークは、シンプルながらもアイコニック。あんぱんに合う牛乳をセレクトして一緒に提供するという歴史と新しさの融合、そして渋谷という街のポップさやチャーミングさをデザインに落とし込んだ。

「キムラヤのパン」の赤いカタカナロゴをベースに、可愛らしくポップで、レトロだけれど新しさを感じるロゴデザイン。

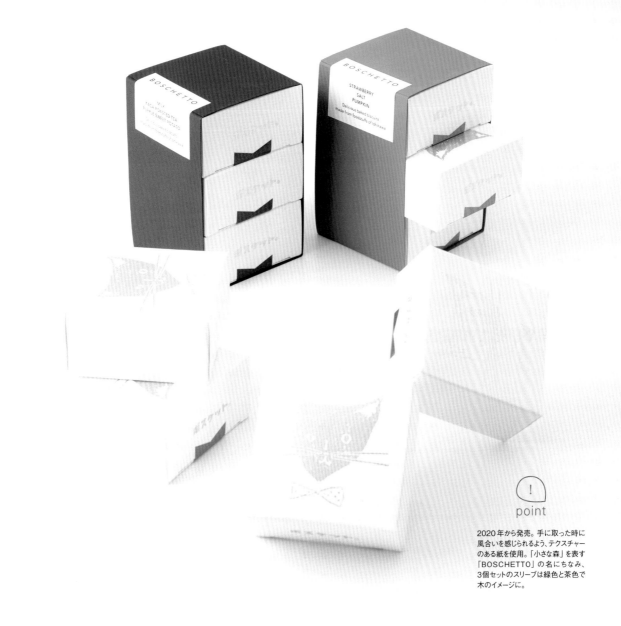

! point

2020年から発売。手に取った時に
風合いを感じられるよう、テクスチャー
のある紙を使用。「小さな森」を表す
「BOSCHETTO」の名にちなみ、
3個セットのスリーブは緑色と茶色で
木のイメージに。

BOSCHETTO（ボスケット）

TONE Inc./ ホホホ座金沢

石川県の食材をメインに使用した、シンプルなが
らも味わい深い焼き菓子（卵不使用・グルテンフ
リー）。「BOSCHETTO（ボスケット）」とは「小さ
な森」「木立」の意味で、焼き菓子＝ビスケットに
掛けている。お菓子同様にパッケージも過度なデ
ザインはせず、金沢在住の画家・若林哲博の絵を
引き立て、温かみのある淡いシャンパンゴールド
の箔でさりげない高級感をプラスしている。

【商品】
BOSCHETTO（ボスケット）

販売元：TONE Inc.、ホホホ座金沢
デザイン会社：TONE Inc.
CD・AD：中林信晃　D：中林信晃、安本須美枝
I：若林哲博　CW：小林 幹

! point

エレガントなパターンの中に、敢えてゴシック体のカタカナを縦書きでブランド名を記載。記憶に残るささやかな違和感を演出している。

Lait ribot（レリボ）

株式会社イートクリエーター

「バターはすべてをおいしくする」をスローガンに国内外のおいしいバターでつくる風味豊かなバターのお菓子ブランド「レリボ」。パッケージにはクラシカルな草花の模様を採用し、乳牛がのびのびと育つ豊かな自然の美しさを表現。外箱は片面無地のリバーシブル仕様。

【商品】
ガトーブルトン　6個入り、12個入り

販売元：株式会社イートクリエーター
デザイン会社：株式会社ナナイロ
CD・AD・D：中澤佑輔
PL：大山恵介

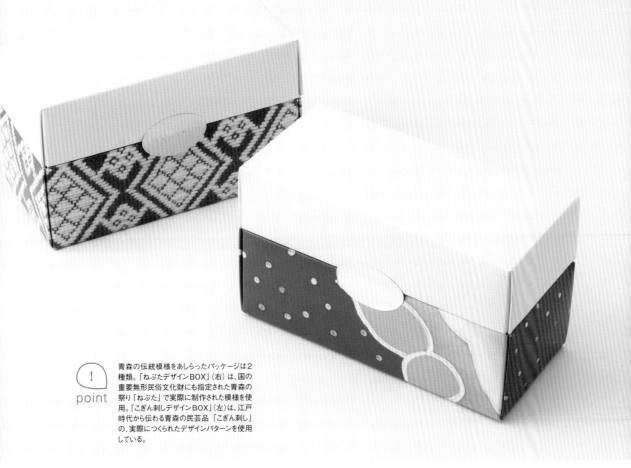

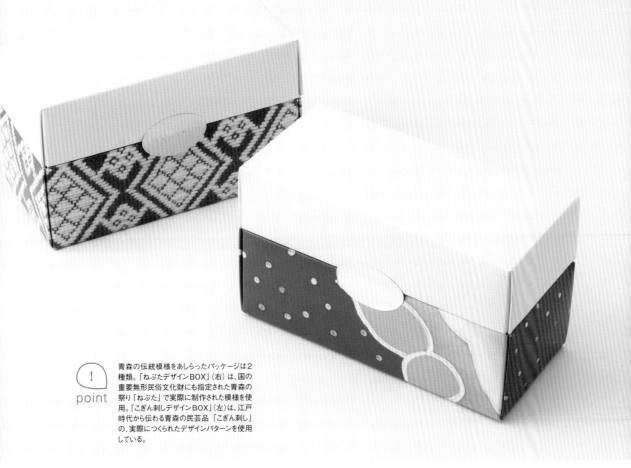

!
point
青森の伝統模様をあしらったパッケージは2種類。「ねぶたデザインBOX」（右）は、国の重要無形民俗文化財にも指定された青森の祭り「ねぶた」で実際に制作された模様を使用。「こぎん刺しデザインBOX」（左）は、江戸時代から伝わる青森の民芸品「こぎん刺し」の、実際につくられたデザインパターンを使用している。

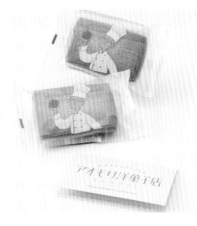

「アオモリ洋菓子店」は「葉とらずりんごのクリームサンド」をつくる架空のお店。パッケージにプリントされているのは青森の深い森にある小さな店のパティシエ森野熊男さん。三戸町で育った「葉とらず栽培」の紅玉りんごを使用した甘酸っぱいクッキーサンドだ。

■ アオモリ洋菓子店　葉とらずりんごのクリームサンド

株式会社SANNOWA

青森県三戸町の老舗菓子店「松宗」と地域商社「SANNOWA」が2020年に共同開発した「葉とらずりんごのクリームサンド」。「三戸から青森のお土産を」をコンセプトに、箱のパッケージは「ねぶた」と「こぎん刺し」の2種類で展開。架空の店「アオモリ洋菓子店」のパティシエのイラストが描かれた個包装も可愛い。

【商品】
葉とらずりんごのクリームサンド

販売元：株式会社SANNOWA

ナウ オン チーズ（Now on Cheese ♪）

株式会社ケイシイシイ

ナウオンチーズは、厳選したチーズを惜しみなく使用した、チーズが主役のスイーツショップ。様々なチーズの個性を最大限に生かせるよう、こだわってつくられている。イラストレーター・杉山真依子の個性的なイラストに、ブランドの世界観が伝わる強いカラーリング、大胆なデザインがひときわ目をひく。

【商品】
チーズクッキー
（ゴーダチーズ＆チェダーチーズ、カマンベール＆ブラックペッパー、ゴルゴンゾーラ＆バジル、スモーク＆カマンベール）

販売元：株式会社 ケイシイシイ
AD・D：湯本メイ（THAT'S ALL RIGHT.）
I：杉山真依子

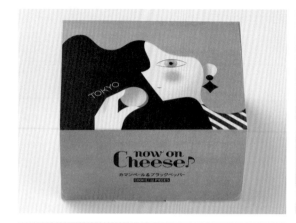
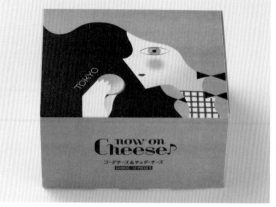
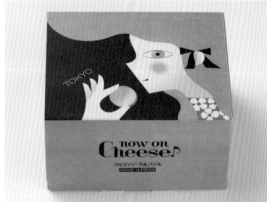
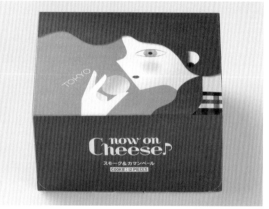

楽しげで強さのあるイラストに、レトロを感じさせるロゴデザインが魅力的。

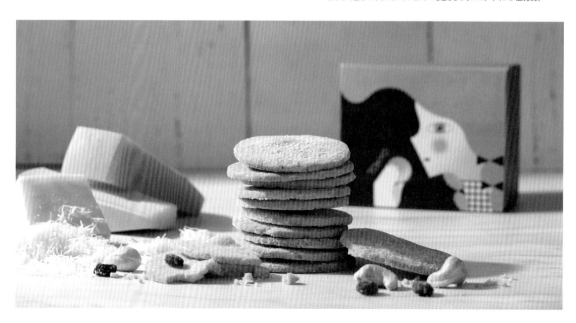

ウメダチーズラボ

ウメダチーズラボ

チーズスイーツの研究所 (Laboratory) らしい大阪の新看板スイーツを目指して生まれた、チーズ好きのためのお菓子。レトロ可愛い＆シンプルさをデザインコンセプトに、梅の花の中にウメダを表す「ダ」の文字をあしらったロゴマークを制作。パッケージデザインにも主役として取り入れた。親しみやすさの中にも強いインパクトを放つ、キャッチーで記憶に残るデザイン。

【商品】
厚クッキー（ゴーダ、パルメザン、エダム、チェダー、ゴルゴンゾーラ、カマンベール）／クッキー／スプーンで食べるチーズケーキ（カマンベール、ゴルゴンゾーラ、パルメザン、ゴーダ、マスカルポーネ、チェダー）

販売元：ウメダチーズラボ
D：ウメダチーズラボ

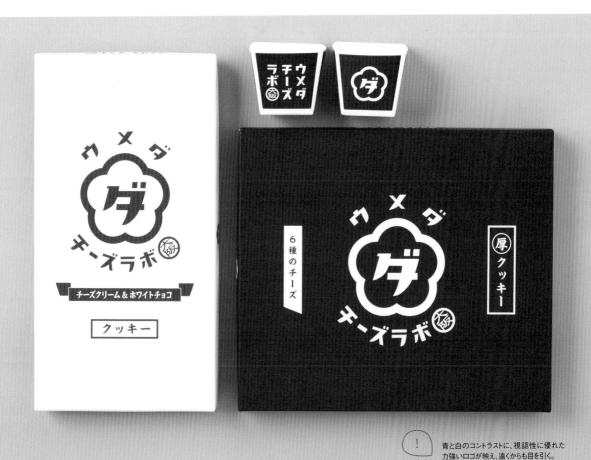

! point 青と白のコントラストに、視認性に優れた力強いロゴが映え、遠くからも目を引く。

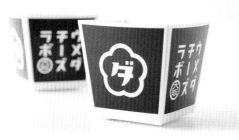

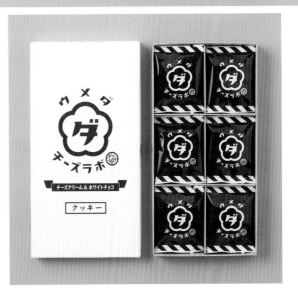

グランカルビー

カルビー株式会社、阪急うめだ本店

カルビーと阪急うめだ本店とのコラボにより誕生した「グランカルビー」を、2020年にリニューアル。素材と技術にこだわった、カジュアルギフトにぴったりのポテトチップスだ。ターゲットとしているのは、年齢にとらわれず、いつの時代も豊かな時間を過ごしたいと願う、感度の高い女性たち。ギフトボックスも、雑貨のようなアイコニックなデザインに一新し、注目を集めた。

【商品】
Potato Basic（しお味、バター味、梅味）
Potato Roast（焼きしお味、焦がし醤油味、炙り明太子味）

販売元：カルビー株式会社、阪急うめだ本店
デザイン会社：design coyori
AD：小池順司（大日本印刷株式会社）　D：新田依子（design coyori）

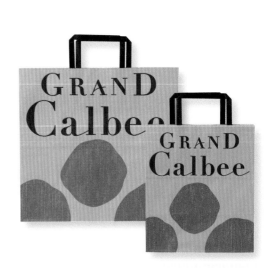

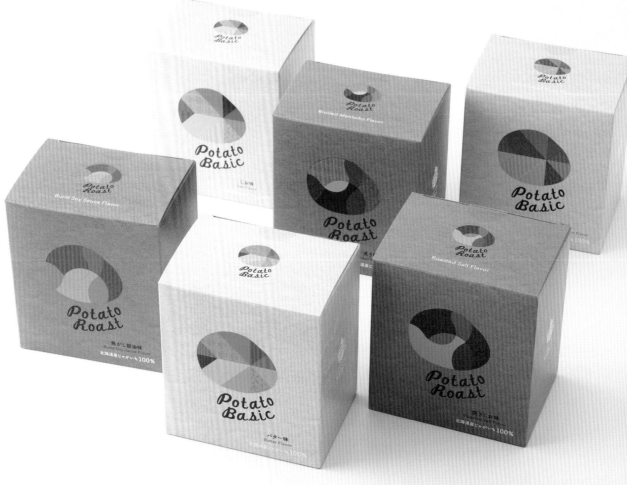

point 素材感やぬくもりの感じられるパッケージの中央には、じゃがいもをモチーフとしたエンブレムを配置。印刷は、クラフト感のあるベースはマット加工、エンブレム部分には光沢加工を施した。ベースとエンブレムのコントラストが際立ち、よりシンボリックな表現に。

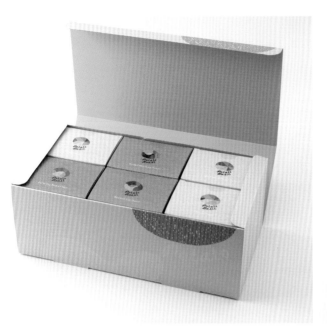

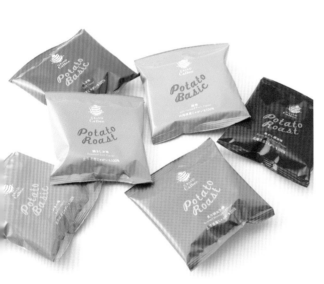
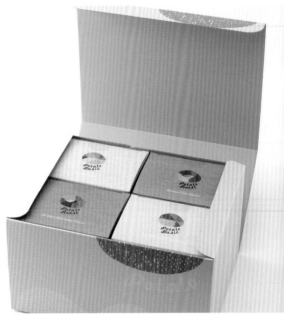
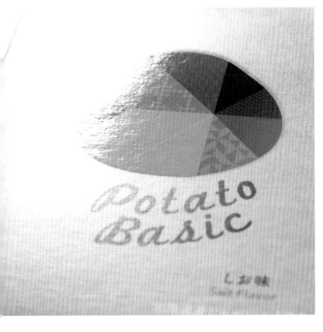

fruits peaks（フルーツピークス）

株式会社青木商店

果物専門店が手掛けるブランドで、「たべごろ、こめて。」をコンセプトに季節ごとの旬のフルーツをつかったタルトや焼き菓子などのお菓子が楽しめる。フルーツの最も美味しいタイミング（フルーツのピーク）でお菓子を提供するという意味を込めてネーミング。パッケージには、それぞれの商品に使用されているフルーツをパターングラフィックとして採用し、商品の特徴をさりげなく伝えるデザインとなっている。

【商品】
果物屋さんのチーズタルト／フルーツジュエル

販売元：株式会社青木商店
デザイン会社：エイトブランディングデザイン
ブランディングデザイナー：西澤明洋、清瀧いずみ、饗庭夏実

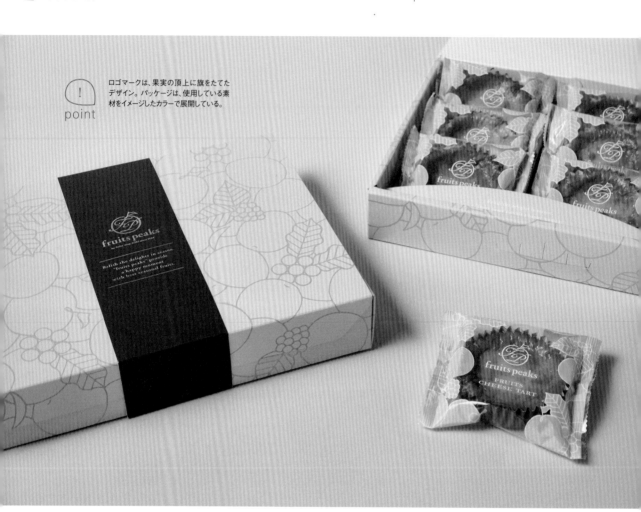

！point ロゴマークは、果実の頂上に旗をたてたデザイン。パッケージは、使用している素材をイメージしたカラーで展開している。

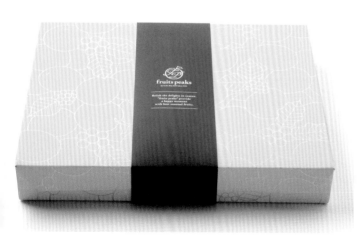

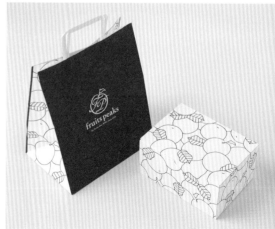

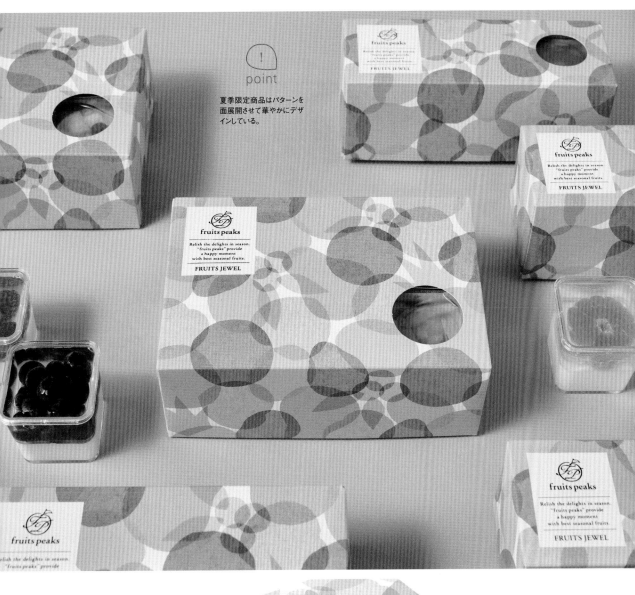

! point

夏季限定商品はパターンを
面展開させて華やかにデザ
インしている。

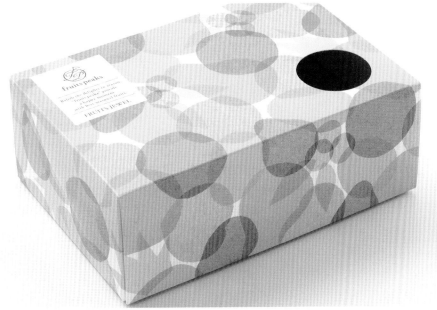

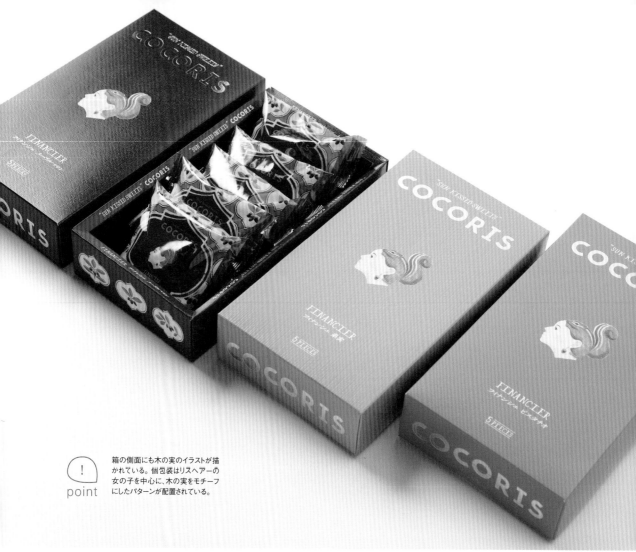

(!)
point
箱の側面にも木の実のイラストが描
かれている。個包装はリスヘアーの
女の子を中心に、木の実をモチーフ
にしたパターンが配置されている。

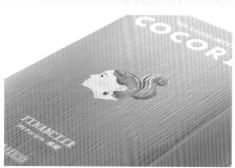

ココリス

株式会社シュクレイ

木の実本来の美味しさをテーマに、木の実をたっぷり使用した贅
沢なお菓子のブランド。キービジュアルは、横顔に髪の毛のポ
ニーテールがリスの尻尾に見立てられた女の子。ユニークかつ印
象に残るイラストだ。お菓子の内容によってカラフルに箱の色が
異なり、パッケージに配されたロゴには箔押し加工が施されてい
る。

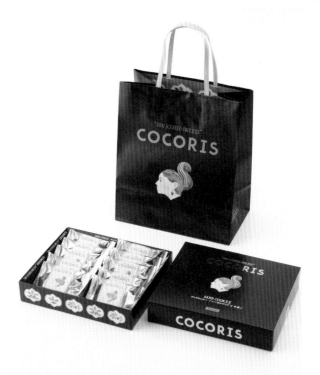

【商品】
サンドクッキー（ヘーゼルナッツと木苺）／フィナンシェ（メープルマロン）／
フィナンシェ（ピスタチオ）／フィナンシェ（果実）

販売元：株式会社シュクレイ
AD・D・I：武笠次郎（THAT'S ALL RIGHT.）

和菓子

TAKAYAMADO AMATSUGI（髙山堂 甘継）

株式会社髙山堂

老舗の和菓子屋が展開する、米粉と餡入りクリームの和洋折衷バターサンド。素材は和、体裁は洋という構造をデザインにも取り入れ、大枠は洋風にしつつ、細部は和風の構成で、視覚要素の大小や奥行き、テクスチャーなどがもたらす印象の違いを緻密に計算してつくられている。パターンは縁起の良い図案を中心に家紋や着物の柄、民芸からディテールを抽出した。

【商品】
「米粉のバターサンド」
ラムレーズン／無花果／抹茶カシス／苺／大納言バター／
きなこ黒豆／ほうじ茶マロン（3個入り、6個入り、8個入り、12個入り）

販売元：株式会社髙山堂
デザイン会社：paragram　D：赤井佑輔（paragram）

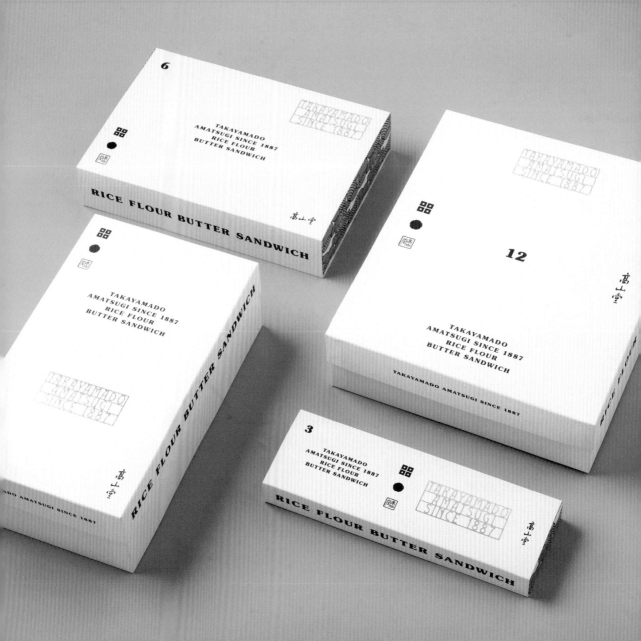

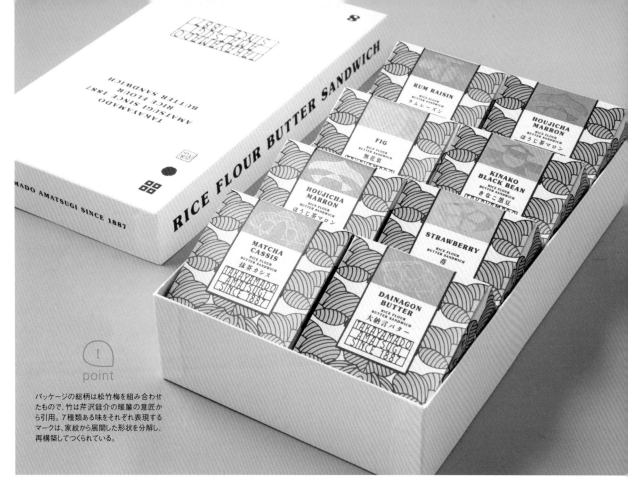

RICE FLOUR BUTTER SANDWICH

RUM RAISIN
RICE FLOUR
BUTTER SANDWICH
ラムレーズン

HOUJICHA
MARRON
RICE FLOUR
BUTTER SANDWICH
ほうじ茶マロン

FIG
RICE FLOUR
BUTTER SANDWICH
無花果

KINAKO
BLACK BEAN
RICE FLOUR
BUTTER SANDWICH
きなこ黒豆

HOUJICHA
MARRON
RICE FLOUR
BUTTER SANDWICH
ほうじ茶マロン

STRAWBERRY
RICE FLOUR
BUTTER SANDWICH
苺

MATCHA
CASSIS
RICE FLOUR
BUTTER SANDWICH
抹茶カシス

DAINAGON
BUTTER
RICE FLOUR
BUTTER SANDWICH
大納言バター

TAKAYAMADO AMATSUGI SINCE 1887

I
point

パッケージの総柄は松竹梅を組み合わせ
たもので、竹は芹沢銈介の暖簾の意匠か
ら引用。7種類ある味をそれぞれ表現する
マークは、家紋から展開した形状を分解し、
再構築してつくられている。

12 高山堂

TAKAYAMADO
AMATSUGI SINCE 1887
RICE FLOUR
BUTTER SANDWICH

お茶と酒 たすき　YO KAN KA（ようかんか）

株式会社スープストックトーキョー

【商品】
YO KAN KA（ようかんか）

販売元：株式会社スープストックトーキョー
CD：野崎 亙（Smiles:）
AD・D：宇田祐一（Smiles:）

京都「新風館」にあるかき氷などを楽しめる喫茶「お茶と酒 たすき」で販売している「YO KAN KA」。
フランス菓子をベースとするパティシエが羊羹づくりの技法を独自に解釈してつくり上げた商品だ。
そのキャッチコピーは「これは羊羹か、それとも羊羹のような何かか」。パッケージもこのコピーをベース
に"困惑の思考が分解を経て再構築に至るまでの混沌"を、グラフィカルなパターンで表現している。

point

ロゴタイプは文字間をあえ
て不規則にし、消えかけ
のような表現に。付随す
るモールス信号でメッ
セージを伝えている。

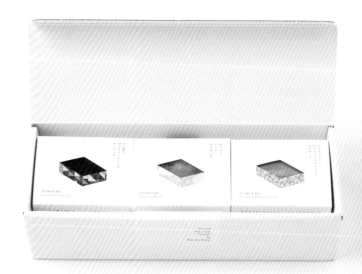

包装や梱包コストを抑え
ながら機能性も担保でき
るよう、スリーブタイプに
設計。裏面は食品表示
を載せたシールで留める
よう工夫。表面の小窓か
らは、色とりどりの羊羹が
顔を覗かせている。

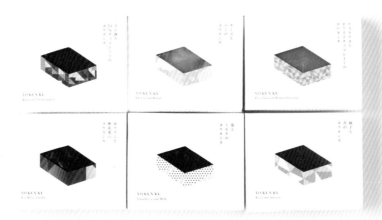

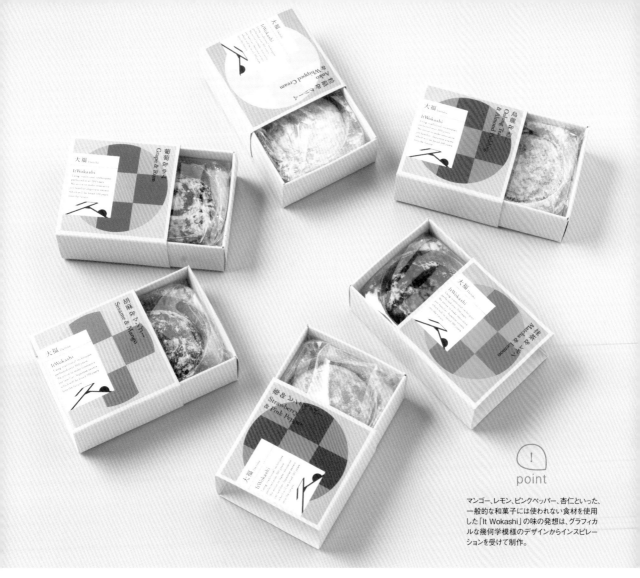

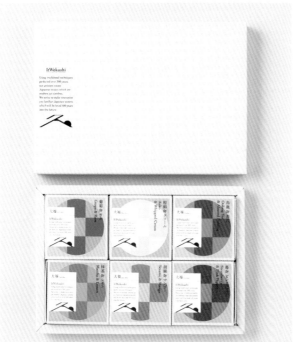

マンゴー、レモン、ピンクペッパー、杏仁といった、一般的な和菓子には使われない食材を使用した「It Wokashi」の味の発想は、グラフィカルな幾何学模様のデザインからインスピレーションを受けて制作。

It Wokashi（いとをかし）大福

有限会社小原木本舗 大徳屋長久

300年以上続く、老舗和菓子屋「大徳屋長久」。その16代目当主がつくる遊び心の効いた新感覚和菓子「It Wokashi」。和菓子の概念にとどまらないスイーツをつくろうと「飲めるほどにやわらかい」をキャッチコピーに2019年に発売された。大福の味は全6種で、パッケージデザインを先に決めてから味の決定に取り組んだという、職人の感性が光る逸品。

【商品】
Daifuku（だいふく）

販売元：有限会社小原木本舗 大徳屋長久

「見つけてもらいやすさ」を意識してデザインしたというパッケージ。クラフト紙をスリーブ状に使用することで、カラフルでありながらシンプルでスタイリッシュな印象。

金平堂（KONPEIDOU）

株式会社佐々木製菓

掛け菓子の老舗メーカー「佐々木製菓」が2019年の創業90周年記念に開発した、新食感の金平糖ブランド。若い世代にも食べて欲しいと従来の金平糖のイメージを刷新し、懐かしさの中にもモダンな雰囲気が漂うデザインに。フリスク感覚で食べられる、スライド式を採用したマッチ箱のような食べきりサイズのパッケージは、老若男女に評判。

【商品】
「金平堂（KONPEIDOU）」
抹茶、ほうじ茶、ミックス、ギフトボックス（3種入り）

販売元：株式会社佐々木製菓
デザイン会社：マスナガデザイン部
CD・D：増永明子

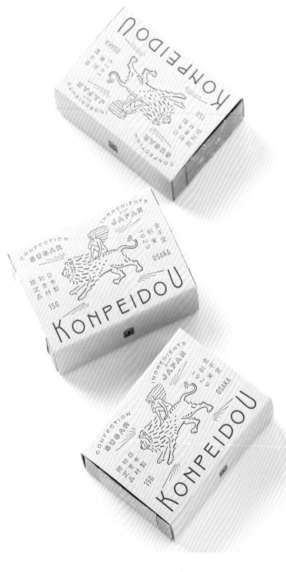

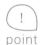

point

自然素材にこだわった思いや手づくり感が伝わるよう、活版印刷で丁寧な印象に。厚手のグムンド紙の風合いや深く押された凹凸感のある手触りも温かみを感じさせる。

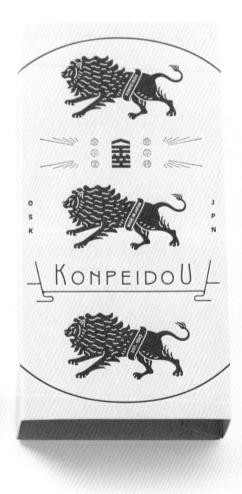

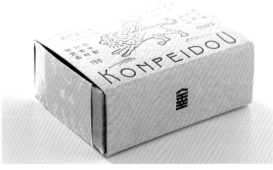

京菓匠 七條甘春堂

しちじょうかんしゅんどう

七條甘春堂

150年以上の歴史を持つ京都の老舗が、2021年にパッケージをリニューアル。商品名を控えめにあしらった奥ゆかしいデザインが、茶席で供される和菓子のような佇まいや茶道の文化を感じさせる。箱を開けた時に和菓子が主役となり華やぐよう、考え抜かれたパッケージ。季節ごとに多くの商品が入れ替わるため、つど色を整え、売り場の印象が変わるよう配慮。また、通年商品と季節商品を一緒に詰め合わせても美しく見えるよう色彩設計されている。

【商品】
季節のお干菓子「京の四季 初秋」／京桃山「焼栗」／抹茶モンブラン／琥珀「冬」／季節煎餅「菊秋花」／和モンブラン／紅葉かさね／くず湯／しるこ／抹茶しるこ／京丹波栗／和三盆「紅葉」

販売元：七條甘春堂　デザイン会社：株式会社ヒダマリ
AD：関本明子　D：関本明子、佐藤真子
CW：藤城敦子　Ph：瀧本幹也
書家：寺島響水

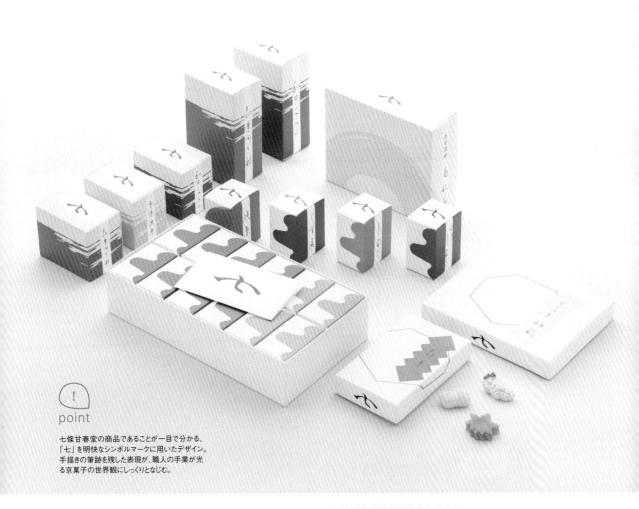

point

七條甘春堂の商品であることが一目で分かる、「七」を明快なシンボルマークに用いたデザイン。手描きの筆跡を残した表現が、職人の手業が光る京菓子の世界観にしっくりとなじむ。

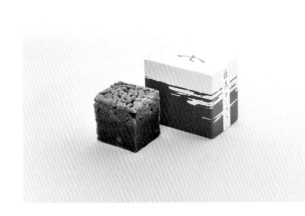

鈴乃トリュフ

株式会社鈴懸

創業90余年、福岡の和菓子専門店「鈴懸（すずかけ）」が2018年のバレンタイン向けに発売した「鈴乃トリュフ」。パッケージデザインは、植物や動物をモチーフに独自の世界観で図案を施した器やオブジェが人気のアーティスト、鹿児島睦が手掛けている。華やかに描かれた野花と同様に、鈴懸のロゴ自体も「絵」の一部として美しく見えるように考えられている。

【商品】
鈴乃トリュフ 4個入り、8個入り

販売元：株式会社鈴懸
I：鹿児島睦

 ! point 鈴懸のお菓子の美味しさは自然由来であることから、野の花が開き香るようなイメージで製作。「『甘さ』や『美味しさ』の感じ方は人それぞれであり、画一的に語ることも数値化もできない。現実には存在しない空想上の花を描き、イメージを固定できないよう意識した」とは鹿児島氏の言葉。

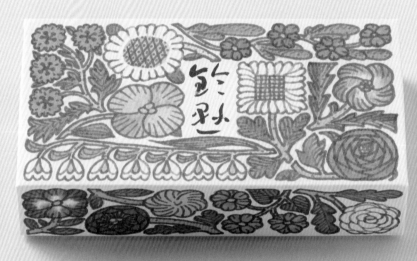

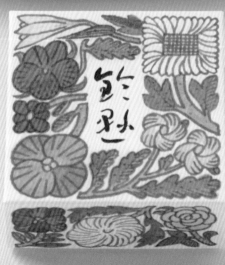

小形羊羹5本入 虎柄化粧箱／干支柄ワンタッチカートン

株式会社虎屋

屋号の「虎」と、2022年の干支「寅」に合わせてつくられた、期間限定の化粧箱。虎屋にとって12年に一度の大切な年が、沢山の人と喜びを分かち合い、笑顔あふれる楽しい年となるようにとの願いを、朗らかな虎の姿に託した。寅年の一年の始まりを飾るにふさわしい、お祭り感や特別感を大切にデザインされた、晴れやかで美しいパッケージ。

【商品】
小形羊羹5本入 虎柄化粧箱／
干支柄ワンタッチカートン最中

販売元：株式会社虎屋
デザイン会社：株式会社サン・アド
AD：引地摩里子

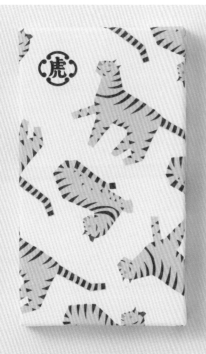

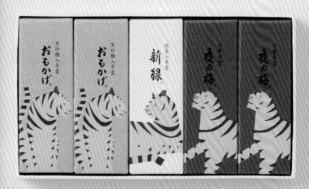

! point

化粧箱は包装紙を必要としない華のあるデザインで、紙の使用量を減らし、環境保全への寄与を目指している。包装紙のない状態でも絵柄が傷つかないよう、摩擦に強いニスで加工を施した。

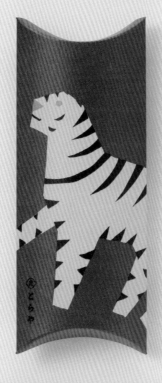

八天堂のくりーむパン

株式会社八天堂

広島県三原市に3代続く「八天堂」の看板商品「くりーむパン」のギフト用につくられたシーズナルパッケージ。季節ごとに制作スタッフが三原市まで足を運び、四季折々の自然の風景を切り取ったイラストレーションで4面をラッピングしている。色鉛筆で描かれた緻密で清々しいイラストから、描き手が現地で感じた匂いや光、澄んだ空気までもが伝わってくるよう。

【商品】
八天堂のくりーむパン 6個セット（季節限定パッケージ）
※現在取り扱いはございません

販売元：株式会社八天堂リテイリング
デザイン会社：AMARI Design
AD・D：甘利まき
I：danny

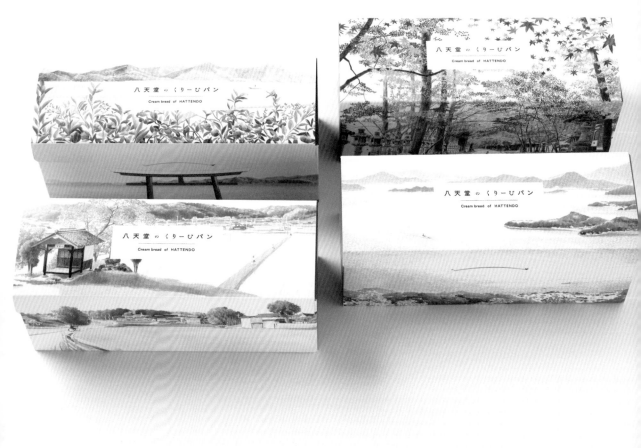

!
point

2020年から展開されたパッケージ。繊細なイラストレーションの魅力を伝えるため、色校正を重ね、ポイントごとに細かく色味を調整。原画にできる限り忠実に再現されている。

十代目伊兵衛菓舗

<ruby>十代目伊兵衛菓舗<rt>じゅうだいめ い へ え か ほ</rt></ruby>

株式会社笹屋伊織

300年以上もの歴史を持つ京菓匠「笹屋伊織」が2018年に立ち上げた、新感覚の和スイーツを提案するブランド「十代目伊兵衛菓舗」。「開ける瞬間にわくわくする喜びを」をテーマに製作された「伊兵衛菓舗 詰め合わせ」のパッケージは、まるで花が咲くように開く愛らしさがポイント。イラストレーター・ミヤタチカが描いた京都モチーフが古都の魅力を感じさせてくれる。

【商品】
伊兵衛菓舗 詰合せ 小

販売元：株式会社笹屋伊織
I：ミヤタチカ

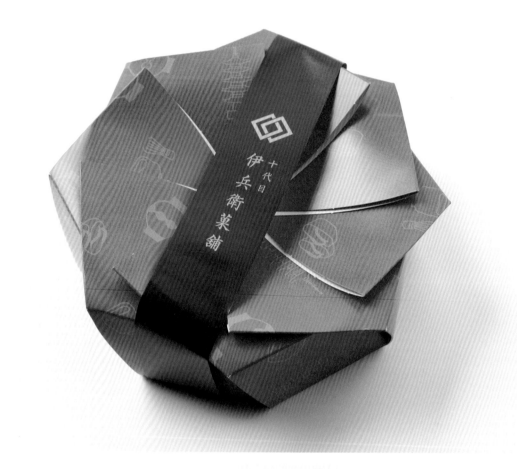

point

お菓子を開ける瞬間のワクワクする喜びを、花が咲くようなイメージのパッケージで表現。開くと京都モチーフのイラストとともに餅や最中、スコーンなどの丸いお菓子が現れる。菓子鉢などに盛らなくてもそのまま器としても使えるよう、テーブルを華やかに魅せるデザインを意識した。

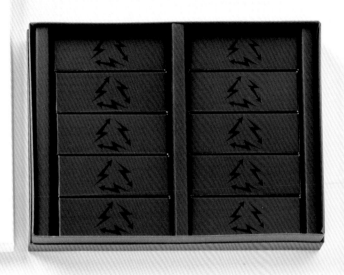

 point　2019年から発売。小箱は全面ブラックのマットな紙に、箔押しとニスでロゴや商品名を印刷。光に当てるとエナジーチャージを象徴する充電マークのニスがツヤッと輝く。

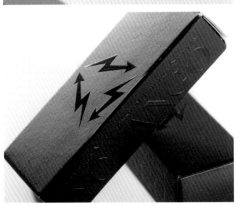

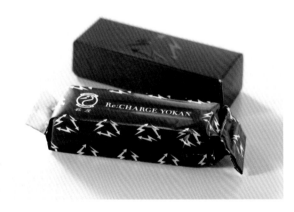

YOKANGO

合資会社鶴屋菓子舗

創業380余年の「鶴屋」が、創業390年の薬種商「野中烏犀圓」の協力のもと、エネルギー補給食の観点から開発した漢方生薬成分入り羊羹。江戸時代からエナジーフードとして重宝されてきた羊羹を、若い世代が手に取りやすいよう現代的にアレンジ。充電をイメージしたクールなパッケージや食べやすい形状に仕上げた。ロードレースやマラソンなど様々なスポーツシーンのお供に。

【商品】
YOKANGO

販売元：合資会社鶴屋菓子舗
デザイン会社：I&S BBDO　CD：上野達生　AD：木村好見（株式会社ライトパブリシティ）
D：小阪将央　PL：長﨑豪、久間木達朗　PR：高橋俊治

IRODORI（イロドリ）

京菓匠 鶴屋吉信

創業200有余年の「鶴屋吉信」が2015年、京都駅ビルの新店舗とともに立ち上げたブランド
「IRODORI」。2020年6月には、「鶴屋吉信虎ノ門ヒルズ店」オープンを機に新商品が誕生した。
レモンやヨーグルトなど、モダンな4種の風味の「IRODORIようかん」は、手のひらサイズのスクエア型に。
また5色の最中でつくったマカロンのようなサイズの「IROMONAKA」は、中身の色味が映えるような
クリアなパッケージに仕上げている。

【商品】
IRODORIようかん／IROMONAKA 個包装

販売元：京菓匠 鶴屋吉信
AD：野口孝仁（Dynamite Brothers Syndicate）
D：栗原麻衣、山越今日子（Dynamite Brothers Syndicate）
プロジェクトマネージャー：高橋 梢（Dynamite Brothers
Syndicate）

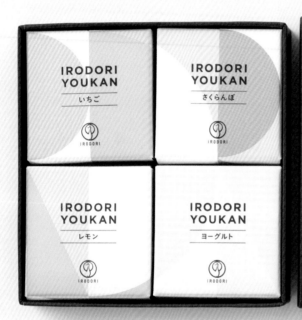

point 機何学形態におこしたIRODORIのアルファベットで面を
分割し、新感覚の羊羹フレーバーのイメージから2色ずつ
選び使用。4種を並べるとIRODORIのかたちができあが
るようなグラフィックの仕掛けになっている。

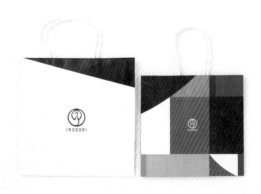

ころんとしたマカロンのような一口サイズの最中。バイカラーでカラフルに仕上げ
た最中の色味が映えるよう、クリアなパッケージで包み、カジュアルな雰囲気に。
和菓子を日常的な手土産にしてもらえるようなデザインとした。

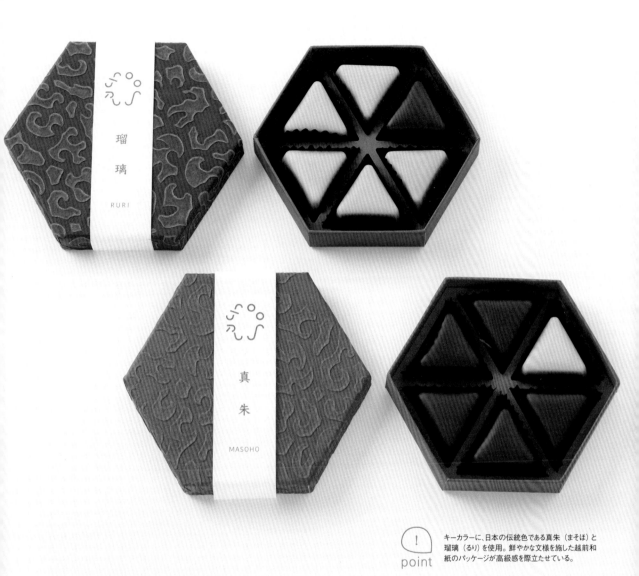

（！）point　キーカラーに、日本の伝統色である真朱（まそほ）と瑠璃（るり）を使用。鮮やかな文様を施した越前和紙のパッケージが高級感を際立たせている。

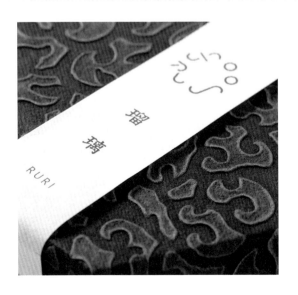

Vegan Bon Bon Chocolat
真朱、瑠璃
USHIO CHOCOLATL（ウシオチョコラトル）

カカオ豆を生産者から直接買い付ける（ダイレクトトレード）ことによって、栽培方法や輸送方法などの透明性を担保しているチョコレートブランド、「USHIO CHOCOLATL」。2021年に派生した新ブランド、「foo CHOCOLATERS」は、日本の伝統的な色の名を冠したヴィーガンボンボンショコラだ。アレルギーや宗教、ライフスタイルに対応できるよう、植物性の素材を使用。パッケージも「和」や自然を感じさせるものとなっている。

【商品】
Vegan Bon Bon Chocolat 真朱、瑠璃

販売元：晩 株式会社
D：A.polyester1000　AD：A.Junsuke Takeda（1.3）

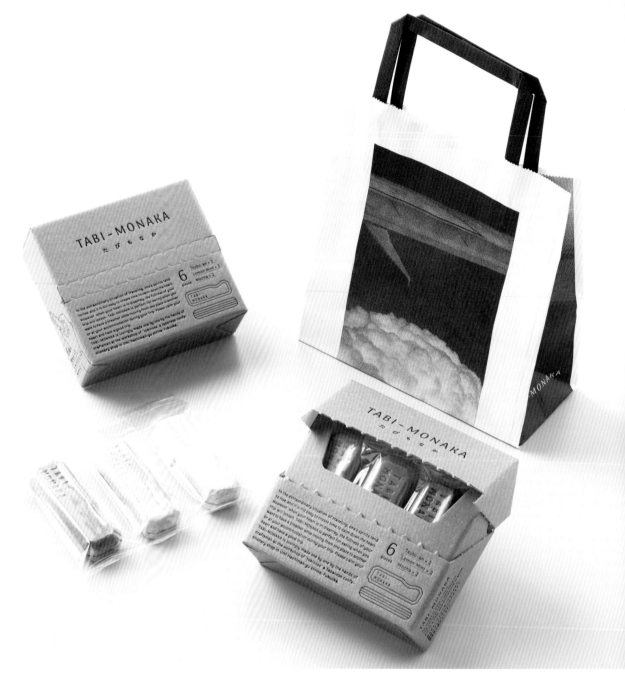

TABI-MONAKA

季のせ + HIGHTIDE

和菓子屋と文具・雑貨メーカーが「トラベルグッズとして楽しめる和菓子」をコンセプトに共同開発した、新しいスタイルのもなか。移動の際の箱の破損を防ぎ、もなかをしっかり守れるよう、パッケージは厚くて丈夫なつくりに。もなかの雰囲気に合う質感の紙をセレクトしている。鞄の中はもちろん、洗練された文具のような佇まいなので、デスクの上に置いても様になる。

【商品】
TABI-MONAKA

販売元：季のせ
D：御厨豊裕（HIGHTIDE）
PL：宮部圭吾（季のせ）、永田悠宇（HIGHTIDE）

point 黒箔の文字部分は、書体（線の太さ）やサイズを追求することで、かすれないギリギリのラインを狙った。凸凹感が細部にまで美しく表現され、視覚的にも触覚的にも魅力あるパッケージとなっている。

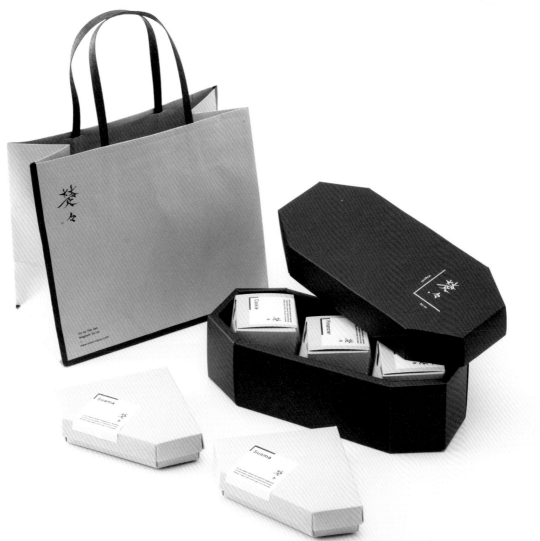

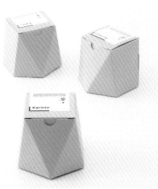

3種類の焼き菓子を楽しんでもらえるように、1個ずつのBOXを組み合わせたパッケージに。上から見ると四角だが、底面は6角形。まとめるBOXに入れると、一見スペースが空いてるように見えるが、しっかりと底面がハマっているので持ち運んでもずれない設計となっている。

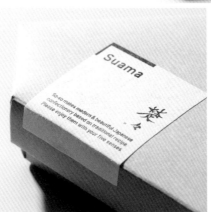

日本文化の本来持っている「楚々」とした美しさを毛筆で表したブランドロゴと、黒×グレーカラーのパッケージがシックで品のある佇まい。

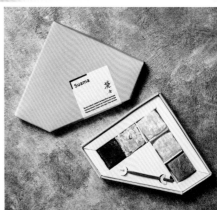

昔ながらのすあまを現代的にアレンジした「SUAMA」。食べやすい一口サイズで、蓋を開けてすぐに食べられるよう黒文字がセットされている。

和菓子 楚々 SUAMA／焼き菓子

株式会社 Ts＆8

現代のライフスタイルに溶け込む新しい和菓子のカタチを提案している「和菓子 楚々」。スタイリッシュなパッケージは、紙袋の底板などに使用されるボール紙の裏面を表使いすることで、印刷することなく紙色のグレーを活かしたデザインとなっている。また、すべてのパッケージに古紙配合の紙を採用することで、環境に配慮した商品が実現。

【商品】
SUAMA／焼き菓子 3Box set

販売元：株式会社 Ts＆8
CD：安藤成子（株式会社 Ts＆8）
AD・D：菅村将哉（Design Studio hito_to）

わらび餅／あんみつ／
ぜんざい／本生わらびもち

株式会社文の助茶屋

京都・東山の甘味処「文の助茶屋」が創業110年を迎えた2019年にブランディングの再構築をし、伝統を継承しながら時代に合った京甘味ブランドとしてロゴ・商品パッケージをリニューアル。わらび餅を三角形に切って、きな粉をかけて食べていただく様をシンボライズし、グラフィカルにデザインした「本生わらびもち」をはじめ、「わらび餅」「あんみつ」や「ぜんざい」など日本の伝統色を使用した品のあるパッケージの商品が揃う。

【商品】
わらび餅／あんみつ／ぜんざい／本生わらびもち

販売元：株式会社文の助茶屋
CD：星原正秀（株式会社ステイツ）
D：鶴田たかこ（株式会社ステイツ）

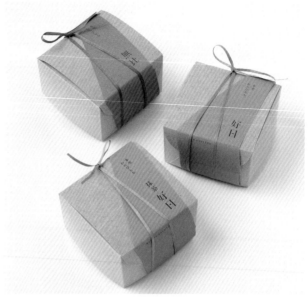

「わらび餅」
「わらび餅」は商品のバリエーションが増えていくことを想定し、個包装箱のカラーで商品の違いがわかるデザインシステムを考案。2種と3種詰め合わせのスリーブにもモチーフである三角形の窓をつくり、その窓から個包装箱のカラーが見えるようになっている。8個詰め合わせの外箱の天面は、三角形のモチーフをブラックのUVインクで印刷し、艶やかな商品のシズル感を表現した。

「本生わらびもち 好日、無比」
貴重な「本わらび粉」と「和三盆糖」を使用した高級「本生わらびもち」のパッケージとして、形状からすべてオリジナルで開発。外箱は商品の天然素材感にマッチしたクラフト紙を採用し、白インクのグラデーションを印刷して高級感を演出。表面には、エンボスのラインを入れて手触りにアクセントを加えた。3種類の商品があり、カラーの違う掛け紙とかけ紐でバリエーションを表現した。

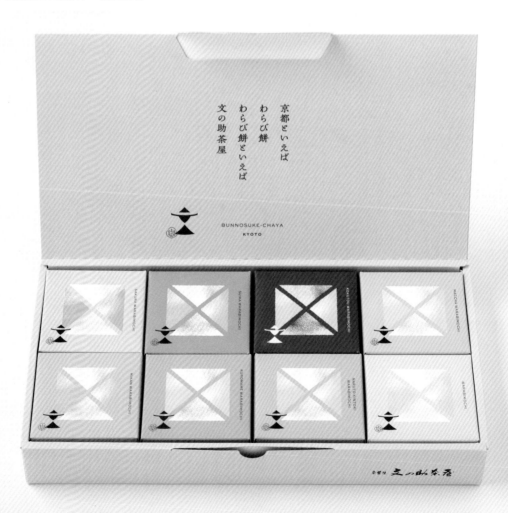

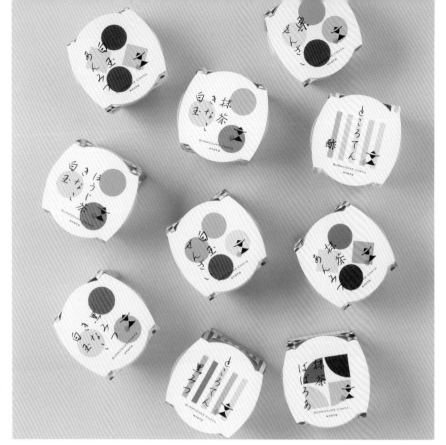

「あんみつ、ぜんざい」
寒天や白玉、小豆や栗など、
素材の形をグラフィカルにデ
ザイン。「わらび餅」同様、商
品のバリエーションが多く増え
ていくことを想定し、スリーブの
側面からカラーで商品の違い
がわかるようになっている。

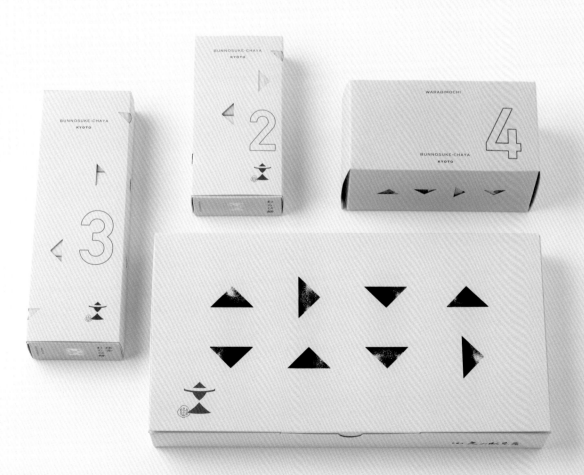

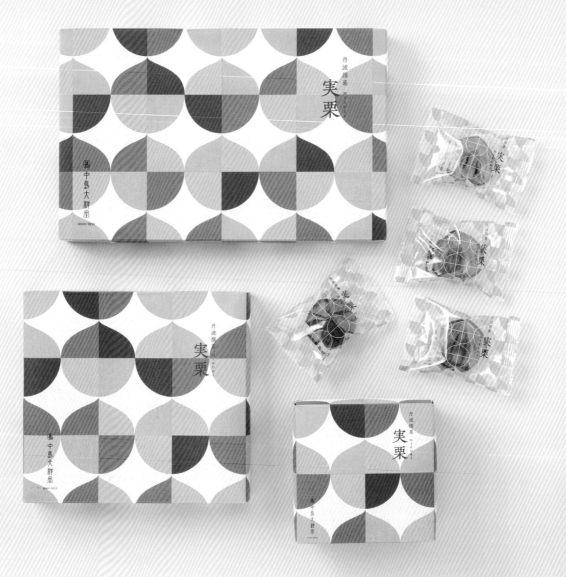

point 秋らしい色合いに補色を効果的に用いた美しい配色。栗のモチーフは4色の配置を何パターンも変え、全体のバランスを吟味して組み合わされている。

丹波撰菓 実栗

中島大祥堂

和栗のペーストを練り込んだ軽いフィナンシェ生地に、メルティな自家製キャラメルを閉じ込めた焼き菓子。栗をかたどったころんと可愛いフォルムを、そのままパッケージ図案のモチーフとして用いている。目を引く鮮やかな色合いで、可愛らしさがありながら箱表面をマット調に仕上げることで、しっとりとした上品な雰囲気もプラス。

【商品】
丹波撰菓 実栗（4個入り、8個入り、12個入り）

販売元：株式会社中島大祥堂
デザイン会社：株式会社栗辻デザイン
AD：栗辻美早、栗辻麻喜　D：深堀遥子

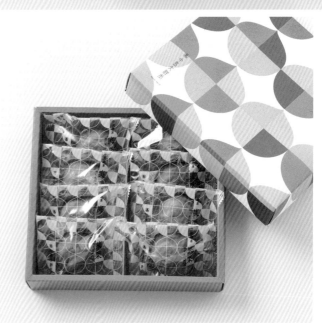

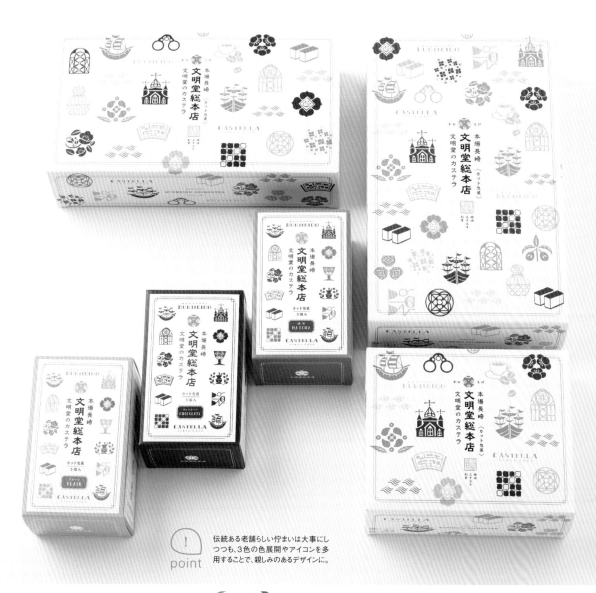

!
point

伝統ある老舗らしい佇まいは大事にしつつも、3色の色展開やアイコンを多用することで、親しみのあるデザインに。

シンボルマークと店名をレリーフにより立体的に加工。表面にストライプエンボスを入れて、手に取ったときに質感が伝わるように工夫している。また、全体にテクスチャーを入れ、紙素材を裏使いすることで風合いを出している。

文明堂のカステラ

文明堂総本店

長崎の「文明堂総本店」が2018年にリニューアルした、カットカステラのパッケージデザイン。南蛮船や教会、ステンドグラスなど、長崎と関係深いものを家紋的な絵柄としてアイコニックにたくさん用いることで、長崎らしさや日本らしさを表現。「文明堂」と「カステラ」が長崎由来であることを伝えるパッケージとなっている。

【商品】
カット包装カステラ（プレーン、抹茶、チョコレート）

販売元：株式会社 文明堂総本店
D：上杉 滝（株式会社ノット・フォー）
P：渋谷 厚

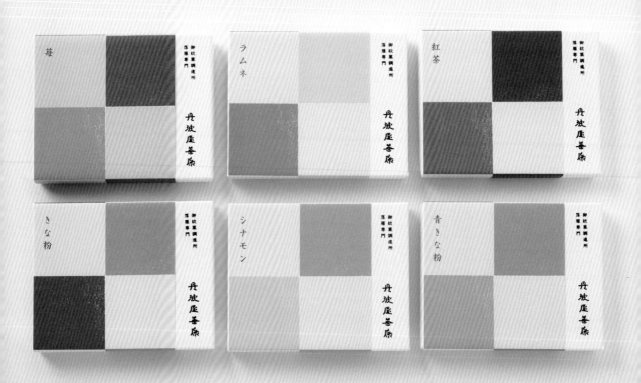

 苺や紅茶、シナモンなど、味をあらわすイメージカ
point ラーを組み合わせたデザイン。色面はあえてかすれ
た表現にしている。屋号はわざと書体を崩し、見た
人が視覚で補完して認識することを狙った仕掛け。

朧落雁
御菓子司丹波屋善康

奈良県の紋菓子・落雁専門店「御菓子司丹波屋善康」。2018
年の新商品開発に合わせてデザインされた。落雁を、和菓子
の雰囲気を保ちながら色合い豊かな明るいイメージにしたい
という想いから生まれた「朧落雁」は、パッケージも品のある
和モダンの佇まいに。味の種類によって、日本の伝統的な色を
コラージュしてデザインしている。

【商品】
朧落雁（苺、ラムネ、青きな粉、きな粉、シナモン、紅茶）

販売元：御菓子司丹波屋善康
CD：服部滋樹（有限会社デコラティブモードナンバースリー）
AD：赤井佑輔（paragram）
P：磯野隆一（御菓子司丹波屋善康）

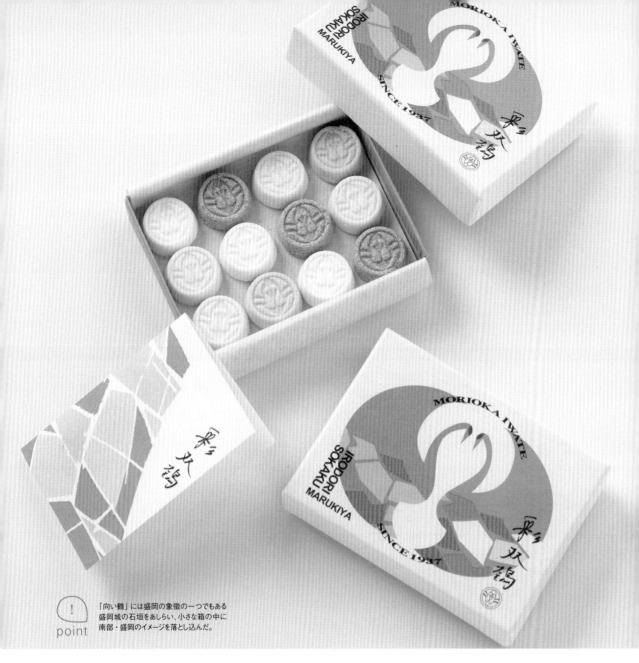

「向い鶴」には盛岡の象徴の一つでもある
盛岡城の石垣をあしらい、小さな箱の中に
南部・盛岡のイメージを落とし込んだ。

強度のある貼り箱にすることにより、壊れやすい商品を保護。上蓋は手触りの良い和紙風の仕上
げに。上蓋から中箱の黄色が見えるように高さを調整し、全体の色調が引き締まるように設計。

いろどりそうかく
彩 双 鶴

双鶴本舗 丸基屋

岩手県盛岡市の老舗の落雁屋「双鶴本舗 丸基屋」の「彩双
鶴」。商品を通じて盛岡の魅力を伝えるプロジェクト
「MOYANE（モヤーネ）もりおかおみやげプロジェクト」に
より、2021年11月にリデザインされた。若年層にも親しん
でもらえるようにと落雁を小粒にし、パッケージは「向い
鶴」とも呼ばれる盛岡藩主・南部家の御家紋を模したグラ
フィックをメインに構成している。

【商品】
彩双鶴

販売元：有限会社 丸基屋
AD・D：山内稜平（grams design office）

都松庵
 (としょうあん)

株式会社都松庵

京のあんこ屋として培ってきたノウハウを生かし、あんこの新しい魅力を発信する、「生あん」を使用したグルテンフリーのスイーツブランド。パッケージは、京都で暮らす人の目線で捉えた"新しい京都"を親しみやすいデザインで表現。商品の特性やコアターゲットに合わせて紙や印刷加工の手法を変え、感度の高い年齢層にも響く細やかな工夫がなされている。

【商品】
AN DE COOKIE（プレーン、抹茶、フランボワーズ、アールグレイ、きなこ、チョコレート）／ひとくちようかん（まっちゃ、おぐら、こしあん、くり）／AN DE MARRON CAKE／OGURA BUTTER YOKAN／あんバター4個入り／YOKAN220（小倉、栗、抹茶、レモン、黒胡麻、YOKAN FOR COFFEE）

販売元：株式会社都松庵
デザイン会社：株式会社サノワタルデザイン事務所
AD：サノワタル
D：サノワタル、長村マリン
（ひとくちようかん、AN DE MARRON CAKE）

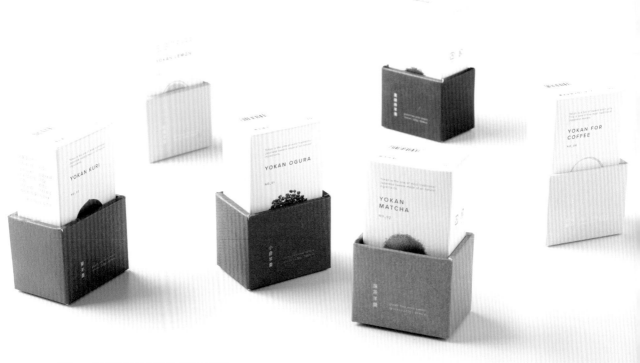

! point
「YOKAN220」は「羊羹＝年配のお菓子」のイメージを払拭するスタイリッシュな雰囲気。親しみやすさも感じさせるデザインで、若い世代にも身近なスイーツに。

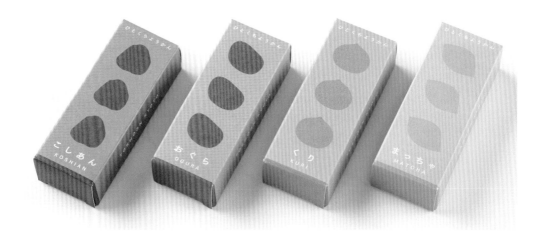

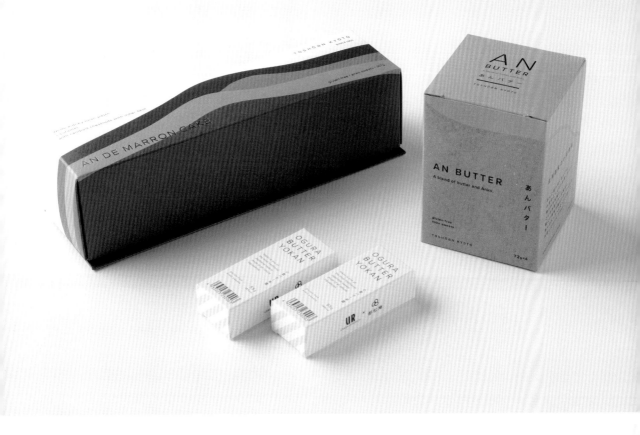

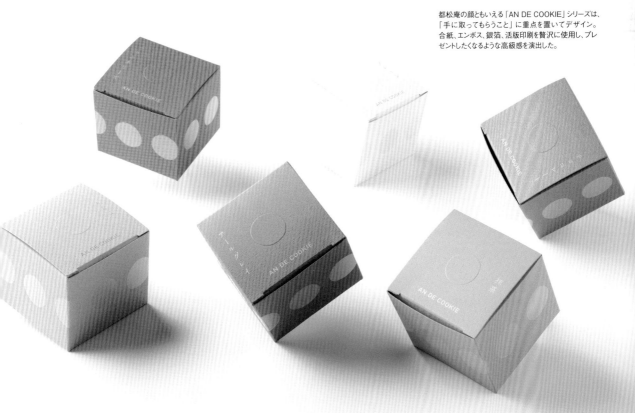

都松庵の顔ともいえる「AN DE COOKIE」シリーズは、
「手に取ってもらうこと」に重点を置いてデザイン。
合紙、エンボス、銀箔、活版印刷を贅沢に使用し、プレ
ゼントしたくなるような高級感を演出した。

姫ゆかり
坂角総本舗

【商品】
姫ゆかり

販売元：坂角総本舗

明治22年（1889年）愛知県東海市で創業した海老せんべい屋「坂角総本舗」。伝統の「海老せんべい」を食べやすい一口サイズにした「姫ゆかり」を2020年10月にリニューアル。若年層に気軽に手に取ってもらえるようにと華やかなピンクが印象的な可愛らしいパッケージに仕上げた。「姫ゆかり」専用の手提げ袋も制作。

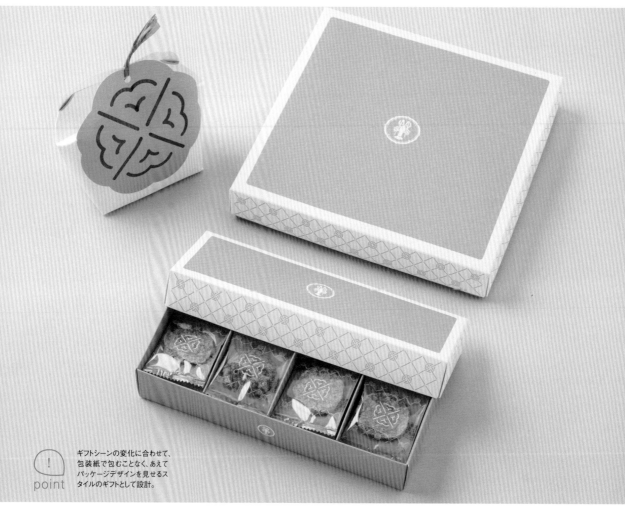

! point
ギフトシーンの変化に合わせて、包装紙で包むことなく、あえてパッケージデザインを見せるスタイルのギフトとして設計。

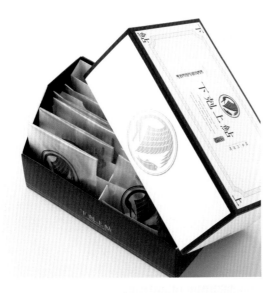

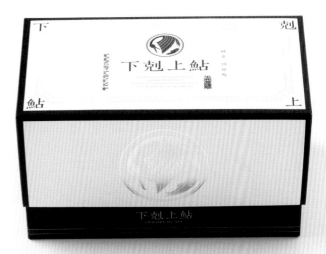

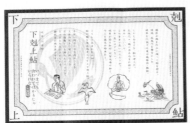

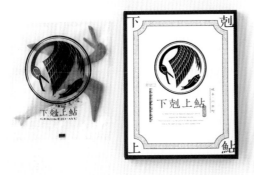

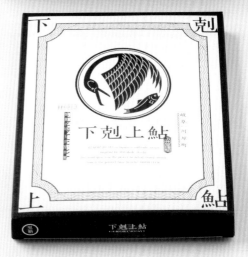

箱の中に封入されているコンセプトシートは、商品スペックを説明するだけではなく、消費者が楽しめる読み物とした。イラストを交えて親しみのあるデザインを意識し、商品の"和風"感を増すため、観音開きの仕様に。

point スポーツ・ビジネス・受験など、人生の様々な負けられない局面における「逆転勝利」の験担ぎという普遍的なブランドパーソナリティを設定。パッケージデザインは鮎が鵜を飲み込む形を模した家紋ロゴを中心に設計。

下剋上鮎

合名会社 玉井屋本舗

岐阜県の鮎菓子の老舗「玉井屋本舗」が2019年に発売した和菓子「下剋上鮎」は、コンセプトが実にユニーク。謀反の代名詞・明智光秀にインスパイアされた鵜飼の「鮎」が、「いつまでも食われてばかりじゃいられない！」と、「鵜」に謀反を起こす様を象った。和の雰囲気でありながらモダンな可愛らしさが魅力の「献上箱」は、2021年の日本パッケージデザイン大賞を受賞。

【商品】
下剋上鮎

販売元：合名会社 玉井屋本舗
デザイン会社：株式会社 博報堂
CD：吉岡 直　AD：別府兼介　PL：駿河 亮　P：白木佑典

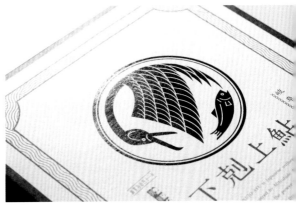

家紋は、紋様の印象を強めるために箔押しを施している。

といろ by Tawaraya Yoshitomi

京菓子司 俵屋吉富

十人十色の思いを届ける新しい和菓子「といろ」。俵屋吉富が260年の歴史で培った京菓子の技術をもとに開発した。日本の伝統色を用いた全12色のパッケージはお菓子ごとに色を変え、箱の内側には色に込めた思いがしたためられている。一番人気の「都色〜京だるま〜」(右下)をはじめ店頭には色とりどりの商品が揃い、季節によって商品が入れ替わるので、選ぶ楽しさが尽きない。

【商品】
といろ
※季節ごとに商品が変わり、
名称やパッケージのカラーも違います。

販売元：京菓子司 俵屋吉富
企画・制作：京菓子司 俵屋吉富

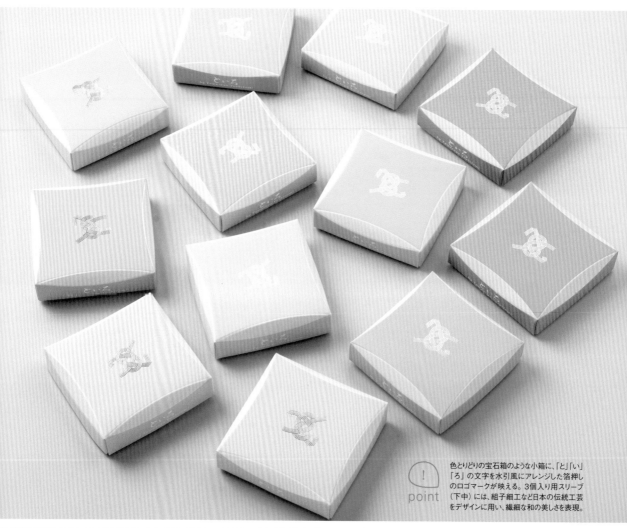

point 色とりどりの宝石箱のような小箱に、「と」「い」「ろ」の文字を水引風にアレンジした箔押しのロゴマークが映える。3個入り用スリーブ(下中)には、組子細工など日本の伝統工芸をデザインに用い、繊細な和の美しさを表現。

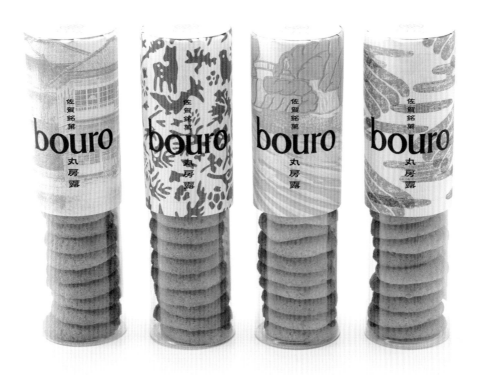

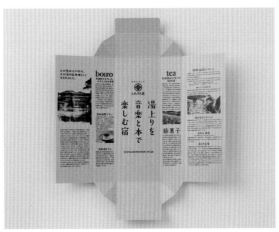

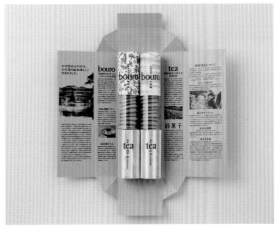

! point ボックスセットは箱を開くと内面が本のような読み物になっている。「湯上りを音楽と本で楽しむ宿」をコンセプトとする旅館大村屋や嬉野温泉の歴史、温泉成分など、旅気分を盛り上げる情報が満載。

旅菓子 bouro

株式会社大村屋／鶴屋

古く参勤交代の脇本陣として始まった佐賀の旅館「大村屋」と、地元銘菓・丸房露の元祖「鶴屋」とのコラボレーションで誕生した、手軽で可愛い「旅菓子」。パッケージ上部の巻紙は嬉野や旅館をモチーフにした4種類のデザインが揃い、裏面は嬉野温泉や佐賀について綴られた読み物になっている。巻紙自体が大村屋の大浴場半額券として使えるアイデアもユニーク。

【商品】
旅菓子 bouro

販売元：株式会社大村屋
デザイン会社：ユキヒラ・デザイン　CD：高塚裕子（有田bowl）　D：長尾行平

パフェ、珈琲、酒、佐藤・佐藤堂
パフェ佐藤のアイスクリーム／北海道熊もなか

arica design inc.

北海道・札幌のパフェ専門店「佐藤」がつくるカップアイス (P126) と、ピスタチオ専門ブランド「佐藤堂」の「北海道熊もなか」(P127)。カップアイスは「2つの味を組み合わせるアイス」という商品コンセプトが消費者に伝わりやすいように、2色分割のパッケージに。「北海道熊もなか」は、招き熊をシンボルに御朱印帳をイメージしたロゴマークとピスタチオグリーンを基調にした世界観で統一している。

【商品】
パフェ佐藤のアイスクリーム／
北海道熊もなか（ピスタチオ＆小豆）

販売元：arica design inc.
CD：小林仁志（arica design inc.）
AD・D：早坂宣哉（arica design inc.）
C：小林美恵
Ph：鬼原雄太

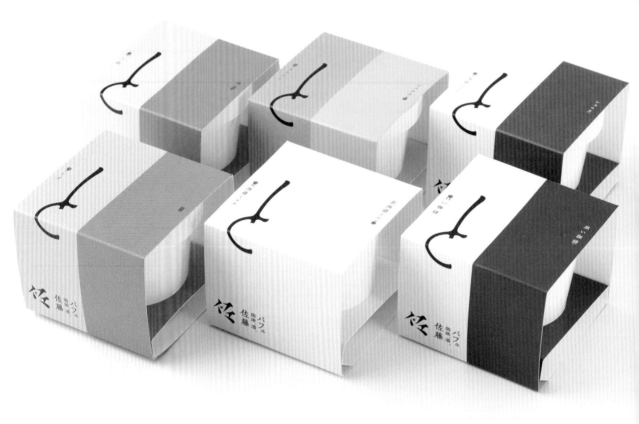

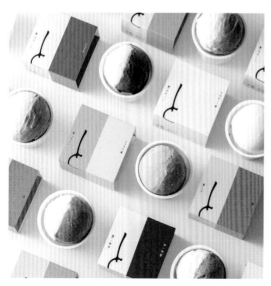

point

「パフェ佐藤のアイスクリーム」

アイス単体のクオリティはもちろんのことながら、味の組み合わせによって生まれる新しい感動を大切にした商品。語と語をつなげる助詞である「と」のタイポグラフィをシンボルとすることで、2色のアイスを組み合わせるイメージを表現。要素を極力少なく、シンプルにレイアウトし、「苺とチーズ」、「ピスタチオとキャラメル」、「抹茶と和三盆」といった商品名を認識しやすいようにデザインしている。

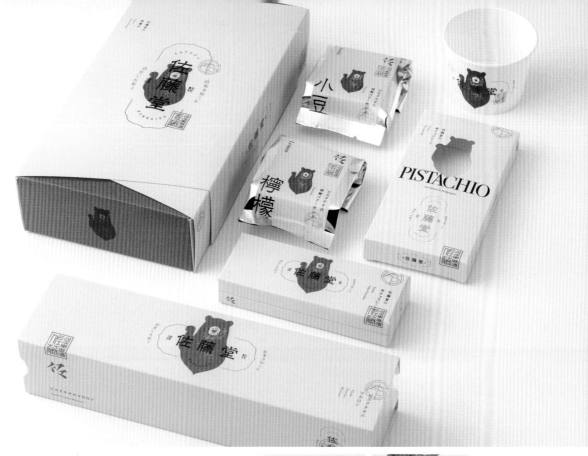

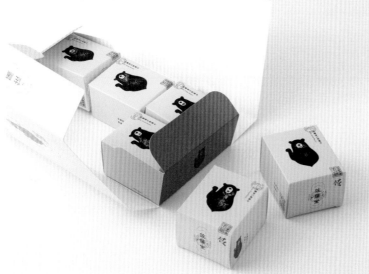

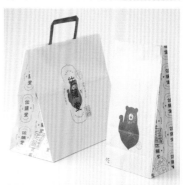

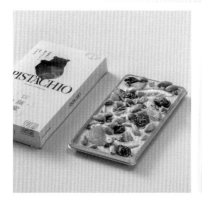

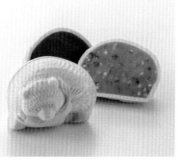

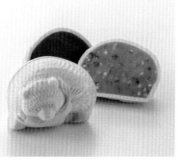

「北海道熊もなか（ピスタチオ＆小豆）」
「パフェ、珈琲、酒、佐藤」の開店5周年を
機に、大丸札幌店にオープンした「佐藤
堂」のスイーツは、一番人気の「塩キャラ
メルとピスタチオ」のパフェが発想の原
点。ピスタチオの可能性や魅力を最大
限に伝えるべくパッケージも鮮やかなピ
スタチオグリーンに。招き熊をシンボルと
し、もらって嬉しい縁起の良いデザインを
意識して制作された。

ウイロバー、ういろモナカ

株式会社 大須ういろ

【商品】
ウイロバー／ういろモナカ 3個入り

販売元：株式会社大須ういろ
デザイン会社：有限会社スタジオポイント
CD：Eri Murayama（大須ういろ）

愛知県名古屋市で昭和22年（1947年）に創業した「大須ういろ」。若年層に訴求すべく、見た目も食べ方も従来のういろとは一線を画す商品をつくりたいという想いから、2015年に「ウイロバー」を発売。アイスキャンデーのようにバーを付けたフォルムが可愛らしく、レトロ感のあるパッケージに整列した姿が新鮮なイメージを与えた。ういろのもっちり感をより味わえるようにと素材を別々にパッケージした「ういろモナカ」は、「ウイロバー」同様、クラフト紙を使い、手に取りやすい雰囲気を目指して2017年に開発。

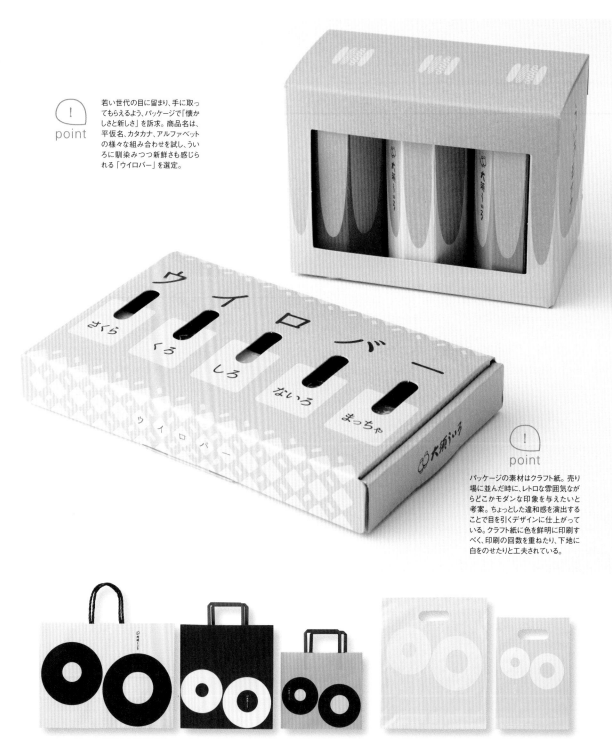

! point

若い世代の目に留まり、手に取ってもらえるよう、パッケージで「懐かしさと新しさ」を訴求。商品名は、平仮名、カタカナ、アルファベットの様々な組み合わせを試し、ういろに馴染みつつ新鮮さも感じられる「ウイロバー」を選定。

! point

パッケージの素材はクラフト紙。売り場に並んだ時に、レトロな雰囲気ながらどこかモダンな印象を与えたいと考案。ちょっとした違和感を演出することで目を引くデザインに仕上がっている。クラフト紙に色を鮮明に印刷すべく、印刷の回数を重ねたり、下地に白をのせたりと工夫されている。

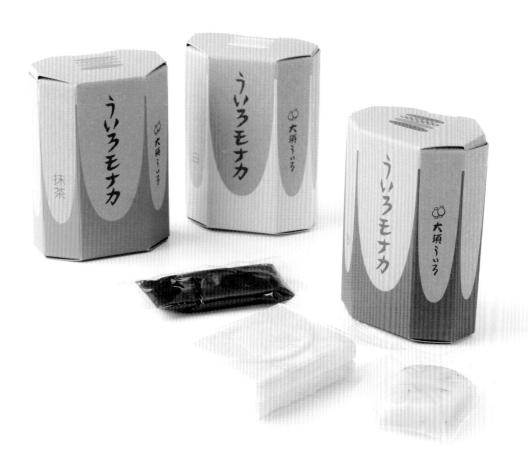

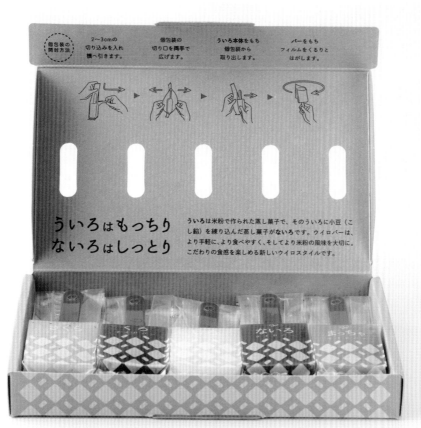

ういろはもっちり
ないろはしっとり

ういろは米粉で作られた蒸し菓子で、そのういろに小豆（こし餡）を練り込んだ蒸し菓子がないろです。ウイロバーは、より手軽に、より食べやすく、そしてより米粉の風味を大切に。こだわりの食感を楽しめる新しいウイロスタイルです。

シベリア

株式会社村岡総本舗

【商品】
村岡総本舗 シベリア

販売元：株式会社村岡総本舗

佐賀県小城町に本店がある羊羹・和菓子の製造販売店の「村岡総本舗」。創業は1899年と歴史の長い同店が2019年に新たに生み出したのは、大正・昭和期に人気のあったカステラを羊羹で挟んで食べるお菓子「シベリア」。パッケージに使われているくすんだ青と赤の色味や書体が当時を思わせるレトロな印象。石鹸の包みのような手のひらサイズも可愛い。

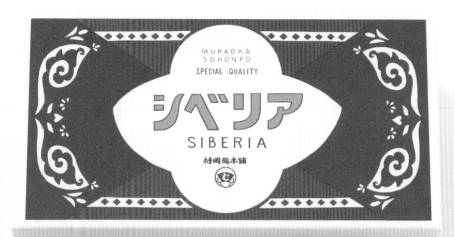

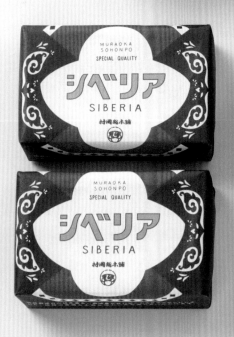

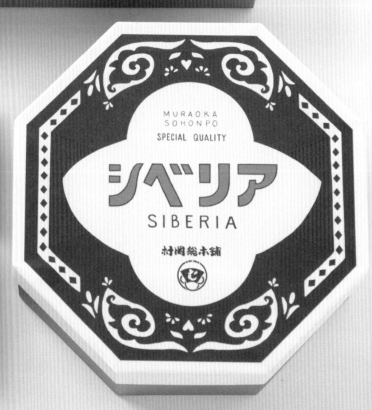

point　生地に合わせて選んだ自家製餡の羊羹をカステラの間に挟み、5層にすることでより柔らかな食感と味と香りの広がりが楽しめる。このリッチな味わいの「令和のシベリア」に合わせて高級感のある箱の質感にもこだわった。

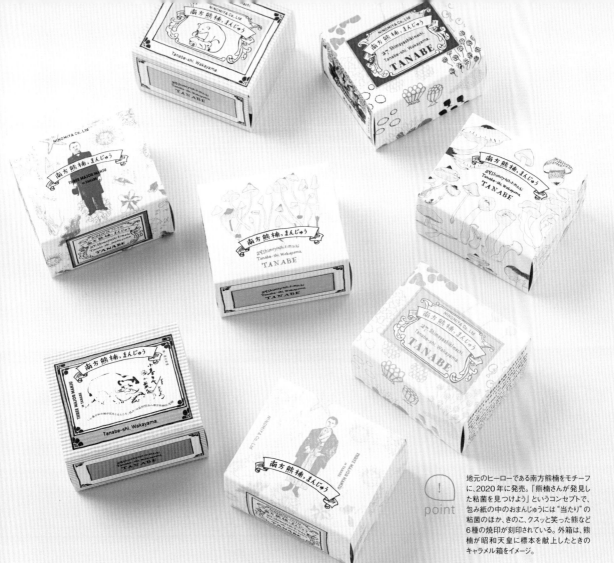

地元のヒーローである南方熊楠をモチーフに、2020年に発売。「熊楠さんが発見した粘菌を見つけよう」というコンセプトで、包み紙の中のおまんじゅうには"当たり"の粘菌のほか、きのこ、クスッと笑った熊など6種の焼印が刻印されている。外箱は、熊楠が昭和天皇に標本を献上したときのキャラメル箱をイメージ。

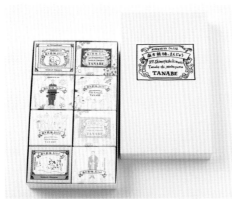

熊の包装紙は「正面クマ」「横クマ」の2種類を制作。手土産にすれば会話が盛り上がること間違いなしの地元愛が光る逸品。

南方熊楠っまんじゅう

菓匠二宮

和歌山県田辺市の世界遺産「闘雞（とうけい）神社」の参道沿いに昭和8年に創業した「菓匠二宮」。「南方熊楠っまんじゅう」は、世界的博物学者「南方熊楠」の好物だったあんパンをイメージしたおまんじゅう。イラストレーターの大神慶子が資料を読み込み、2年近くの時間をかけ、熊楠が持つ様々な側面をマッチ箱型のパッケージに手描きで綴った。

【商品】
南方熊楠っまんじゅう

販売元：菓匠二宮
I：大神慶子

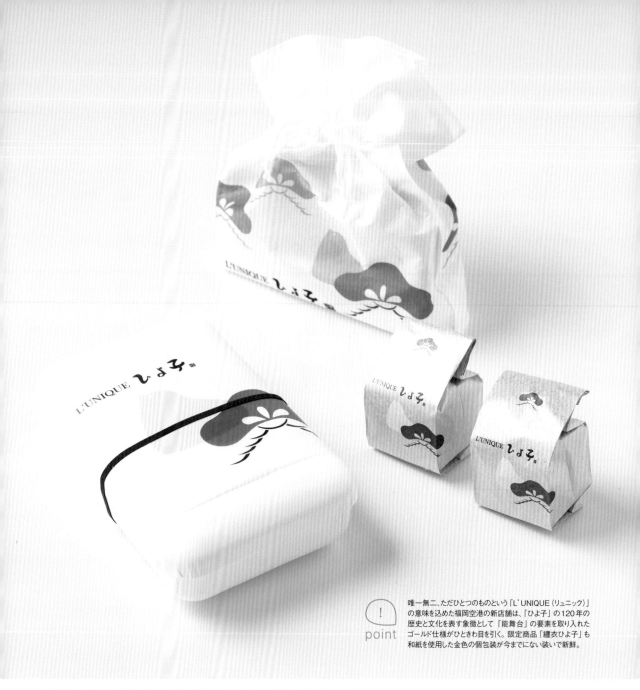

(!) point

唯一無二、ただひとつのものという「L'UNIQUE (リュニック)」の意味を込めた福岡空港の新店舗は、「ひよ子」の120年の歴史と文化を表す象徴として「能舞台」の要素を取り入れたゴールド仕様がひときわ目を引く。限定商品「纏衣ひよ子」も和紙を使用した金色の個包装が今までにない装いで新鮮。

金色の箔押し加工が施された特別感あふれる箱は福岡土産の新定番にふさわしい。

纏衣ひよ子
まとい

株式会社 ひよ子

福岡生まれの老舗「ひよ子」が2019年に福岡空港限定でオープンした新店舗「L'UNIQUE (リュニック) ひよ子」。「纏衣ひよ子」は、おなじみの黄身餡が詰まったひよ子にビターテイストのショコラがコーティングされ、クールにバージョンアップ。金色に輝く個包装や、金の箔押しひよ子があしらわれた白箱に高級感が漂う。

【商品】
纏衣ひよ子

販売元：株式会社 ひよ子

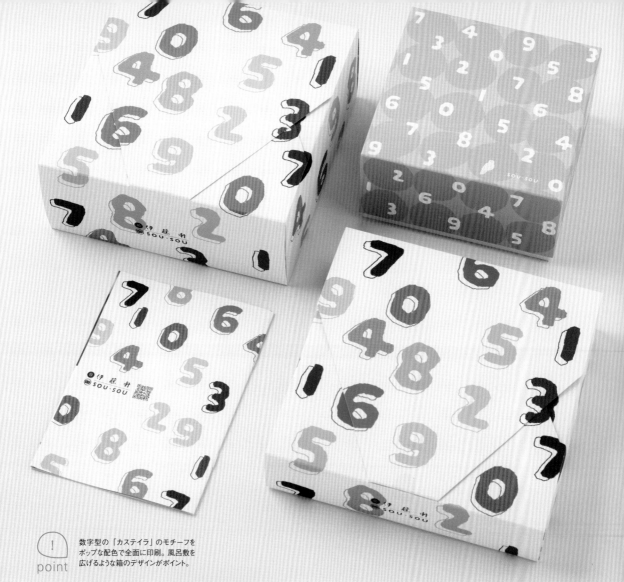

(!)
point

数字型の「カステイラ」のモチーフを
ポップな配色で全面に印刷。風呂敷を
広げるような箱のデザインがポイント。

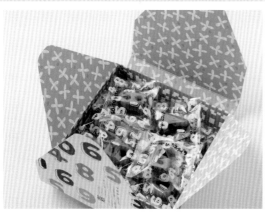

箱を開けた時にも驚きや可愛らしさを表現すべく、内側にもポップな柄を配置。

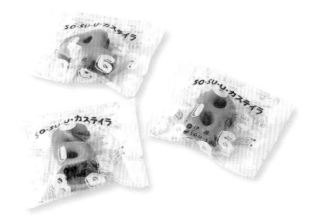

伊藤軒／SOU・SOU

若林株式会社

地下足袋や着衣などを販売する京都のテキスタイルブランド「SOU・SOU」と、1864年に京都で創業
した老舗和菓子屋「伊藤軒」とのコラボ商品。ポップなテキスタイルデザインの数字をそのまま焼き菓
子にした「カステイラ」をはじめ、羊羹やぼうろ、あられなどが揃う。京都の職人による手貼りの箱を使
用するなど、アフターユースを見越したクオリティの高さが魅力。

【商品】
焼き菓子2種詰合わせ／
SO・SU・Uカステイラ（和三盆）10個入り、20個入り

販売元：若林株式会社
CD・AD・D：SOU・SOU

CHOCOMAINU

埜藝菓

【商品】
CHOCOMAINU（PLAIN）

販売元：埜藝菓
デザイン会社・D：COCHAE

2020年1月創業、岡山県・JR和気駅前にあるクラフトチョコレートショップ「埜藝菓（のぎか）」。"魔除け"をコンセプトにした看板商品のチョコレート「CHOCOMAINU」は、"あそびのデザイン"をテーマに活動するデザイン・ユニットCOCHAEによるデザイン。狛犬の形をした箱を開けると"第三の目"があらわれ、顔の横と個包装袋には「寿」の文字を施すなど、パッケージも"魔除け"の要素たっぷり。

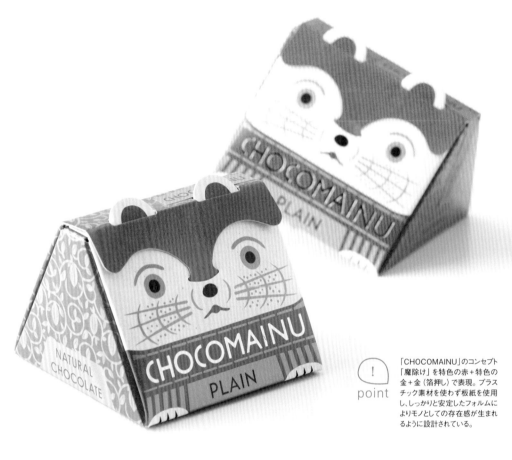

(!) point
「CHOCOMAINU」のコンセプト「魔除け」を特色の赤＋特色の金＋金（箔押し）で表現。プラスチック素材を使わず板紙を使用し、しっかりと安定したフォルムによりモノとしての存在感が生まれるように設計されている。

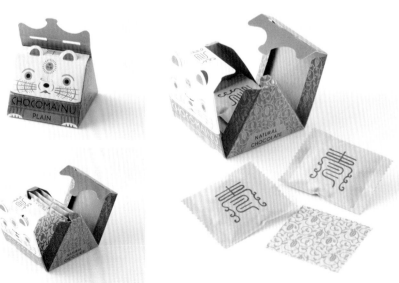

現代女性のお守りとして、ストレスなどの精神的な「魔」と、大量生産・薄利多売といった市場における添加物や農薬など、物質的な「魔」から解放されるようにという願いが込められた「CHOCOMAINU」。パッケージ自体にもふんだんに「魔除け」の要素が盛り込まれており、全体的なモチーフは「魔除け」の代表格「狛犬」。箱を開けると第3の目、顔の横と個包装袋には「寿」などの文字、そして、サイドには魔除けを意味する唐草模様をカカオ柄にアレンジしたカカオ唐草模様を施している。

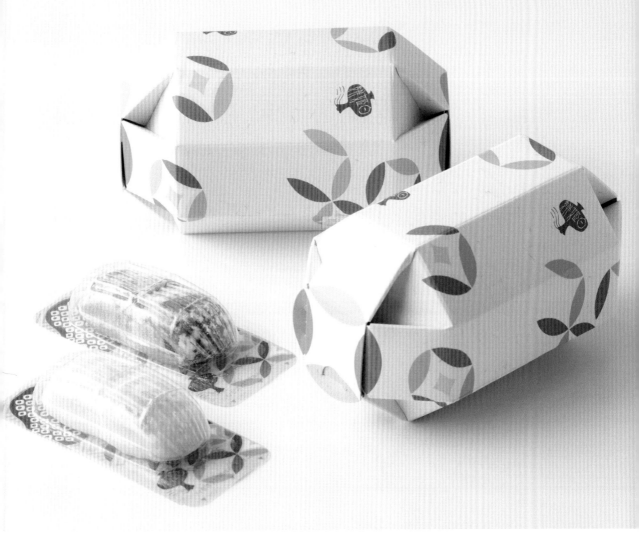

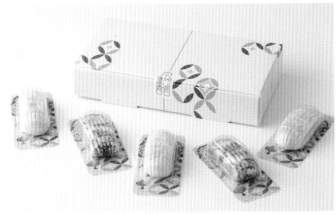

「深絞りフィルム」を採用することで、品質を
維持しながら30日の日持ちを可能に。

匠壽庵 白姫餅
しょうじゅあん　しらひめもち

叶 匠壽庵

可愛らしい俵形のパッケージは、平安時代、オオムカデを退治した藤原秀郷がお礼に米俵をもらいう
けたという地元の伝説にちなんだデザイン。平らな状態で輸送でき、簡単に組み立てられる機能的な
仕様となっている。透明フィルムの個包装は、コロナ禍で衛生面に配慮しつつ、出来立てのような味を
楽しめるようにと開発。開封時にフィルムの外側から押し出すだけで、手に触れることなく食べられる
ようになっている。

【商品】
匠壽庵 白姫餅

販売元：叶 匠壽庵
D：生地伸行（叶 匠壽庵）

サクサクサクサクサクサクサクサク／
あんみつ／フルーツポンチ／二笑

ひつじや

駄菓子や和菓子をフォトジェニックにたのしめると話題の「ひつじや」。お菓子が一つ49円から購入できることで、2021年にオープン以来、小学生から高年齢層まで幅広く愛されている。アイテムごとに、様々なアーティストとコラボ。ポップなイラストやひつじにまつわるユニークな商品名がつけられ、唯一無二の世界観を生み出している。

【商品】
サクサクサクサクサクサクサクサク／
あんみつ／フルーツポンチ／二笑 2個入り

販売元：ひつじや
CD：宮部圭吾　AD：新里 恵、長嶋五郎
D：にいざとめぐみデザインワークス
I：新里 恵（サクサクサクサクサクサクサクサク、二笑）、
長嶋五郎（あんみつ・フルーツポンチ）
PL：宮部圭吾

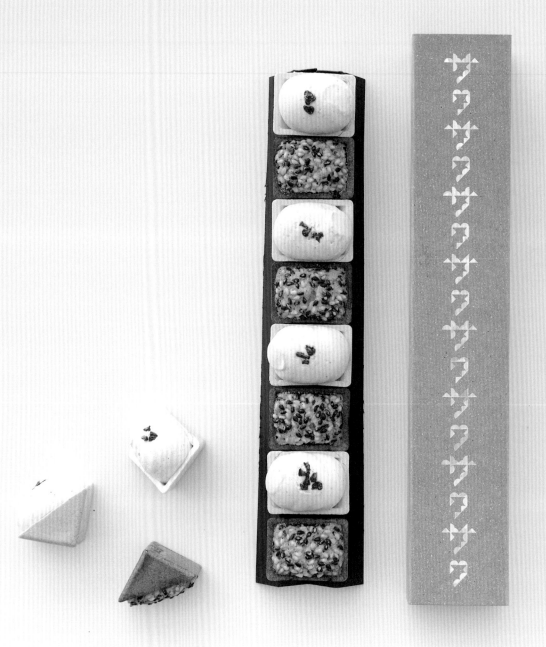

「サクサクサクサクサクサクサクサク」
8個のメレンゲのお菓子を、8個の「サク」という文字で表現。お菓子のサクサク感と、フワっと口に消える不思議な食感を表すために、ホログラム箔を用いることで、ユニークさを演出している。

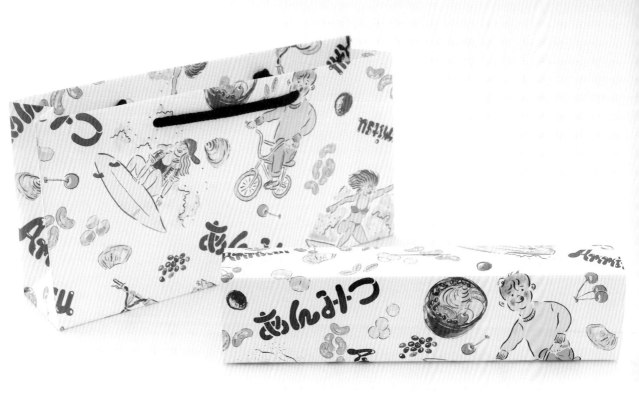

「あんみつ」（上）、「フルーツポンチ」（下）
「懐かしさ」と「かわいさ」をテーマに、どの世代にも親しみやすい絵柄とデザインを検討。
「あんみつ」（上）は平仮名で、水彩で手描き感を出したビジュアルに。「フルーツポンチ」
（下）は英文字で線画にデジタルで色付けし、グラフィカルなイメージに。

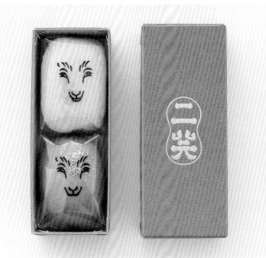

「二笑」
フィルムにはひつじの顔をあしらい、よく見ると、ひつじの口が、狛犬の阿吽の口に
なっている。また、堅いボール紙のホッチキス箱に箔押しを用いることで、駄菓子
屋らしい素朴さと、小さいながらも重厚感のあるパッケージに仕上げている。

NEXT 100 YEARS (ネクスト ワンハンドレッド イヤーズ)
フルーツの羊羹・宝石の菓子

UCHU wagashi

【商品】
フルーツの羊羹／宝石の菓子（梅、レモン）

販売元：UCHU wagashi
D：木本勝也

「人をワクワクさせて幸せにする菓子」をコンセプトに京都でお菓子づくりを続ける「UCHU wagashi」の新ブランド「NEXT 100 YEARS」。代表でありデザイナーでもある木本勝也氏の「アイデアがルールや常識に縛られたり、依存したりするのではなく、もっと自由に今の生活を豊かにするお菓子をつくりたい」という想いから、中身のお菓子の魅力がそのまま伝わるデザインにこだわっている。

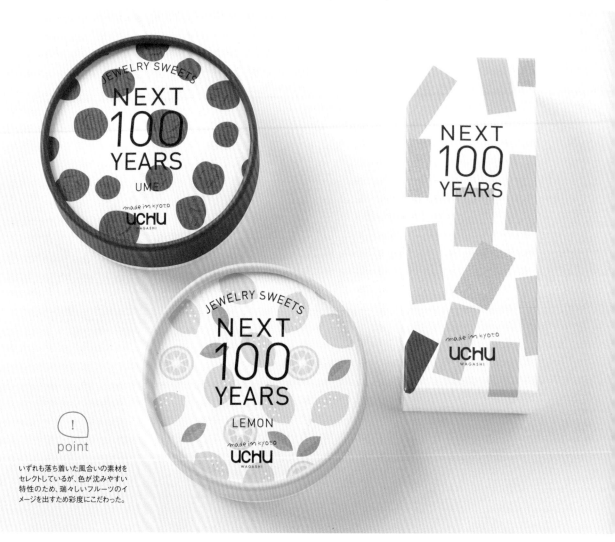

point

いずれも落ち着いた風合いの素材をセレクトしているが、色が沈みやすい特性のため、瑞々しいフルーツのイメージを出すため彩度にこだわった。

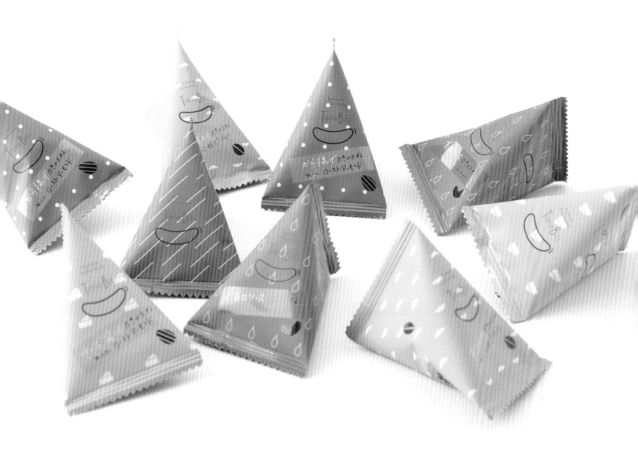

point

コンセプトは、"笑顔の種をまく柿の種"。柿の種特有の製品の特徴を生かした、笑った口のような形状のロゴマークがかわいい。ギフトボックス単品のカートンはFSC認証紙を。また、個包装の包材はバイオマスインクを使用している。

TaneBits（タネビッツ）

亀田製菓株式会社

「TaneBits（タネビッツ）」は、おなじみの「亀田の柿の種」にひと手間加えることで、新しい見た目・食感の商品を展開。味も食感も進化させたプレミアムなシリーズとなっている。2021年7月にリニューアルしたパッケージデザインは、百貨店に来店するメインターゲット層に共感してもらえるよう、シンプルにホワイトスペースを生かしたモダンなデザインに。箱を開けると、愛らしいアイコンが散りばめられたカラフルな個包装が詰め込まれており、特別感を演出している。

【商品】
「TaneBits（タネビッツ）」
チーズ醤油／から揚げ／アソートボックス

販売元：亀田製菓株式会社
デザイン会社：株式会社ミックブレインセンター

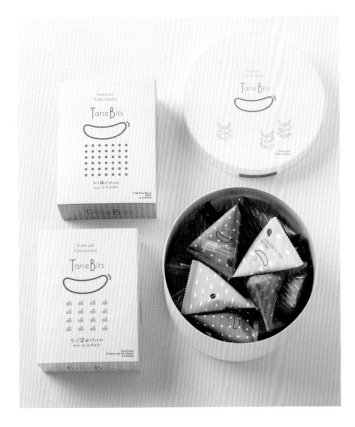

北海道 あんみるく、ちょこみるく、ちーずくっきー

Kコンフェクト株式会社

スイーツの原材料の一大産地である北海道で、地元素材にこだわった商品を全国に発信している
ブランド。パッケージは商品を覚えてもらうことを第一の目的に、北海道産であることと商品名のみ
を記載。中身（お菓子）が一目でわかるよう、商品写真をほぼ原寸で掲載し、ストイックながらもインパク
トを与えるビジュアルとなっている。

【商品】
北海道あんみるく／北海道ちょこみるく／
北海道ちーずくっきー

販売元：Kコンフェクト株式会社
CD・D：寺島賢幸

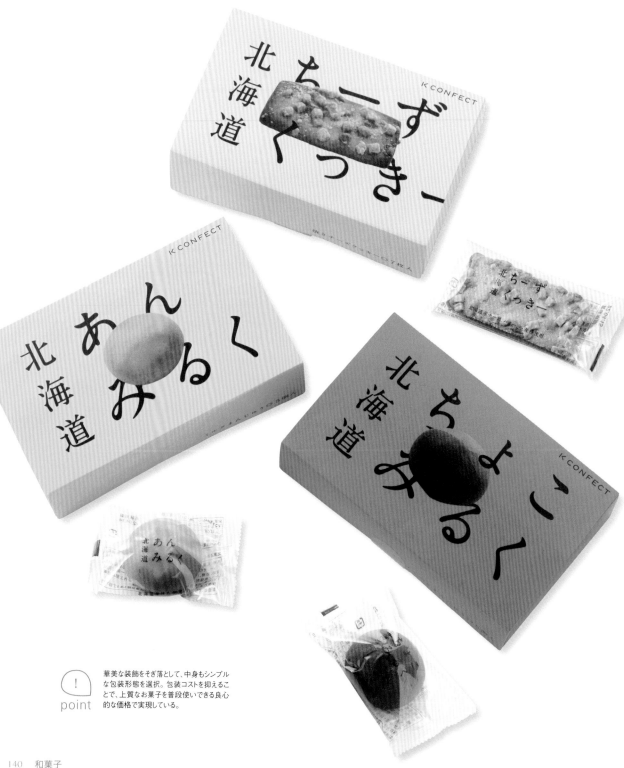

point 華美な装飾をそぎ落として、中身もシンプル
な包装形態を選択。包装コストを抑えるこ
とで、上質なお菓子を普段使いできる良心
的な価格で実現している。

スナックコメ子

日の出屋製菓産業株式会社

日本の古き良きお菓子、米菓を未来につなげようと企画開発された商品。スナックを舞台にした、ちょっとオトナな一口しろえびせんべいが誕生した。パッケージは、スナックのママ「コメ子さん（本名：富山米子（とやま・よねこ））」のイラストを主役に、お菓子の世界観を演出。味ごとに箱の色が異なり、レトロな色づかいで展開している。箱の内側には、コメ子さんのメッセージを楽しむことができる。

【商品】
スナックコメ子
（手塩にしお、スモーキーブラックペッパー、
スモーキーチーズ、華麗（カレー）なるスパイス、
バジリコ・バジル、かくしきれない、柚子胡椒）

販売元：日の出屋製菓産業株式会社
CD：久松陽一（andyo）
AD・D：金子杏菜（memorandum）
I：SANDER STUDIO　C：砂塚美穂

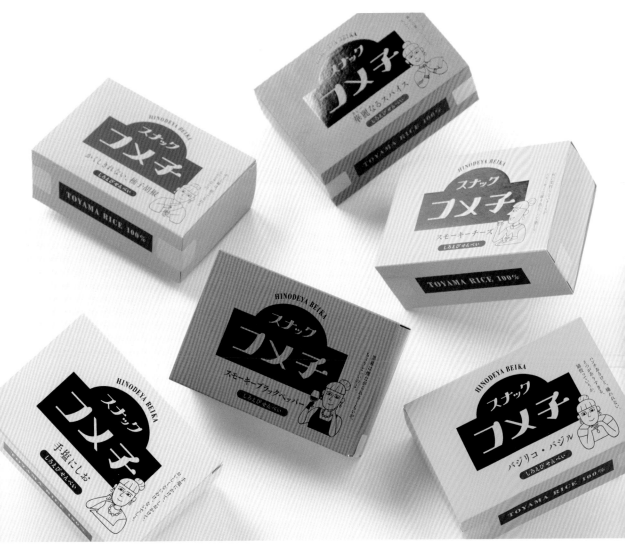

ロゴ部分は、箔押し加工を施し、つや感と高級感を演出した。

2022年春、袋タイプにリニューアル。

point

ロゴ部分を箔押しのゴールドにすることで存在を
際立たせ、贈る側・受け取る側の双方に商品価値
を高める効果を意図した。

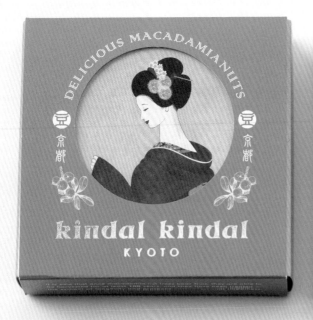

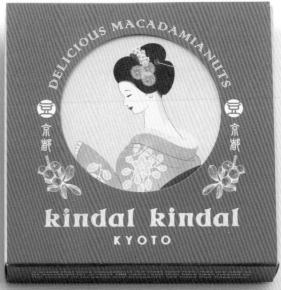

かわいらしいイラストを配し、『取っておきたい』デザインに。また、
スリーブ式にすることで再利用しやすいパッケージを目指した。

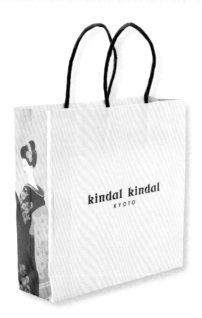

kindal kindal KYOTO

株式会社大阪屋製菓

京都のマカダミアナッツ専門店「kindal kindal」。舞妓が
描かれた「Maico Box」は、箱の色や天面のイラストの模
様を固定しないというコンセプトでスタート。イラストや
書体はすべて『京都らしさ・日本らしさ』をイメージ。ナッ
ツの中でも高価なマカダミアナッツの高級感を表現する
ために、ブランドカラーとしてゴールドを採用している。

【商品】
「Maico Box」
濃いえび／濃い抹茶

販売元：株式会社大阪屋製菓

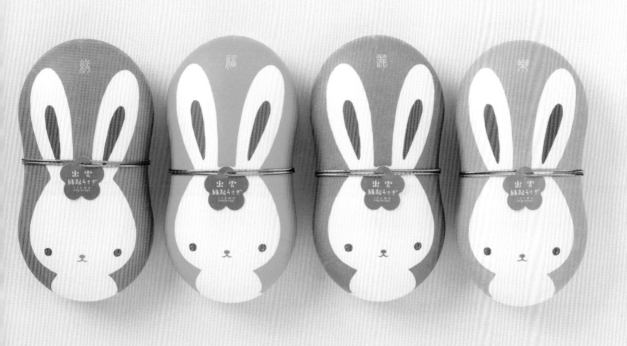

製造特許を取得した技術により原紙を低密度に抄造することで、成形後にシワの目立たない紙容器が実現。丸みが可愛いパッケージに仕上がった。原紙にはバージンパルプ100%を使用し、環境にも配慮されている。

(!) point

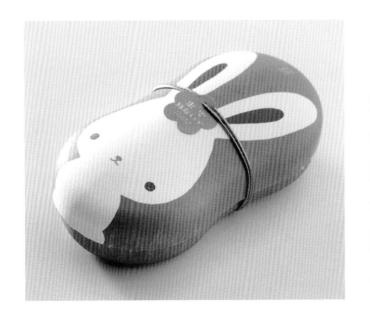

出雲 縁起うさぎ

有限会社アート一陽

お菓子、外箱ともに地元・島根のアーティストたちとのコラボで生まれた商品。パッケージは、出雲が縁結びの神様のお膝元であることにちなみ、神様と姫様のご縁を結んだうさぎをモチーフにデザインを検討。恋愛運のピンクうさぎ、仕事運の緑青うさぎ、延命長寿の紫うさぎ、子孫繁栄の橙うさぎと、それぞれに願いが込められている。お菓子を食べたあとは、小物入れやメガネケースとして再利用可能。

【商品】
縁起うさぎ

販売元：有限会社アート一陽
AD：染谷香理
P：有限会社アート一陽

143

こめへん

長谷川熊之丈商店

【商品】
しろめチ（塩、白ごま、黒ごま）／しろめチギフトセット 3個入り

販売元：長谷川熊之丈商店
デザイン会社：株式会社フレーム
CD・AD：石川竜太　D：長谷川歩
CW（ネーミング）：横田孝優

新潟県産米と水と塩だけでつくられたノンフライのヘルシーなチップス。通常の袋をテトラ状に綴じた、おむすびのような特徴あるカタチが愛らしく、おむすび＝米というメッセージが一目で伝わるシンプルでわかりやすいパッケージとなっている。ギフト用のセットパッケージ（右）は、昔ながらの竹皮で包まれたおむすびのイメージ。持ち手がついているところがポイントだ。

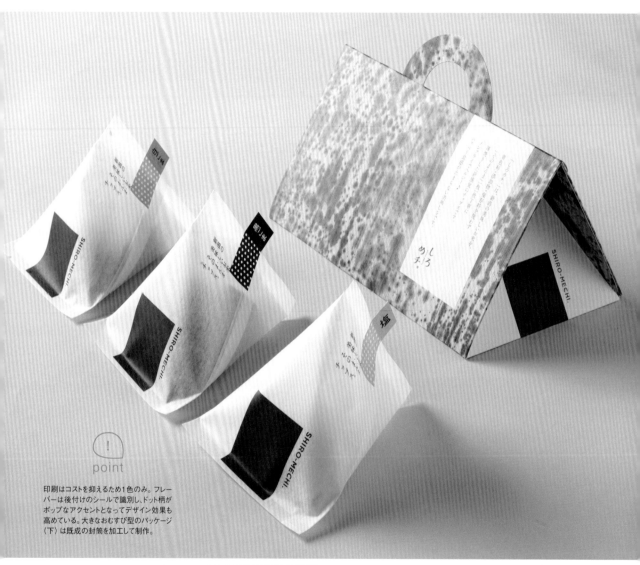

! point

印刷はコストを抑えるため1色のみ。フレーバーは後付けのシールで識別し、ドット柄がポップなアクセントとなってデザイン効果も高めている。大きなおむすび型のパッケージ（下）は既成の封筒を加工して制作。

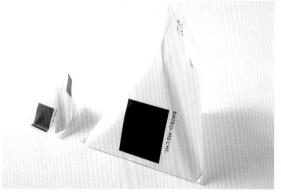

岡田謹製あんバタ屋

株式会社ケイシイシイ

風味の良い餡子と塩味がきいたバターがよく合う「あんバタパン」と「あんバタフィナンシェ」。ロゴは明治期の看板を参考に、サインペインター・比内直人による説得力のある力強い手描き文字で構成。漢字・ひらがな・英字を織り交ぜ、お土産にも喜ばれる洒落た仕上がりに。同じく明治期に初めて日本で展示されたライオンをアイコンに、文明開化と共に日本に伝来したバターの感動を表現している。

【商品】
あんバタパン 6個入り／あんバタフィナンシェ 6個入り

販売元：株式会社ケイシイシイ
デザイン会社：THAT'S ALL RIGHT.
AD・D：河西達也（THAT'S ALL RIGHT.）
D：金子健吾（THAT'S ALL RIGHT.）
Ph：花渕浩二
I：比内直人（NUTS ART WORKS）
什器：谷口陽一（Blue Boar VINTAGE）

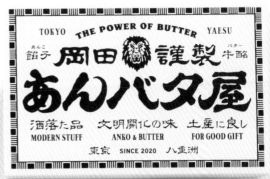

point

2020年から発売。包装紙は贈答品としての仕上がりをイメージし、モノクロながら華やかで勇ましいライオンのパターンを制作。箱同様に余計な要素を入れず、商品を美味しそうに引き立てるデザインに徹している。

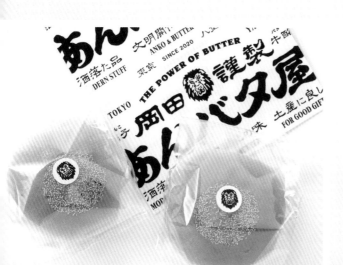

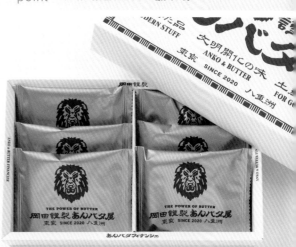

新潟雪だるま

株式会社 越乃雪本舗大和屋

安永7年（1778年）の創業から、240年余りの歴史を持つ老舗和菓子店。日本三大銘菓でもある「越乃雪」の他、和菓子の概念を覆す様々なアイデアで話題を提供している。2020年に発売した「新潟雪だるま」は、卵白をベースにした干菓子。ラムネのような食感が魅力だ。パッケージは、和風の雪だるまを目指し、食べたあとも2次使用できる仕様になっている。

【商品】
新潟雪だるま

販売元：株式会社 越乃雪本舗大和屋
CD・AD・D：髙波智子（design TIKI）
P：岸佳也、髙波智子（design TIKI）
版画：髙波智子（design TIKI）

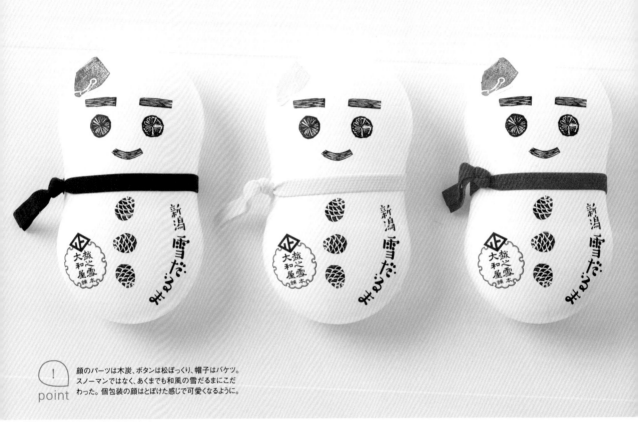

! point 顔のパーツは木炭、ボタンは松ぼっくり、帽子はバケツ。スノーマンではなく、あくまでも和風の雪だるまにこだわった。個包装の顔はとぼけた感じで可愛くなるように。

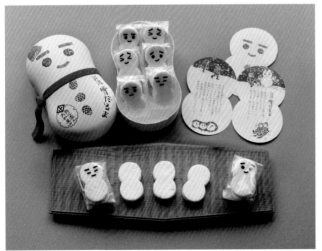

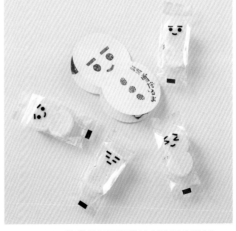

かわいらしいタッチでそれぞれ異なる表情が描かれた個包装にも癒される。

越後雪んこ

株式会社 越乃雪本舗大和屋

新潟県に古くから伝わる民話「雪童子（ゆきわらし）」にちなんだ和菓子。パッケージは昭和初期をイメージし、雪国の郷土の温もりを感じる世界観が表現されている。外箱はドーム型のかまくらを模したデザインで、うさぎの乗ったつまみ部分を開けると、赤や青の着物を着たかわいい表情の雪童子があらわれる。また、外箱を開くと、民話が印刷されているなど、細やかな工夫が随所に施されている。

【商品】
越後雪んこ

販売元：株式会社 越乃雪本舗大和屋
CD&AD&D：髙波智子（design TIKI）
I：しおたまこ
P：岸 佳也、髙波智子（design TIKI）

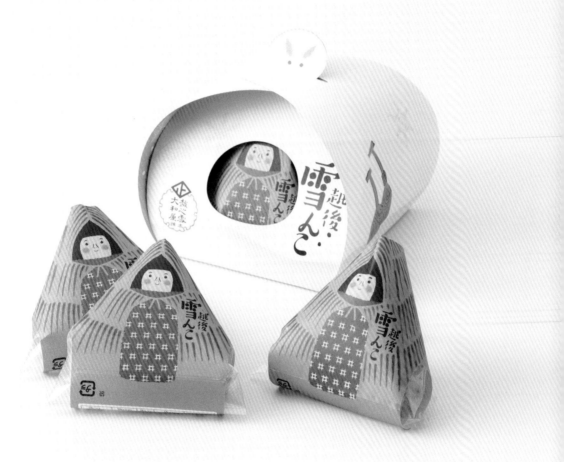

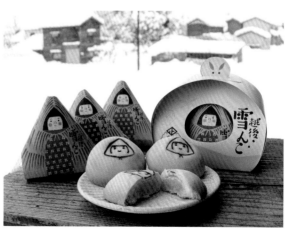

中身は白餡を包んだ昔ながらの素朴な焼きまんじゅう。昔ながらの味わいがパッケージデザインとマッチし、SNSでも話題に。

ハイカラせんべい

株式会社菓子卸センター坂下商店

青森県の「菓子卸センター坂下商店」が手づくりにこだわる「たちばなせんべい店」の協力のもと、2019年に発売した「ハイカラせんべい」。青森県南部地方の生活にずっと寄り添ってきた南部せんべいが、職人の後継者不足や高齢化に伴い流通が少なくなってしまった背景から開発され、商品名通り"ハイカラ"な装いで南部せんべいを盛り立てている。

【商品】
ハイカラせんべい

販売元：株式会社菓子卸センター坂下商店
AD：上山保治、矢神結花
書家：中堂佳音

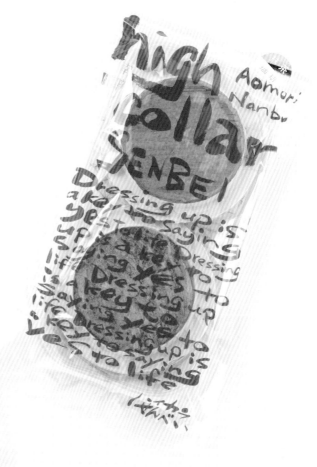

!
point

抹茶・珈琲・胡麻・生姜、全4種のフレーバーを施した南部せんべい。一つのパッケージに2種類の味が各3枚入っている。包装は、せんべいの色もデザインの一部として見せるために透明OPP袋を選定。チャック付で持ち運びや保存にも便利。パッケージに描かれた「Dressing up is a key to saying yes to life」は「おめかしすることは人生にyesと言う鍵」という意味で、昔ながらの素朴なおやつ南部せんべいが、おしゃれをした様を表現。プロダクトとシンクロするコピーと書家による前衛的な文字、ショッキングピンクを使用して、目を引くパッケージに仕上げた。

我が子菓子 善蔵
ぜんのくら

宮栄商事有限会社

【商品】
我が子菓子 善蔵

販売元：宮栄商事有限会社
AD・D：長澤昌彦
I：鈴木さちこ

愛媛県の内子町の菓子屋「宮栄商事」が製造販売する「我が子菓子 善蔵」。安心な原材料だけを使用し、「愛しい我が子に食べさせたい」という店主の想いから生まれたシリーズには、ブランドロゴでもある子供の顔がパッケージにデザインされている。「焼きいもサクサク」の子はおならをして顔を赤らめていたり、「めっちゃ！トマト」の子はトマト味の煎餅に驚いて目を輝かせていたりと、一つひとつが愛らしい。

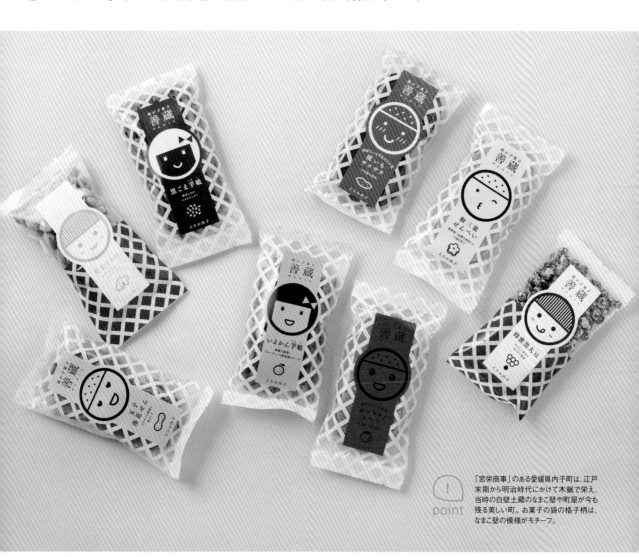

! point

「宮栄商事」のある愛媛県内子町は、江戸末期から明治時代にかけて木蝋で栄え、当時の白壁土蔵のなまこ壁や町屋が今も残る美しい町。お菓子の袋の格子柄は、なまこ壁の模様がモチーフ。

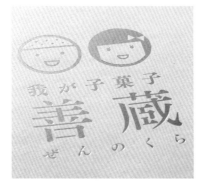

ギフト箱は銀色の箔押し加工で上品な佇まい。

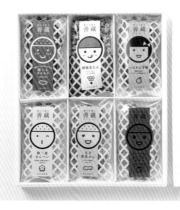

会津こぼようかん

松本家

【商品】
会津こぼようかん 煉羊羹3本入
（小法師ミニコーン ミニチュア付き）

販売元：株式会社松本家
AD・D：齋藤志登美（デザインクリップ）

ふくしまベストデザイン・クリエイターズバンク事務局の取り組みにより、新たな会津若松の土産物になるようにと生まれた「会津こぼようかん」。福島の水羊羹の老舗「松本家」が店頭で販売している、会津の伝統玩具「起き上がり小法師」の進化系玩具「小法師コーン」がモチーフとなっている。可愛らしいパッケージの中に入っているのは、食べきりサイズの羊羹。

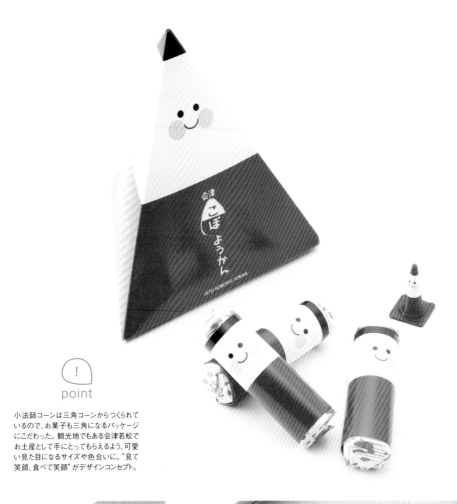

!
point

小法師コーンは三角コーンからつくられているので、お菓子も三角になるパッケージにこだわった。観光地でもある会津若松でお土産として手にとってもらえるよう、可愛い見た目になるサイズや色合いに。"見て笑顔、食べて笑顔"がデザインコンセプト。

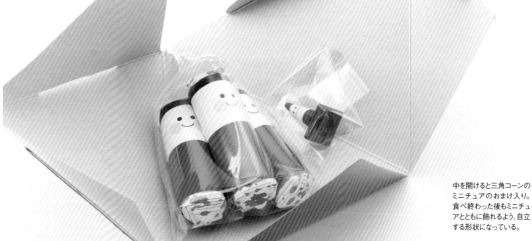

中を開けると三角コーンのミニチュアのおまけ入り。食べ終わった後もミニチュアとともに飾れるよう、自立する形状になっている。

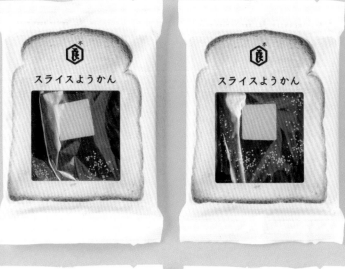

point

パッケージにはマットニス
を施し、上品な質感を意識。
菓銘の「スライスようかん」
を強調すべく、商品名のみ
マットニスを抜いている。

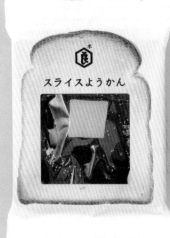

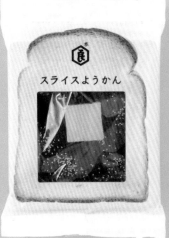

スライスようかん

亀屋良長株式会社

京都・四条で210余年続く老舗和菓子屋「亀屋良長」の「スライスようかん」は、丹波大納言小豆の
粒あん羊羹に、沖縄の塩を効かせたバター羊羹とケシの実をトッピング。スライスチーズのように薄い
シート状にすることで、トーストにのせて食べることができる大ヒット商品。パッケージは一目で食べ
方がわかるよう窓付きのトーストをモチーフにしたシンプルなデザインとなっている。

【商品】
スライスようかん 小倉バター

販売元：亀屋良長株式会社
AD・D：柴田 萌（亀屋良長株式会社 デザイン企画部）

きびだんご

株式会社山方永寿堂

昭和21年（1946年）創業以来、きびだんご一筋の岡山の専門店「山方永寿堂」の「きびだんご」シリーズ。2015年にパッケージがリニューアルされ、その後、新商品も続々発売。どの商品も箱を開けた瞬間に笑顔がこぼれるような遊び心のある仕掛けを施しているのがポイント。

【商品】
きびだんご 10個入／こどもきびだんご 10個入／
妖怪きびだんご 10個入／節分きびだんご 10個入／
ひなまつりきびだんご 10個入

販売元：株式会社山方永寿堂
D：COCHAE

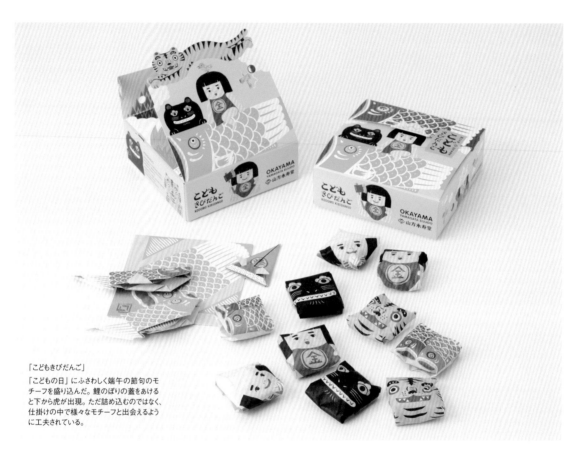

「こどもきびだんご」
「こどもの日」にふさわしく端午の節句のモチーフを盛り込んだ。鯉のぼりの蓋をあけると下から虎が出現。ただ詰め込むのではなく、仕掛けの中で様々なモチーフと出会えるように工夫されている。

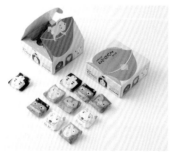

「きびだんご」
リニューアルパッケージの第1弾。ただのお菓子というだけでなくパッケージを通して桃太郎のお話や節句、日本の文化を知ってもらえるようにという想いでデザイン。「桃から桃太郎が生まれる」という桃太郎の物語をシンプルな造形で体感できるよう考案された。

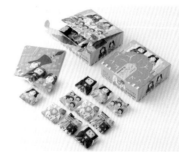

「ひなまつりきびだんご」
雛人形を飾る人が少なくなった現代、「飾ってかわいい」をコンセプトに、雛人形文化を体験できる仕組みを目指しデザインされた。大きな桃の花の箱を開けると雛壇にぎっしり人形が座っている。お内裏様とお雛様の折り紙のおまけ付き。

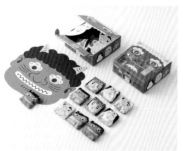

「節分きびだんご」
蓋に鬼の顔を大きくあしらい、口を大きく開ける構造になっている。内蓋にはおかめとひょっとこが登場。パッケージ自体で「鬼は外、福は内」を伝えている。お面のおまけ付き。

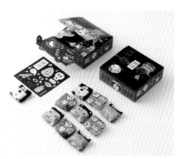

「妖怪きびだんご」
「ハロウィンに負けない日本の妖怪を」という想いから、一見シンプルな黒い箱を開けると大量の妖怪が飛び出す「びっくり箱」のようなイメージでデザイン。箱自体に貼って仮装できるシールパーツもおまけでついている。

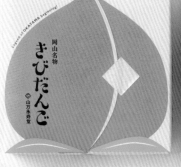

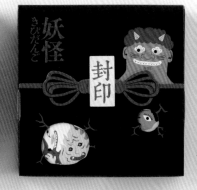

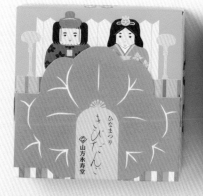
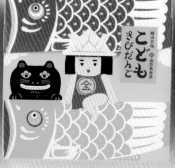
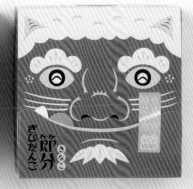

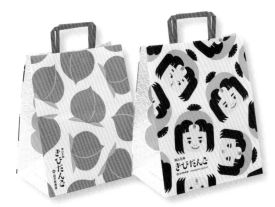
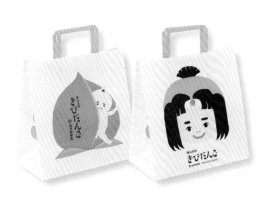

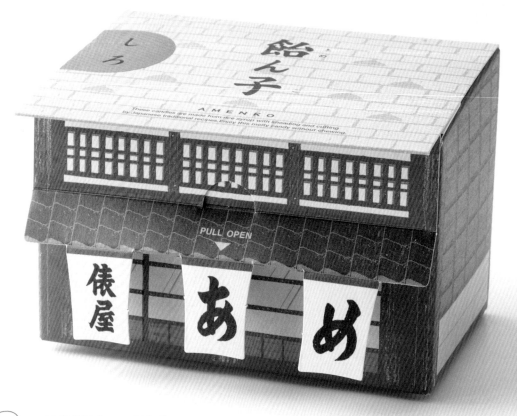

!
point

一見複雑な構造ながら、トムソン抜き後の貼り加工をワンパスで行なえるようにするなど、コストを抑える工夫が随所になされている。

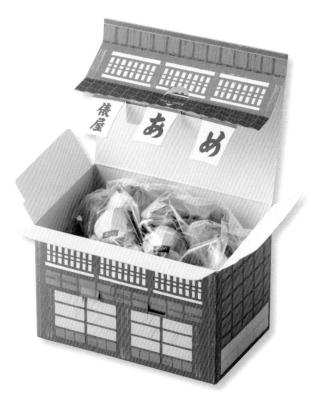

あめの俵屋 飴ん子

株式会社俵屋

金沢に190年続く「あめの俵屋」が、2019年、北陸新幹線5周年を記念して制作。本店店舗の趣ある金沢町屋をモチーフにしたパッケージは、庇や暖簾など店舗の特徴が忠実に再現され、歴史ある店の雰囲気が伝わってくる。凹凸感のある形状だが、屋根を平らにすることで、積み上げ陳列の際に崩れ落ちないよう設計されている。沢山のお土産品が並ぶ駅の売り場でも目を引くデザイン。

【商品】
飴ん子〈しろ〉

販売元：株式会社俵屋
AD：橋川貴裕　企画・製作：松原紙器製作所

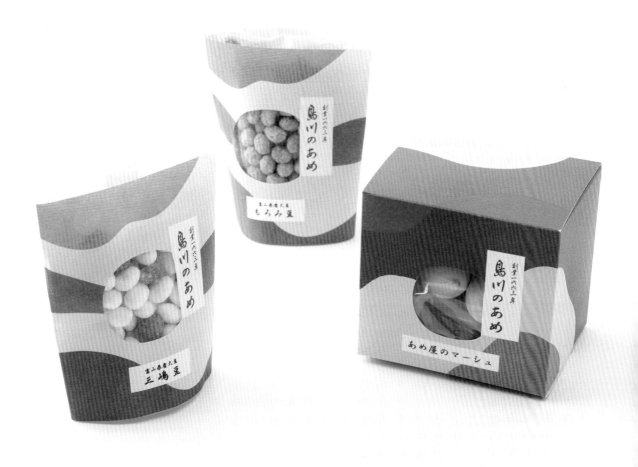

point

箱の内フラップには、「あめ屋の
マーシュ」の製造法がイラスト入
りで紹介され、食べる前から期
待感が膨らむ。

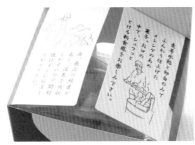

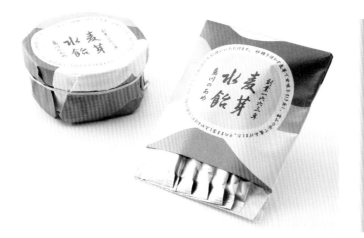

島川のあめ

株式会社島川

350年以上の歴史を誇る富山の老舗あめ店「島川」
の看板商品。砂糖を使わず穀類の甘みを麦芽で引
き出し煮上げた、江戸時代からつくり続けている水
飴と、その水飴を使った豆菓子だ。2018年にリ
ニューアルした和モダンなパッケージは、富山県の
四季折々の山、海、地をイメージして配色・デザイン
されている。できるだけパッケージを共有し、シール
で区別する、コスパにも優れたアイデア。

【商品】
麦芽水飴／寛文3年あめ屋のマーシュ／
スティック水飴／三嶋豆／もろみ豆

販売元：株式会社島川
AD・D：小山麻子　PR：池本 瑠

155

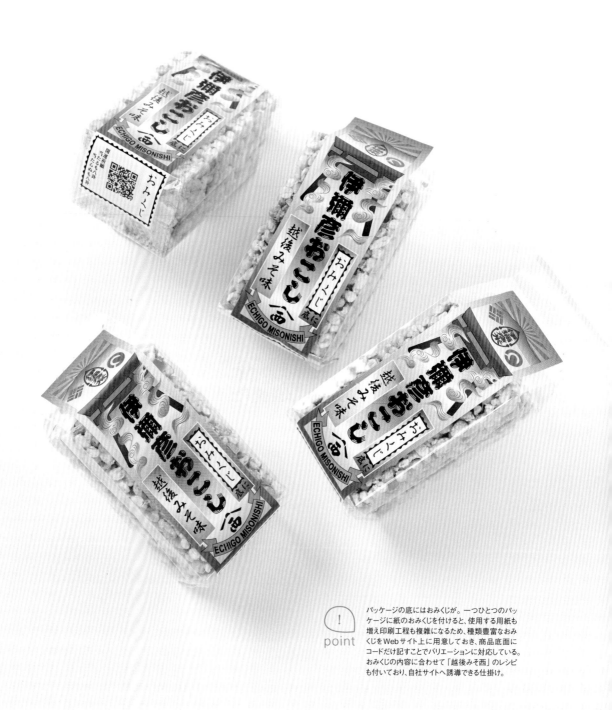

point パッケージの底にはおみくじが。一つひとつのパッケージに紙のおみくじを付けると、使用する用紙も増え印刷工程も複雑になるため、種類豊富なおみくじをWebサイト上に用意しておき、商品底面にコードだけ記すことでバリエーションに対応している。おみくじの内容に合わせて「越後みそ西」のレシピも付いており、自社サイトへ誘導できる仕掛け。

伊彌彦おこし
（いやひこ）

株式会社越後みそ西

天保2年（1831年）創業の新潟県の味噌醤油製造販売会社「越後みそ西」。地元・弥彦で生産される「伊彌彦米」を使用したぽん菓子は、越後一宮、彌彦神社の門前のお土産らしく、神社のお札をイメージした縁起の良いデザイン。昔懐かしいぽん菓子に合わせたレトロ感のある色使いも目を引く。

【商品】
伊彌彦おこし 越後みそ味

販売元：株式会社越後みそ西
CD・AD・D：髙波智子（design TIKI）
P：杤堀佳倫

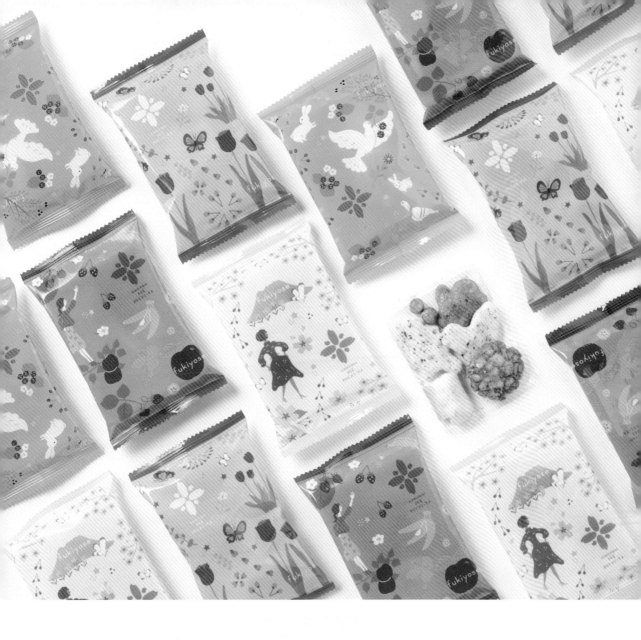

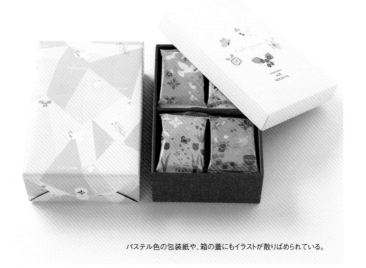

パステル色の包装紙や、箱の蓋にもイラストが散りばめられている。

花吹き寄せ

株式会社麻布十番あげもち屋

パッケージの可愛らしさやバラエティ豊かなフレーバーで、人気の「麻布十番あげもち屋」。伝統と新しさを融合させた和菓子店として愛されている。2020年にデザインを一新した「花吹き寄せ」は、カラフルな個袋に、チューリップや、鳥、うさぎ、富士山などのレトロでかわいいモチーフが、まるで絵本の物語のように描かれている。お菓子の形もフレーバーも個袋ごとに異なり、見た目も、味も楽しめるのが特徴。

【商品】
花吹き寄せ 化粧箱16袋入り

販売元：株式会社麻布十番あげもち屋

企業別索引

STAFF

カバーデザイン：赤井佑輔（paragram）、青柳美穂（paragram）

編集：内田真由美（impact）
執筆：杉瀬由希、横田可奈
本文デザイン：粟田和彦、粟田祐加（impact）
撮影：髙橋 榮（IDEAFOTO STUDIO）

魅きつける！
スイーツ・パッケージ・デザイン・コレクション

2022 年 6 月 25 日　初版第 1 刷発行
2023 年 7 月 25 日　初版第 2 刷発行

編　者　　インパクト・コミュニケーションズ
発行者　　西川正伸
発行所　　株式会社 グラフィック社
　　　　　〒 102-0073 東京都千代田区九段北 1-14-17
　　　　　TEL 03-3263-4318　FAX 03-3263-5297
　　　　　http://www.graphicsha.co.jp
　　　　　振替 00130-6-114345
印刷・製本　図書印刷株式会社

ISBN978-4-7661-3675-3 C3070
2022 Printed in Japan

［本書の掲載情報について］
本書に掲載した情報は 2022 年 6 月時点のものです。掲載した商品及びパッケージには現在販売（使用）されて
いないものもあります。商品及びパッケージについて各メーカー・店舗へのお問い合わせはお控えください。